디자인
인문학

디자인 인문학

2014년 11월 20일 초판 01쇄 발행
2024년 11월 15일 초판 06쇄 발행

지은이 최경원

발행인 이규상
편집인 임현숙

펴낸곳 (주)백도씨
출판등록 제2012-000170호(2007년 6월 22일)
주소 03044 서울시 종로구 효자로7길 23, 3층(통의동 7-33)
전화 02 3443 0311(편집) 02 3012 0117(마케팅) 팩스 02 3012 3010
이메일 book@100doci.com(편집·원고 투고) valva@100doci.com(유통·사업 제휴)
포스트 post.naver.com/h_bird 블로그 blog.naver.com/h_bird 인스타그램 @100doci

—

ISBN 978-89-6833-035-3 03600
ⓒ 최경원, 2014, Printed in Korea

DESIGN

디자인
인문학

최경원 지음

허밍버드
Hummingbird

차 례

1부. 인문학이 필요한 디자인

디자인에 부는 인문학 바람 · 10

디자인 경쟁 시대 · 12

변화 속의 디자인 · 18
기능주의라는 위장술 | 소비자가 아닌 인간을 봐야 할 때 | 소통이 필요하다

변화의 징후들 · 28
대중을 만나자 | 인문학이라는 카드

디자인은 이미 인문학이었다 · 40
시각적 조화 | 개성의 표현, 아이디어 | 세계에 대한 이해 | 영혼을 흔드는 감동

2부. 디자인을 만드는 것들

기술과 디자인 · 58
기술이 최고 같던 시절 | 첨단 기술이 디자인을 만든다? | 기술의 한계 |
기술 발달에 대한 착각 | 기술 없이도 디자인은 존재한다 | 기술을 넘어

상업성과 디자인 · 71
디자인은 상품이다? | 상업성을 넘어

예술성과 디자인 · 82
감성이 아니라 예술 | 예술은 디자인의 자산

3부. 디 자 인 을 구 성 하 는 것 들

좋은 디자인을 찾아서 ·90

형식과 내용 ·92

외적 요소인 형식 ·95
　형태 | 색상

내적 요소와 그 위계 ·108
　문화인류학적 가치 | 철학적 가치와 감동

4부. 디 자 인 에 영 향 을 미 치 는 것 들

세상과 디자인 ·118
　세상을 만든 디자인 | 세상이 만든 디자인 | 사회를 비판하는 디자인 |
　사회를 치유하는 디자인

역사와 디자인 ·154
　역사를 만든 디자인 | 역사가 만든 디자인

5부. 인문학의 꽃, 디자인

인문학과 디자인 · 186
인문학은 도구가 아니다 | 인문학은 융합의 대상이 아니다 | 인문학의 체계

예술과 디자인 · 191
디자인이 보는 예술 | 디자인과 예술의 흐름 | 아트와 예술

디자인은 예술이 되어야 한다 · 206
예술은 관계를 만든다 | 예술은 감동을 준다

철학과 디자인 · 215
두 가지 측면 | 철학이 만든 디자인 | 철학적 디자인

우주관과 디자인 · 231
물리학적 우주관과 현대 디자인 | 불규칙성의 등장 | 유기적 우주관의 등장 |
이제, 자연으로

맺음말_ 인문학적 디자인을 기대하며 · 270

언제부터인가 디자인 분야에서도 철학이나 역사, 심리학, 예술 등의 단어들이 자주 눈에 띈다. 사실 그동안 한국의 디자이너 들은 코앞에 닥친 일들을 처리하는 것만으로도 벅찼는데, 이제 인문학 서적을 꺼내 들기 시작한 것이다. 왜 이런 현상이 나타 나는 것일까?

1부 인문학이 필요한 디자인

디자인에 부는
인문학 바람

과거 우리나라에서 디자인은 '산업'으로서 먼저 받아들여졌다. 산업의 중심부에 자리 잡기 위한 안간힘은 한국의 디자인을 예술로부터 격리해 왔으며, 인문학과의 거리는 더욱 멀어졌다. 결국 디자인은 기술적인 문제에 치중하게 되었고 윤리성이나 철학과 같은 근본적인 문제에 대해서는 그다지 많은 고민을 하지 않았다.

그러던 것이 "디자인에도 정신이 깃들어 있어야 한다" 또는 "역사적 의미와 윤리성을 찾아야 한다"는 말들이 상식이 되려 하고 있다. 최근까지도 생산과 마케팅 같은 문제에만 치중했던 것에 비하면 늦긴 했지만 다행이 아닐 수 없다.

하지만 이는 적어도 디자인 분야에서 성취한 인문학적 가치가 높아졌기 때문이거나 느긋하게 철학서를 봐도 될 만큼 여유가 생겨서가 아님은 분명하다. 엄밀히 말하면 인문학도 하나의 수단이다. 사람들이 어려운 인문학 개념이나 철학 논리를 공부하는 가장 큰 이유는 눈에 보이지 않는 세상의 본질을 밝히고 세상에 대처할 수 있는 전망을 만들기 위해서이다. 그래서 인문학은 대체로 평탄한 시기보다는 혼란스러운 시기에 발달하고 그에

대한 사회적 관심도 높아진다. 공자나 노자가 등장했던 중국의 춘추전국
시대가 그랬고, 소크라테스나 플라톤이 등장했던 시기의 아테네가 그랬다.
인문학의 목표는 항상 깨달음이었다.

그동안 '생산'만을 챙겨 오던 디자인 분야가 인문학에 주목하기 시작한 이
유는 무엇일까? 이는 더 이상 기술만으로는 문제가 해결되지 않는 상황에
접어들었으며, 무언가 본질에 대한 깨달음이 필요해져서라고 할 수 있다.
또 깨달음이 없는 그러한 상황이 이제는 큰 불이익을 주는 단계에 이르러
서일 것이다. 결국 '절박함'이 이유이다. 따라서 인문학에 대한 관심 이면
에 있는 절박함을 이해하는 것이 서둘러 인문학 책을 손에 쥐는 것보다 먼
저 해야 할 일이지 싶다. 그렇다면 디자인 분야에서는 도대체 어떤 일이 발
생하고 있는 것일까? 그것부터 따져 보는 것이 순서일 듯하다.

디자인
경쟁 시대

지금도 세상에는 참 많은 디자인이 만들어지고 있다. 아름다운 옷, 멋진 자동차, 유머러스한 생활용품, 위대한 건축물 등 종류도 많고 그 품질도 천차만별이다. 인류 역사에서 찾아볼 수 없었던 풍요로움이다. 이런 디자인들 속에서 자신의 삶을 의미 있게 꾸려 나갈 수 있다는 것은 진정 현대인만이 누릴 수 있는 특권이다.

그런데 디자인을 만드는 입장에서는 이것이 꼭 좋은 상황인 것만은 아니다. 《토털 패키지The Total Package》의 저자 토머스 하인Tomas Hine의 말을 빌리자면 상점에서 진열대를 돌아다니는 소비자는 1,800초 동안 약 3만 개의 품목을 본다고 한다. 매장 진열대만 해도 이러하니 일상생활 전체에서는 어떨까? 디자인을 받아들이는 사람들은 그중에서 자신에게 필요하거나 인상 깊은 몇 개의 디자인만을 보거나 선택한다. 안타깝게도 나머지는 사람들의 눈언저리에도 다가가지 못하고 사라지게 된다. 그러니 수많은 디자인 속에서 하나의 디자인이 대중의 눈에 띄어 그들과 '화학반응'까지 할 수 있다는 것은 실로 큰 축복이 아닐 수 없다. 디자이너들이 직면하는 어려움은 바로 여기에 있다. 그러한 축복을 어떻게 해서든 자신의 디자인으로

수많은 디자인들의 향연

실현해야 하기 때문이다. 쉬운 일이 아니다.

이런 상황에서 디자이너들은 물에 빠진 사람이 지푸라기를 잡는 심정이 되기가 쉽다. 게다가 실패란 있을 수 없다고 못 박는 기업의 요구는 디자이너의 태도를 보수적으로 만든다. 결국 검증된 길만을 걸으려 하는 소심함에 빠져들 수밖에 없다. 이럴 때 '합리적' 또는 '과학적'이라는 표현으로 치장한 기계적 방법론들은 매우 유혹적이다. 그래서 오랫동안 한국의 디자이너들은 디자인 방법론이나 디자인 마케팅, 디자인 매니지먼트와 같은 해결책에 기대어 왔다. 세련된 매너와 첨단의 스타일로 진행되는 디자이너들의 프레젠테이션, 수치로 환산한 두툼한 보고서들은 미래에 대해 극도의 불안감을 느끼는 기업인들을 안심시킬 만했다.

문제는 그것이 정말로 성공적이었나 하는 것이다. 물론 이런 접근이 유효한 경우도 있었을 것이다. 하지만 정작 디자인의 비중이 높은 분야, 브랜드의 명성이 중요한 분야, 디자인으로 고부가가치를 얻는 분야에서는 그러한 방법이 크게 활용되거나 눈에 띄는 성과를 얻는 경우가 드물었다. 예컨대 명품 브랜드 샤넬Chanel의 제품들이 소비자의 취향에 대한 조사를 바탕으로 디자인된 것 같지는 않으며, 기계적 방법론을 적용하여 디자인했다는 흔적도 찾아보기 어렵다. 심지어 애플Apple 같은 기업도 이제는 제품을 개발할 때 소비자 조사 데이터에 의존하지 않는다고 한다.

세계적인 디자이너들의 행보도 다르지 않다. 로스 러브그로브Ross Lovegrove나 알레산드로 멘디니Alessandro Mendini 등의 디자이너들이 기업과 일할 때

수백 장이 넘는 보고서와 함께 휘황찬란한 프레젠테이션을 한다는 이야기는 잘 들리지 않는다. 유명 주방 용품 회사 알레시Alessi에서는 신제품 개발 시 디자이너들과 회장이 주로 사옥 위층의 창고 같은 아카이브에서 머리를 맞대고 앉아 회의를 한다고 한다.

빔 프로젝터 하나 놓여 있지 않은 그 소박한 책상에는 의견을 말하는 사람과 듣는 사람이 따로 있을 것 같지 않다. 알레시의 세계적인 명성과 화사하고 유머러스한 제품 디자인을 생각해 보면 의문이 든다. 디자인을 개발하면서 어떻게 시장조사도 프레젠테이션도 하지 않는 것일까?

이유는 간단하다. 성공하기 위해서이다. 자료나 방법론에 의지하지 않는 것은 그들이 낭만적이거나 기술이 없어서가 아니다. 과학을 빙자한 형식적인 디자인 개발 방식이 전혀 효과적이지 않기 때문이다.

디자인을 선택하는 것은 기업주가 아니라 대중, 그러니까 혈관에 따뜻하고 붉은 피가 도는 '사람들'이다. 이들은 수치나 조사에 의해 파악되지 않거니와 그런 것으로 움직이게 할 수도 없다. 게다가 주체성과 입김은 날로 강해지고 있으니, 이들을 어떻게 단순한 소비자로 규정하고 경영학 또는 공학의 논리로 다룰 수 있을까. 그런 접근이 오히려 더 순진하고 낭만적이다.

역량 있는 디자이너나 기업일수록 이제는 기계적 방법론이나 객관적 데이터가 아니라 대중의 마음을 사로잡는 매력을 확보하는 데에 주력한다. 소비자는 '충족'시키면 되지만 인간은 그보다 더 나아가 '감동'까지 전달해 주어야 하는 존재이기 때문이다. 그래서 많은 디자이너와 기업들이 예술을 찾고 인문학 서적을 뒤적거리게 된 것이다.

제2차 세계대전 직후 미국에서 출시된 가전제품들

기 능 주 의 라 는 위 장 술

제2차 세계대전의 환란은 제국주의로 부를 쌓아 온 유럽을 초토화하고 미국을 세계 최고의 강대국으로 만들었다. 유럽은 물자가 턱없이 부족해졌으며, 미국은 갑작스런 사회적 부를 누리게 되었다. 이유는 각각 달랐지만 이 두 서구에는 엄청난 양의 물자가 필요해졌고, 따라서 생산자가 칼자루를 쥐게 되었다.

제2차 세계대전을 거치며 발달한 산업 기술과 생산력은 전에는 꿈도 꿀 수 없었던 냉장고나 싱크대, 진공청소기 등을 일반 가정에 보급했다. 모든 것이 부족한 상황이었으므로 당시 사람들은 쏟아져 나오는 신제품을 갖기만 해도 만족했다. 난생 처음 사용해 보는 물건들이니 그럴 만했다.

자연스럽게 모든 것은 기술과 생산 밑으로 줄을 섰다. 디자인 역시 그 어디쯤에 있었던 것 같다. 그러고는 합리성을 앞세워 과학을 모방하기 시작했다. 디자인 방법론이나 인간공학, 디자인 경영학 등의 용어가 이때 등장한다. 디자이너의 뜨거운 가슴과 아름다운 손길은 수학과 공학의 딱딱한 도

식 바깥으로 추방되고, 디자인은 아무런 거리낌 없이 생산만을 추구하기에 이르렀다.

이는 궁극적으로 생산자의 이익을 도모하는 쪽으로 귀결되었다. 예를 들면 20세기 초 포드Ford는 자동차를 모든 사람들의 필수품으로 대중화한다며 대량 생산으로 단가를 매우 낮춘 '모델 T'를 개발했다. 그러나 결국 이 제품으로 포드는 세계 자동차 시장을 약 20년 동안이나 석권하며 엄청난 이익을 손에 쥔다.

이처럼 변화한 디자인은 제2차 세계대전 이전의 기능주의적 디자인 전통을 끌어들여 본모습을 위장했고, '모더니즘 디자인'이라는 거창한 이름도 앞세웠다. 이와 관련해 독일의 디자인 평론가 페터 바이스Peter Weiss는 "기능주의는 제품 평가의 잣대가 생산비 절감일 때 논리적으로 선택할 수 있는 양식이다"라고 하면서 그 뒷모습을 정확하게 지적한 바 있다. 기능주의의 달고 단 열매는 생산자의 몫이었을 뿐 디자이너의 것도, 소비자의 것도 아니었다.

소 비 자 가 아 닌 인 간 을 봐 야 할 때

한국전쟁 이후 산업화가 막 시작되던 시기에 우리가 들여온 디자인이 바로 이러한 것이었다. 제2차 세계대전 후 미국에서 유행한 실용주의적 디자인은 한국의 공업단지에 거의 수정 없이 뿌리내렸다. 시작부터 한국의 디자인은 이곳에 살고 있는 사람들의 삶과는 거리를 두고 생산의 차원으로만 한정된 것이다. 그리고 품질을 향상하기보다 낮은 가격을 통해 경제 발

포드에 엄청난 부를 안겨 준 모델 T

인간공학을 적용한 디자인

ANTHROPOMETRIC DATA — ADULT MALE SEATED IN VEHICLE

WHITNEY PUBLICATIONS N.Y.C.

전을 도모했던 개발도상국적 체제는 디자인이 가치보다는 기능을, 생활보
다는 기업을 향하게 만들었다.

물론 이 같은 방식이 국가 발전에 일정 부분 기여해 온 것은 사실이다. 하
지만 지금 우리가 살고 있는 세상은 개발도상국 시기를 한참이나 지났다.
세상이 디자인에 요구하는 내용은 많이 달라졌으며 주변 상황 또한 많이
바뀌었다. 그동안 우리 경제는 저렴한 제품을 빠르게 만들어 성공을 이루
었지만 이제 그런 방식은 이웃의 중국이 더 잘하고 있으며, 산업 기술도 국
제적으로 보편화되고 있다. 그래서 생산이나 기술에 기댄 성공 방식은 오
랜 과거의 유산으로 단시간에 화석화되었고, 이제는 디자인뿐 아니라 한
국 경제의 앞길을 가로막는 걸림돌이 되고 있다.
이러한 상황에서 한국의 디자인은 국내외 소비자들에게 외면당할지도 모
른다. 한국 기업들이 세계적으로 선전하고 있긴 하지만 과연 그것이 디자
인 때문인지, 공학이나 경영 능력 혹은 시대의 흐름을 잘 타서인지를 생
각해 보면 디자인의 기여가 절대적인 것은 아님을 분명하게 알 수 있다.
1980년대 이탈리아의 디자인 제품이나 일본 소니의 제품에서 선명하게
드러나던 디자인의 존재감이 한국 기업들의 제품에서는 잘 느껴지지 않는
다. 또한 해외의 추세를 두고 '따라야 할 시대의 트렌드'로 추종하는 것을
보면, 우리 디자인은 여전히 과거의 방식에 머물고 있는 듯하다. 세계적인
디자이너를 단 한 명도 배출하지 못하는 구조 역시 그 때문일 수 있다.
그동안은 제품을 만들어 내면 군말 없이 사 주고 국산품 장려에 순순히 따
라 준 대중이 있어서 문제가 무마될 수 있었다. 하지만 지금은 그런 단계를

넘어선 지 오래이다. 수많은 정보와 함께 세계화 시대를 살고 있는 이들은 이제 '소비'만 하는 수동적 존재가 아니라 스스로의 목적에 따라 디자인을 '선택'하는 주체적인 존재이다. 국산품이 아니라 해도, 가격이 높더라도 자신에게 더 좋은 디자인을 찾는다.

문제는 이렇게 달라진 대중과 기업만 향해 온 디자인계의 간극이 무척 커지고 있다는 것이다. 현재로서 이 간극은 해외에서 수혈된 디자인 파워에 의해 해결되고 있는 상황인데, 그러므로 기업과 한국 디자인 간의 관계 역시 느슨해지고 있다. 아이러니하게도 기업 내에서 디자인의 위상이 높아질수록, 사회적으로 디자인이 중요해질수록, 한국의 디자인은 대중과 기업으로부터 소외될 공산이 커지고 있다. 디자인계의 정신적 게으름이 부메랑이 되어 서서히 돌아오는 것이다. 기업을 위해서라도 이제는 소비자가 아닌 '대중', '인간'을 보지 않으면 안 된다. 실제로 한국의 디자인은 과학을 빙자한 기술이나 경영이 아닌 '인간학'의 영역으로 빠르게 이전하고 있다.

소통이 필요하다

수많은 디자인 속에서 선택의 권한을 가진 주체는 대중이다. 그런데 이들은 편리한 것 또는 저렴한 것만을 원하는 '소비자'가 아니다. 주머니에서 돈을 꺼내는 찰나에만 국한한 소비자라는 개념과는 분명히 다른, '사람'인 것이다.

이들은 좋은 디자인을 통해 자신의 삶을 적극적으로 돌보려 하는 매우 주체적이면서도 보편적인 '인간'들이다. 그러니 상업적으로 성공하기 위해

해외 유명 디자이너들에게 의뢰해 제작된 한국의 디자인 제품들(좌측 상단부터 시계 방향으로): 쿱 힘멜블라우Coop Himmelblau 그룹이 디자인한 영화의 전당, 카림 라시드Karim Rashid가 디자인한 파리바게트의 물병, 알레산드로 멘디니가 디자인한 라문RAMUN의 조명등 아물레토Amuleto, 자하 하디드Zaha Hadid가 디자인한 동대문 디자인 플라자DDP

서라도 이런 보편적인 인간과 소통하는 것이 지금 디자인계에서 풀어야
할 가장 시급한 문제라 할 수 있다.

디자인 분야에 '커뮤니케이션'이라는 용어가 자주 등장하고 있는 것을 보
면 이 같은 분위기를 어렴풋이 파악하고 있는 것 같다. 하지만 대부분 소통
자체보다는 소통 방식의 효율성이나 잡음 제거에만 집중하는 듯하다.

그러나 소통은 근본적으로 개체와 개체 간의 연결이다. 소통과 관련된 하
드웨어를 챙겨서 되는 일이 아니다. 목소리가 아무리 좋은 사람이라고 해
도 불필요한 이야기를 늘어놓으면 듣지 않게 되는 것처럼, 커뮤니케이션
도구나 이론이 완벽하게 갖추어져 있더라도 전달할 내용이 없거나 시원찮
다면 아무도 신경 쓰지 않을 것이다. 예컨대 하나의 영화가 천만 관객들을
모으는 것은 그만 한 사람들이 공감할 수 있는 내용이 있기 때문이다. 알레
산드로 멘디니가 디자인한 와인 오프너 안나 G.가 20년이 넘는 세월 동안
천만 개 이상 팔린 이유 역시 사람들이 그 정도로 열광할 만한 가치가 담
겨 있어서이다.

따라서 문제는 노이즈noise가 아니라 메시지message이다. 의미 있는 메시지
를 만들려면 디자이너에게는 마케팅이나 기호학이 아니라 보편적 인간에
대한 이해가 필요하다. 그리고 그러한 보편적인 인간을 이해하기 위한 학
문이 바로 인문학이다.

천만 개 이상 판매된 것으로 알려진 와인 오프너 안나 G.

△ 세계적인 디자이너 피터 슈라이어Peter Schreyer를 기용해 브랜드 이미지를 고양한 기아자동차
▽ 대중의 관심을 끌고 있는 북유럽 디자인 제품들

자세히 살펴보면 한국의 디자인계 곳곳에서도 근본적인 변화들이 진행되고 있다. 이를테면 최근 기업들은 세계적으로 유명한 디자이너들을 수석 디자이너로 섭외함으로써 디자이너의 파워에 무게중심을 둔다. 놀랍게도 그러한 접근은 기존 방식과 비교할 수 없을 정도로 긍정적인 결과를 내고 있다. 기업의 위상까지 세계적으로 높이니, 이를 지켜본 다른 기업들이 어떤 선택을 할 것인지 예상하기는 어렵지 않다.

디자인에 대한 관심도 이전과 달리 적극적이다. 사람들이 북유럽 디자인에 주목하거나 명품을 선호하는 것은 그런 현상 중 하나이다.

이는 소비자가 아닌 대중이 디자인에 관심을 기울이게 되면서 나타나게 된 매우 우연적인, 그러나 필연적인 현상이다. 기업과 디자이너가 일방적으로 정한 이른바 '굿 디자인Good Design'을 매장에 갖다 놓으면 무심코 구매하던 시대는 이제 지났다. 텔레비전이 부족하고 컴퓨터가 부족하던 때야 가능한 일이었지만, 물자가 풍족한 요즘은 작은 생활용품 하나를 구입하더라도 기능 외의 것에 큰 비중을 둔다.

대중을 매료시키는 디자인 명품들: 잉고 마우러Ingo Maurer가 디자인한 조명 루첼리노Lucellino, 알레산드로 멘디니의 모카 알레시Moka Alessi

∧ 기하학적이고 금속성 강한 외형이 이제 건조하게 느껴지는 독일 브랜드 브라운Braun의 오디오
∨ 첨단 공업 소재로 만들어졌으나 자연적 속성을 내세우는 로스 러브그로브의 생수병 디자인

명품 디자인에 대한 관심도 그런 차원에서 이해할 수 있다. 혹자는 명품에 대한 선호를 두고 기호의 소비라는 둥 폄하하기도 하지만, 사람들은 그렇게 어리석지 않다. 누가 명품이라고 정해 놓는다고 해서 아무 생각 없이 그것을 따르지는 않는다.

심리학적으로 보면 명품을 선호하는 배경은 기호의 소비가 아니라 '자아실현'에 있다. 이것은 인간의 욕구 중에서 가장 높은 단계의 욕구이다. 물론 베를린 필하모닉의 연주를 비싼 돈 들여 관람하는 사람 중에서도 그저 기호 소비를 하는 이들이 있을 것이다. 그러나 대부분은 연주를 감상하기 위해 찾는다. 사회의 교육 수준이나 경제적 수준이 높아지면 사람들은 자연스럽게 정신적 만족을 원하게 된다. 명품의 수요가 증가하는 것은 그런 차원에서 이해할 수 있다.

또 다른 변화로, 디자인에 대한 대중의 조형적 선호가 급격히 바뀌고 있다. 번쩍거리는 금속성과 단순한 기하학적 형태로 이루어진 기능적 디자인은 이전처럼 기능에 대한 신뢰를 얻기는커녕 외면받는 추세이다. 여러 가지 문제를 초래한 기계문명을 떠올리게 하는 건조함이 자연을 거스르는 이미지로 받아들여지는 것이다. 그래서 많은 제품들은 그것에 사용된 기술을 가급적 숨기고 자연 친화적인 성격을 앞세우고 있다. 20세기를 호령했던 기능주의 디자인의 이면을 보는 것 같다.

이런 변화의 한가운데에서 디자이너들이 느낄 부담과 혼란은 추측하기 어렵지 않다. 가장 큰 문제는 더 이상 기댈 곳이 없어졌다는 사실이다. 지금까지는 기능주의나 마케팅 등이 제공해 주는 그늘 속에서 별다른 어려움

없이 산업적 문제만을 해결해 왔다. 아니, 해결해 온 듯했다. 하지만 그런
그늘은 걷히고 있다. 이제 디자이너들은 어디에 의지해야 할까?

대 중 을 만 나 자

사실 19세기 중엽 유럽에서도 오늘날과 비슷한 상황이 벌어졌었다. 정치적 혁명으로 왕족 및 귀족 세력이 무너지자 당시 미술가들은 후원자들을 잃게 되어 삶이 무척 불안해졌다. 생계를 보장해 주던 세력이 사라지면서 실업자가 될 처지에 내몰린 것이다.

그러나 인상파 화가들을 비롯해 일련의 미술가들은 특정 계급이 아닌 보편적인 사람들을 감동시킬 만한 새로운 회화의 전망을 발 빠르게 내놓았다. 결과적으로 이들의 작업은 '예술'이라는 방대한 보편의 세계를 형성하면서 '대중'이라는 보편적 인간을 챙기며 진리를 추구해 나갔다. 이어서 미술가들에게는 전에 전혀 경험하지 못했던 경제적·사회적 혜택이 따랐다. 대중을 직접 만나면서 미술가들은 후원자 대신에 미술 시장을 얻은 것이다. 마찬가지로 디자인도 '인간을 위한다'는 입발림만 할 것이 아니라 직접 대중, 즉 보편적인 인간을 만나야 한다.

인 문 학 이 라 는 카 드

기업에만 붙들려 있던 디자이너들이 대중과 직접 만난다는 것은 무척 신나는 일이다. 하지만 앞서 언급한 것처럼 보편적인 인간을 매료시켜야 한

대중을 직접 만나게 된 19세기 후반의 현대미술: 빈센트 반 고흐의 〈자화상〉과 폴 세잔의 〈자화상〉

다는 과제가 디자이너의 어깨를 무겁게 한다. 어떻게 하면 많은 사람들이 매력적이라고 느끼는 디자인을 만들 수 있을까?

알레산드로 멘디니가 디자인한 와인 오프너 패롯Parrot, 앵무새은 인간이라면 누구에게나 있는 유머러스한 감수성을 표현해 보편적인 관심과 사랑을 얻고 있다. 이런 디자인은 마케팅 기법이나 시장조사로 만들어지지 않는다. 취향을 통한 접근 역시 대중을 세분화된 소비자로 나눌 뿐이다. 훌륭한 디자인은 보편적인 사람과 만난다. 즉 디자인이 많은 사람들과 만나고 그들을 매료시키기 위해서는 인간의 보편성에 기대면서 사회적 의미를 함유해야 한다. 그리고 이럴 때 매만지게 되는 것이 '인문학'이라는 카드이다.

하지만 디자인계에서는 인문학을 경영학이나 공학처럼 하나의 방법론이자 문제를 가장 경제적으로 해결할 수 있는 수단으로 보는 경우가 많은 것 같다. 이를테면 환경문제에 대한 디자인 분야의 인문학적 관심이 단지 환경문제를 해결하는 방법에만 국한되고, 그 결과 친환경 제품의 가격만 높이는 식이다.

그리고 인문학을 철학이나 미학, 심리학, 역사학 등 여러 분과 학문들의 병렬적 묶음 정도로 여기는 경우가 많다. 이는 각 학문을 분절적으로 보고 기능적으로만 적용하게 한다. 자크 데리다Jacques Derrida의 해체주의 철학이 방법론처럼 건축에 적용되어서 해체주의 건축이 생겨났다는 시각이 그러하다. 그러나 우선은 해체주의 철학부터가 어느 날 갑자기 하늘에서 뚝 떨어진 것이 아니다. 그 탄생에는 아인슈타인의 상대성원리나 하이젠베르크의 불확정성원리 등 과학의 성취들도 많은 영향을 미쳤다. 이러한 해체주

인간의 유머러스한 본성과 만나는 와인 오프너 패롯

036

의 철학은 모더니즘의 한계를 극복하고자 했던 고뇌에서 생겨난 하나의 경향이었으며, 모더니즘 역시 18세기 서양의 계몽주의 등 철학과 아이작 뉴턴Isaac Newton의 물리학 같은 과학의 영향에서 비롯된 것이다. 그러므로 하나의 사상 체계는 앞선 사상 및 과학과 단절적으로 볼 수 없다. 인문학의 모든 분야들은 유기체처럼 서로 연결되어 있다.

해체주의 건축이 지어진 스타일을 보더라도 그것이 해체주의 철학만으로 이루어지진 않았음을 알 수 있다. 건축가 프랭크 게리Frank Gehry의 비트라 디자인 뮤지엄Vitra Design Museum은 모더니즘 시기의 건축물이 한 번 부서진 뒤 아무렇게나 재구성된 듯하다. 형태 자체는 정신없지만, 네모반듯한 것이 단정한 모더니즘 건축의 유전자가 그 속에 들어 있다. 해체주의 건축 안에는 해체주의 철학만이 아니라 모더니즘 건축, 또 그 전의 건축적 자산들이 보이지 않게 녹아 있는 것이다. 뿐만 아니라 수많은 철학적 경향 중에서 하필이면 해체주의를 받아들였던 데에는 여러 가지 이유가 작용했을 것이다.

결국 하나의 건축 경향은 특정한 방법론에 의해 만들어지는 것이 아니라 철학이나 과학 등 각종 인문학적 원인들이 복합적으로 작용해서 만들어진다는 것을 알 수 있다. 그러므로 건축을 비롯한 디자인은 그 자체로 하나의 인문학덩어리이다. 철학과 역사, 심리학, 예술 등이 모두 하나로 녹아들어 있는 디자인은 오래전부터 이미 인문학의 소산이었던 것이다.

비트라 디자인 뮤지엄

해체주의 철학과 해체주의 건축이 이루는 복잡한 계보

디자인은
이미 인문학이었다

20세기에 디자인이 기능성과 경제성만을 중요시한 것은 사실이지만, 인간을 이해하고 인간의 본질과 연속성을 가지려는 시도 역시 적지 않게 해 왔다. 따라서 인문학에 대한 필요성과 압박이 대두된다고 하여 곧장 디자인 바깥으로 뛰쳐나가 철학이나 사회학, 역사학 등을 찾는 것은 그다지 추천하지 않는다. 외부의 이론을 무분별하게 도입해 그것을 앵무새처럼 따라만 하기 쉬운 탓이다. 멀리 갈 것 없이 디자인의 속살에 축적되어 있는 인문학적 유전자와 발자취에서 출발하는 것이 바람직하다.

실용성으로든 아름다움으로든, 디자인은 사람들의 마음 깊숙한 곳으로 들어가면서 본격적으로 작용한다. 대중이 디자인을 진심으로 받아들이게 되는 것은 카드 결제 영수증에 사인하는 순간이 아니다. 그 디자인을 통해 즐거움을 얻기 시작하면서부터이다. 이렇게 보면 디자인이라는 것 자체가 인간을 향하고 있는 인문학이라 해도 과언이 아니다. 그리고 이 점을 간파했던 현명한 디자이너들은 사람들과 소통하고 하나가 되기 위해 여러 가지 의미 있는 대응들을 해 왔다. 과연 어떤 것들이 있을까?

∧ 존 갈리아노John Galliano의 화려한 패션 디자인
∨ 톰 딕슨Tom Dixon의 아름다운 실내 디자인

시각적　조화

강렬한 색상에 화려한 형태를 내세운 존 갈리아노의 디자인은 우리의 눈과 마음을 순식간에 사로잡는다. 단지 여러 종류의 천 조각으로 만든 옷이지만 첨단 기술이나 재료를 이용한 물건이 줄 수 없는 예술적 감동과 심리적 만족감을 전한다. 이런 옷을 입고 멋진 건물에서 화려한 장식의 의자에 앉아 예쁜 잔에 담긴 커피를 마신다면, 그렇지 못한 생활에 비해 얼마나 행복할까? 사치스러움과는 완전히 종류가 다른 즐거움을 주는 디자인이다. 직접 입지 못한다 해도 눈으로 보는 만족이 적지 않다.

그동안 디자인이 사람들의 마음을 사로잡아 온 주요한 방법은 아름다운 형상을 창조하는 것이었다. 산업적 측면에서 보더라도 디자인에 부여되었던 가장 큰 의무는 아름답게 만드는 일이었다. 디자인에 관한 학술적 정의는 무수히 많지만, 무엇보다도 아름다운 모습을 통해 우리는 디자인의 존재감을 가장 직접적이고 가장 강렬하게 감지한다. 아니, 엄밀히 말하면 디자인도 사라져 버리고 아름다움 그 자체만을 체험하게 된다.

안타까운 사실은 이러한 아름다운 디자인에 대해 그간 우리는 기능을 챙기지 못한 '결핍된 디자인'으로 폄하해 왔다는 것이다. 디자인계에서는 이같은 심미적 가치를 제대로 담을 수 있는 개념적 공간을 전혀 확보하지 못했다. 최근 들어 겨우 만든 것이 '감성'이라는 표현 정도이다. 영화나 음악, 미술 분야와 비교해 보면 몹시 부족한 수준이다. 그러나 분명한 것은, 아름다운 형상으로 사람들을 매료시킨다는 것 자체가 매우 인문학적인 행위라는 점이다. 또 디자인계에서 그토록 외치던 '소통'이나 '융합'의 실천이라

는 사실이다. 사람들은 감각기관만 자극한다고 해서 쉽게 매료되지 않는
다. 그럴 만한 가치가 있기 때문에 매료된다.

그렇게 보면 아름다운 디자인을 만드는 디자이너들은 인문학적 요술 지팡이로 세상을 바꾸어 놓는 팅커벨이다. 디자이너들의 솜씨를 거친 건물, 가구, 인테리어, 생활용품, 옷, 각종 그래픽이 세상을 마법처럼 아름답게 바꾼다. 그 변화 안에는 각종 인문학적 가치들이 녹아 있다. 결국 디자이너가 만드는 형태나 스타일이란 바로 시각화된 인문학이며 사람들은 여기에 열광하는 것이다. 앞서 언급했던 갈리아노의 패션 디자인에서 디자인의 그러한 힘을 뚜렷하게 알 수 있다.

한편, 톰 딕슨이 디자인한 인테리어는 갈리아노의 디자인과는 또 다른 종류의 아름다움을 보여 준다. 시각적으로 화려하게 자극하는 부분은 없지만 어떤 이론적인 설명 없이도 아름답게 느껴진다. 전체적인 조화가 뛰어나기 때문이다. 시각적 자극을 동반하지 않고 순전히 디자인을 이루는 요소들의 상호 관계만을 통해 보는 사람의 눈과 마음을 쾌적하게 한다. 이런 형상이 아름다워 보이는 까닭은 감각이 아니라 정신의 결정에 달려 있다. 물질적 형상들이 일정한 정신적 경향에 의해 정리된 데에서 미적인 쾌적함을 느끼는 것이다. 그 쾌적함의 정도가 강할수록 깊은 안정감과 감동을 이끌어 낸다.

딕슨과 갈리아노의 디자인을 비교해 보면, 아름다움에는 화석화된 경향이란 없으며 그 원천은 화려하건 심플하건 전체적인 조화라는 사실이 전해진다. 그러한 조화는 사물을 조율하는 디자이너의 인문학적 태도에서 형성된다는 것 또한 알 수 있다. 인문학자들이 글로써 자신의 통찰과 감동을

표현한다면, 디자이너들은 이를 색과 형태 및 그것들의 질서로써 표현한
다고 하겠다.

개성의 표현, 아이디어

디자인은 눈과 같은 감각기관에만 작용하지 않는다. 디자인으로 좀 더 깊
이 들어가면 '아이디어'라는 것을 발견하게 된다. 눈에 직접 보이지는 않지
만 어렵지 않게 찾아낼 수 있는 이것은 디자인의 외형 못지않게 디자이너
의 개성과 생각이 발휘되는 중요한 창구이다. 기발한 아이디어는 그다지
아름답지 않은 형태의 디자인도 단박에 매력적으로 만드는 힘을 갖는다.
외형적 아름다움과는 또 다른 차원이다.

우측 페이지의 디자인은 아이디어를 중심으로 한 사례이다. 일본 디자인
그룹 메타피스MetaPhys의 콘셉트 제품인 노드Node는 기차 레일처럼 두 줄로
이루어진 콘센트에 플러그를 무한히 끼울 수 있어 실용성이 매우 뛰어나
다. 형태와 색상은 매우 단순하지만 그것에 담긴 아이디어는 그 어떤 아름
다운 형태의 디자인보다 두드러진다. 이런 종류의 기능적인 아이디어는 20
세기에 형태의 아름다움과 더불어 디자인을 이루는 중요한 요소로 대접받
기도 했다.

가구, 그중에서도 소파라고 하면 나무덩어리와 커다란 스펀지로부터 느껴
지는 부피감이 먼저 다가온다. 거실 한가운데에 자리 잡고 있으니 그 위에
누워서 텔레비전도 볼 수 있고, 때로는 술에 취해 안방으로 들어가지 못한

동시에 여러 개의 플러그를 끼울 수 있는 콘센트인 노드

스테판 디에즈가 디자인한 벤트 시리즈

아버지가 찌든 피로를 풀기도 하는 물건이자 친근한 공간이다. 하지만 평당 수천만 원을 오르내리는 비싼 땅 위에서 살아야 하는 우리에게 소파의 묵직한 존재감은 아무래도 버거울 수밖에 없다. 게다가 그 앞에 놓이는 탁자와 의자들은 공간의 부담감을 더욱 가중시킨다.

이를 알기나 한 것처럼 디자이너 스테판 디에즈Stefan Diez는 그런 부담감을 가구 시리즈인 벤트BENT를 통해 해소해 준다. 이 디자인은 소파나 테이블을 단 하나의 금속판으로 축소하면서, 그 위에 덮여 있던 미학적 군살을 모두 덜어 냈다. 사용한 재료는 알루미늄판뿐이니 그간 소파나 테이블에 드리워져 있던 부담감은 자리 잡을 곳이 없다. 제작 과정은 더욱 간단하다. 가구로 만들어지기 전 이것은 그저 레이저로 구멍을 여러 개 뚫은 사각형 알루미늄판이었다. 그런데 그 구멍들을 따라 종이 접듯이 접어 소파나 의자, 테이블 등의 형태를 만들었다. 일반적인 가구 제작 방식에 비하면 턱없이 단순한 공정이지만, 몸체가 금속이므로 사람의 체중을 버티기에 충분하다. 판재가 평면이어서 부피가 큰 기존 가구에 비해 공간적인 부담도 대폭 줄어든다. 생소한 구조이지만 가구에 스며 있는 아이디어가 사용하는 사람에게 가져다줄 기능적 혜택은 적지 않다.

세 계 에 대 한 이 해

이처럼 디자인에 담긴 아이디어는 주로 실생활에서의 기능적 효용성을 내세우면서 사람들을 강하게 매료시켜 왔다. 다만 아쉽게도 그러한 아이디어는 대부분 물질적 차원에서만 이해되고 있다. 그러나 아무리 실용적인

디자인 아이디어라 하더라도 그것은 사람의 삶을 치밀하게 고려한 과정에서 만들어지며, 삶에 대한 이해와 견해가 더해질 수밖에 없다고 본다. 즉 세계에 대한 이해가 전제되어야 하는 것이다.

우측 페이지 상단의 제품은 덴마크의 주방 용품 업체 에바 솔로Eva Solo의 피자 자르는 칼이다. 일반 피자 커터에 비해 형태가 인상적이다. 둥근 칼날에 손으로 쥐기 편하게 생긴 손잡이가 붙어 있다. 피자를 자를 때는 비스듬하게 기울어진 이 손잡이를 잡고 피자 위를 굴렁쇠 굴리듯 왔다 갔다 하면 된다. 단 칼날은 조심해야 한다. 둥근 칼날이 무엇이든 부드럽게 잘라 버리기 때문이다.

이 디자인이 빛을 발하는 것은 제품을 사용하지 않을 때이다. 바닥에 내려 놓기만 하면 보관 모드처럼 바뀌어, 칼날의 날카로움이 순식간에 바닥으로 스며든다. 손잡이의 역할 또한 주목할 만하다. 피자를 자를 때는 인체 공학적이지만 사용하지 않을 때에는 완전히 다른 기능을 수행한다. 둥근 칼날을 받침대로 해서 수직으로 세워지는데, 더 이상 손잡이가 아니라 마치 작은 조각품 같다. 유선형으로 유려하게 흐르는 모양은 프랑스의 조각가 콘스탄틴 브랑쿠시Constantin Brancusi의 단순하고 추상적인 작품이 연상될 정도로 수려하다. 이 정도면 주방을 화랑으로 바꾸기에 충분하지 않을까. 이 디자인에 담긴 아이디어는 단순한 편리를 넘어 예술의 차원으로까지 넘어가고 있다.

책장이라 하면 대개 많은 책들이 질서 정연하게 꽂혀 있는 엄숙한 이미지를 떠올리기 쉽다. 그런데 그 사이에 조그마한 침대 하나만 마련되어도 책

∧ 에바 솔로의 피자 커터
∨ 책장 사이에 누워서 책을 볼 수 있는 스타니슬라프 카츠Stanislav Katz의 책장 디자인

장의 이미지는 완전히 달라진다. 아무래도 책은 진지한 느낌이 강한 사물
이다. 그래서 책을 읽는 것도 밥을 먹는 것 같은 일상적인 행위와는 전혀
다른 질감을 가진다. 그런데 스타니슬라프 카츠가 디자인한 이 콘솔 책장
Console Bookshelves은 책을 편안하게, 그것도 책장 사이에 누워서 읽는다는
발상을 통해 책과 책장에 대한 고정관념을 깨뜨린다.

이처럼 하나의 디자인은 사람들의 선입견을 이루고 있던 세계관에 영향을
미칠 수 있다. 그러나 선입견을 타파하는 것은 기발함만으로는 불가능하
다. 기존의 세계관을 잘 이해하면서도 그것을 넘어서는 가치를 확실하게
내놓아야 가능한 일이다. 이는 철학 분야의 과제이기도 하며, 실제로 그런
정도의 가치를 디자인에 실을 수 있는 디자이너라면야 철학자와 결코 다
르지 않을 듯하다.

영혼을 흔드는 감동

건축가 안도 타다오安藤 忠雄의 작품인 빛의 교회Church of the Light를 보면 디
자인이 주는 감동이 예술 못지않게 클 수 있고, 그러한 감동은 철학자를 뛰
어넘을 만한 인문학적 총화總和로 이루어진다는 것을 알게 된다.

이 교회 건물에는 타일이 한 장도 붙어 있지 않다. 재료인 콘크리트가 그대
로 노출되어 있고, 건물 모양도 단순하기 이를 데 없다. 하지만 거친 콘크
리트 틈새로 들어오는 십자가 형태의 햇빛은 보는 이의 가슴에 어떠한 설
명도 필요 없는 감동을 심어 놓는다.

이와 같은 디자인 앞에서 기능성 또는 아름다움에 관한 이런저런 언급은

무한한 정신적 감동을 안겨 주는 안도 타다오의 빛의 교회

런던의 랜드마크가 된 거킨 빌딩

아무런 의미가 없다. 그런 것과는 전혀 다른 차원의 미학적·철학적 쾌감을 가져다주어, 이 건축물은 그 자체로 인문학덩어리라고 할 수 있다. 하나의 디자인이 대중에게서 이런 수준의 감동을 이끌어 낸다면 디자이너는 물론 이고 기업 입장에서도 더 바랄 게 없지 않을까. 디자인이 줄 수 있는 최고 의 매력은 바로 이런 정신적 감동이다. 그리고 감동은 디자인의 내적 완성 도나 그에 내포된 깊은 인문학적 소양에 의해 촉발되므로, 그러한 디자인 이 공감대를 끌어낼 수 있는 범위와 시간은 상업성만을 추구한 디자인에 비할 수 없을 만큼 넓고도 지속적이다.

한편, 런던의 어느 곳에서 보더라도 눈길을 끄는 빌딩이 있다. 그저 그런 입방체의 건물들이 즐비한 런던 도심에 총알처럼 우뚝 솟은 이 빌딩은 곧 하늘로 날아오를 듯하다. 독특한 형태의 건물은 전 세계적으로 많지만 이 런 모양도 있을 수 있다는 사실이 충격적으로 다가온다. 외계인이 만든 것 만 같은 외관은 보는 사람의 눈을 넘어 정신까지 강타한다. 번쩍거리는 건 물의 금속성 질감 역시 모든 사람들을 저절로 집중시킬 만큼 강렬하다. 보 지 않으려 해도 안 볼 수가 없다. 런던의 랜드마크가 될 수밖에 없는 건물, 바로 노먼 포스터Norman Poster가 디자인한 거킨 빌딩The Gherkin이다.

사실 이 건물이 지금과 같은 형태가 된 것은 주변 건물들의 일조권을 방해 하지 않기 위해서였다고 한다. 외벽을 곡면으로 하여 인근 건물에 햇빛이 잘 들도록 한 것이다. 또한 건물의 하부로 내려갈수록 형태가 점점 잘록해 지도록 하여, 1층의 바깥 공간에 여유가 많이 생기도록 했다. 거리의 공공 성을 배려한 셈이다. 더불어 외관이 모서리 없이 둥글다 보니, 바람이 건물

에 부딪혀 거센 와류를 만들지 않고 비행기가 공중을 날듯 부드럽게 흘러서 주변 공간, 특히 보행자들에게 불편을 주지 않는다.

거킨 빌딩은 이처럼 기능적 이유와 공학적 해결법으로 지어진 것이 사실이지만, 사람들이 이 건물에 매료되는 것은 그 때문만은 아닐 것이다. 이 건물을 그냥 눈으로 봐서는 공기저항 수치나 일조권에 대한 배려를 알아차리기 어렵다. 따라서 그저 일반 건물과 전혀 다른 형태, 즉 건물에 대한 선입견을 파괴해 버리는 외형이 사람들을 압도한다고 보는 편이 정확할 것이다. 다른 모든 것들은 부차적인 요소일 뿐이다. 건축물은 입방체로 지어져야 한다는 20세기 현대건축의 고정관념이 이 건물 앞에서는 완전히 전복된다. 지동설로 천동설을 엎은 갈릴레오 갈릴레이처럼, 건축에 대한 새로운 의견을 내놓으면서 패러다임을 바꾼 것이다.

디자인은 단지 물질세계에만 국한되지 않는다. 정확히 말해, 물질세계를 인문학적 우주관으로 구성하는 일이 디자인이다. 하지만 그동안 많은 기능주의자들은 물질세계를 만들어 내는 데에만 치중했다. 생산 단가를 낮추는 일에만 몰두했다며 기능주의를 '키치기능주의'라고 비판한 비평가 페터 바이스의 견해처럼, 기능주의는 디자인의 가능성을 물리적 차원으로 한정하고 기업의 이익을 겨냥하면서 그 인문학적 가치를 저해했다. 여기에는 작가가 자신의 의도를 자유롭게 표현하는 예술과 달리, 디자인은 대중의 복리를 책임져야 한다는 다소 자아도취적인 윤리관도 크게 작용했다. 말하자면 디자인은 디자이너 개인의 표현이 아니라 일반 사람들의 삶

을 고양하는 지극히 이타적인 의무라는 생각이다. 이는 기능주의를 윤리
적으로 상당히 미화해 왔고, 물리적인 기능 외의 가치에는 전혀 눈을 돌리
지 못하게 해 왔다.

이처럼 디자인에서 인문학이 제도적으로 추진되기 어려웠던 이유는 무엇
일까? 이를 파악하기 위해 우선 디자인이 그동안 무엇을 토대로 만들어져
왔는지 짚어 보자.

1부에서 살펴보았듯이 어떤 디자인은 시각적인 조화를 통한 아름다움을, 어떤 디자인은 아이디어를, 또 어떤 디자인은 세계에 대한 이해 또는 영혼을 흔들어 놓을 만한 감동으로 대중을 사로잡는다. 서로 다른 것 같은 이 모두를 우리는 '디자인' 이라고 부른다. 과연 무엇이 디자인이라는 것을 만들까?

디자인을
만드는 것들

기술과
디자인

기술이 최고 같던 시절

제1차 세계대전과 제2차 세계대전 사이의 기간에 패전국 독일에는 바우하우스Bauhaus라는 불세출의 학교가 존재했다. 최초의 조형 학교로 알려진 바우하우스는 1919년부터 1933년까지 운영되었는데, 20세기 기능주의 디자인의 산실이었다고 해도 과언이 아니다.

특히 이곳의 교수이자 건축가 및 가구 디자이너였던 마르셀 브로이어Marcel Breuer는 재직 시절 역사에 길이 남을 만한 의자를 남겼다. 그 이름은 바실리 체어Wassily Chair. 동료 교수이자 화가 바실리 칸딘스키Wassily Kandinsky의 이름을 딴 것이다.

당시만 해도 의자는 단지 앉는 물체가 아니라 집 안의 분위기를 조성하는 중요한 아이템이요, 따라서 '좋은 의자'라고 하면 재료나 형태에서부터 고전적 이미지를 풍겨야 하는 게 상식이었다. 그런데 브로이어는 금속 파이프를 구부리고 그것에 가죽을 결합해 완전히 다른 느낌의 의자를 내놓았다. 화려한 무늬의 육중한 나무를 깎아서 만들던 의자들과 비교하면 천지개벽을 일으켰다고 해도 좋을 만큼 혁신적인 디자인이었다. 그 전까지는

마르셀 브로이어가 디자인한 바실리 체어

파이프와 같은 산업적 재료를 의자에 도입한다는 것은 통념상 생각하기 어려운 일이었기 때문이다.

하지만 브로이어는 가벼우면서도 가공하기 쉬운 파이프로 몸체를 만들고 그 사이사이에 가죽을 대어서, 어떤 의자보다도 더 만들기 편하고 앉기도 편한 의자를 제작한 것이다. 속이 빈 스테인리스스틸은 기존 나무 의자의 시각적 중량감을 대폭 줄이면서 견고함은 더욱 강화했다. 사람의 체중을 너끈히 견디면서도 한 손으로 들 수 있을 정도로 가벼우니, 당시 대중에게 적지 않은 충격을 주었을 것이다.

이처럼 파이프라는 재료를 도입함으로써 브로이어는 그 제작과 사용이 비교할 수 없이 유용한 의자의 전형을 보였고, 나아가 의자라는 개념을 둘러싼 육중한 관념, 선입견의 살집들까지 모두 덜어 낸다. 그렇게 바실리 체어는 20세기 기능주의의 상징이 된다.

첨단 기술이 디자인을 만든다?

모든 것은 파이프 덕이었다. 20세기 초반은 산업사회가 본격적으로 시작된 단계였고, 금속 파이프와 같이 규격화된 재료들이 대량생산되면서 산업사회의 견고하고 번쩍거리는 분위기를 만들어 내고 있었다. 이러한 재료들은 전통적이고 보수적인 기존 방식과는 완전히 다른 기술로 생산되었으며, 소재 또한 최첨단이었다. 그리고 이는 '산업'과 관련 있는 물건에 먼저 사용되었다. 브로이어가 스테인리스스틸 파이프 의자라는 영감을 얻은 것도 바로 산업 생산품인 자전거에서였다. 가볍고도 견고해야 하는 기능

적인 요구에 의해, 자전거의 몸체는 일찌감치 금속 파이프를 최대한 단순화한 형태로 만들어졌다. 브로이어는 이를 의자에 적용한 것이다. 그 결과 전통적 방식과는 비교할 수 없을 정도의 유용성을 얻을 수 있었다. 만일 파이프를 만들어 내는 산업 기술이 없었다면, 또 대량생산된 금속 파이프가 없었다면 이 혁신적인 의자는 탄생할 수 없었을 것이다.

이후 바실리 체어는 바우하우스의 이념을 상징하는 디자인이 되었고, 디자인이라는 것이 오로지 산업의 소산, 기술에 의해서만 발전된다는 인식이 공고해진다.

기 술 의 한 계

디자인사史를 다룬 대부분의 책들은 디자인을 산업혁명의 소산으로 설명한다. 산업혁명이라는 용어를 확립한 아놀드 토인비Arnold Toynbee에 의하면, 산업혁명의 본질은 대량생산을 가능하게 만든 기계에 있다. 그리고 기계란 곧 기술의 산물이므로 디자인은 자연스럽게 기술의 소산으로 자리잡은 것이다. 여기에 낙후된 기술 환경에서 벗어나는 것을 국가의 가장 큰 목표로 삼았던 개발도상국 시절 우리의 기억은 서양보다도 더 기술을 중요시하게 했다. 이처럼 사태의 모든 원인과 나아갈 방향을 기술로 보는 시각을 기술중심주의Technocentrism라 한다. 정보화 시대, IT 기술 발달 등의 기술적 성취를 여전히 디자인의 발전에 가장 중요한 변수로 여기는 것을 보면, 한국 디자인에서 기술중심주의는 거의 모태 신앙에 가깝다.

기술은 항상 인간에게 제공하는 편리의 무게로 사회적 당위성을 확보해

왔다. 그래서 기술은 기능성과 직결된다. 또한 그 편리한 기능을 통해 문화까지 바꾸기도 한다. 예컨대 IT 기술의 산물인 휴대전화는 현대인에게 전혀 새로운 생활 방식을 제공하기에 이르렀고, 그런 까닭에 디자인에서 기술은 단순한 기술이 아닌 '기능주의'라는 이념의 위치에까지 올랐다. 이 기능주의는 20세기 디자인 전체를 지배했으며, 디자인은 기술의 바로 아래에 자리를 잡았다.

하지만 근본적으로 기술이란 어떤 목적을 위한 도구에 불과하다. 그런데 그것이 과연 자체 동력만으로 발달할 수 있을까? 또 디자인은 그렇게 기술에만 목매고 있어야 하는 것일까?

물론 앞서 살펴본 바실리 체어는 디자인을 첨단 소재 또는 기술의 산물이라고 여기기에 충분하다. 기능성은 곧 디자인을 발전시키는 가장 중요한 동력이라는 점도 확인하게 해 준다. 하지만 오늘날의 시각으로 그 의자를 다시 한 번 살펴보자. 당시 첨단이라고 여겨졌던 금속 파이프와 그것을 구부리는 기술 정도는 이제 청계천의 철공소 아저씨들도 쉽게 할 수 있다.

비슷한 예로, 프랑스 파리의 퐁피두 센터^{Centre Pompidou}는 처음부터 아예 하이테크^{hightech} 건축이라는 이름을 앞세우고 건설되었다. 공사장을 연상케 하는 철골구조, 내부 시설을 건물 밖으로 빼 놓은 듯한 모습, 역시 건물 외부로 나와 있는 에스컬레이터 등은 1977년 개관 당시 일반 건축물의 디자인과는 완전히 달랐다. 이는 당대 최고의 첨단 기술을 총동원했기에 가능했고, 그래서 이 건축물에서 기술의 존재감은 대단했다. 그러나 수십 년이 지나, 마치 조각품처럼 생긴 건축물들이 쑥쑥 만들어지고 있는 현시점

한때 하이테크 건축으로 불렸던 퐁피두 센터

에서 볼 때 이 건물에 붙은 하이테크라는 수식어는 조금 부끄럽다.

디자인이 기술의 영향을 크게 받는 것은 부정할 수 없는 사실이다. 하지만 기술의 존재감은 새로운 기술이 등장하면 곧 사라진다. 어떤 기술이든 그러한 운명을 갖고 태어난다. 바실리 체어와 퐁피두 센터가 기술에 의해 만들어진 것은 분명하다. 그러나 이 디자인들이 역사에 남게 되고 지금도 우리 눈에 좋아 보이는 것은 첨단 기술과 첨단 소재 때문만은 아니다. 그것을 넘어서는 가치들을 더불어 지니고 있기 때문이다.

기술은 시간에 의해 쉽게 부식한다. 당장은 빛날지 모르지만, 기술에 의

거한 디자인들은 대부분 세월의 흐름을 따라 깃털같이 가벼워진다. 그간 기술은 디자인 속에 가치가 없다는 사실을 변명할 때에나 자주 차출되었을 뿐이다.

기술 발달에 대한 착각

오늘날 우리나라의 IT 기술은 세계 최고 수준이다. 21세기로 넘어오기 전만 해도 어떤 분야에서든 한국이 세계의 정상에 서리라는 것은 꿈도 꾸지 못할 일이었다. 그 꿈이 실현되기 시작한 것이 바로 IT 분야이다.

그런데 한국이 IT 최강국이 된 것은 그만큼 기술이 발달해서일까? 꼭 그렇다고는 할 수 없다. 여러 가지 이론이 있겠으나, 인공위성과 테제베TGV, 전투기를 제조할 수 있는 프랑스가 한국이 비해 기술이 뒤졌다고는 생각할 수 없기 때문이다. 일본도 마찬가지이다.

우리나라에서 IT 기술이 발달한 데에는 한국 특유의 문화적 특성이 큰 작용을 했다고 볼 수 있다. 사람들과 교류하기 좋아하는 민족성, 그리고 소위 '빨리빨리 근성'은 예컨대 느린 인터넷 속도를 견디지 못했고, 그 덕분에 다른 국가보다 신속하게 발달했다. 이렇듯 기술은 사회적 상황과 더불어 발달한다. 사실 기술이 독립된 유기체처럼 자체적으로 발달하는 법은 없다. 하지만 20세기에 주류를 이룬 기능주의 디자인은 이에 대해서는 한마디도 하지 않았고, 기술만이 디자인에서 절대적인 것인 양 과장해 왔다. 그러면서 기술 외의 여러 가치들을 폄하해 버렸다.

미국의 건축가 루이스 설리번Louis H. Sullivan의 "형태는 기능을 따른다Form
follows function"라는 유명한 말은 20세기 디자인의 그러한 병폐를 대변한다.
이 말은 마치 한 현대주의자의 엄숙한 이념을 숭고하게 피력한 것 같은데,
당시 대다수 디자이너들에게 디자인의 교시敎示처럼 받아들여진 것이 사실
이다. 하지만 심미적 가치를 따르는 형태가 기능에 의해 좌지우지되어야
한다는 것은 오늘날 매우 독재적으로 들린다. 실제로 20세기에는 기술 또
는 기능을 절대적인 자리에 올려놓으면서 결과적으로 나머지 가치들을 그
에 종속되는 문제로 낮추었다. 특히 디자인 분야에서 기술은 필요충분조
건인 것처럼 행세했다. 반면 예술성이나 아름다움, 윤리성, 가치, 철학 등
은 있으면 좋고 없으면 그만인 것이 되면서, 디자인은 방황하며 21세기 초
입을 겨우 맞이했다.

기 술 없 이 도 디 자 인 은 존 재 한 다

그러나 특별한 기술이나 첨단 재료를 사용하지 않은 경우에도 훌륭한 디
자인은 얼마든지 많다. 일본의 산업 디자이너 후카사와 나오토深澤直人의
벽걸이형 CD 플레이어에서는 독특한 형태나 첨단 소재 또는 첨단 기술을
전혀 찾아볼 수 없다. 몸체는 어느 전자 제품에든 사용하는 플라스틱이고,
뛰어난 음질을 자랑하는 스피커가 장착된 것도 아니다. 기능적으로 볼 때
CD가 뚜껑 없이 돌아가는 방식은 실용성이 부족해 보인다.
하지만 사람들에게 그런 것은 전혀 문제가 되지 않는다. 우선 환풍기의 형
태를 응용한 이 CD 플레이어에서 추억을 환기하고, CD 플레이어에 대한

∧ 후카사와 나오토의 벽걸이형 CD 플레이어
∨ 스타니슬라프 카츠가 디자인한 우유 주전자

선입견이 깨지는 데에서 어떤 총체적이고 심미적인 감흥을 받는다. 수용 미학受容美學적으로 말하자면, 그것은 사람들이 일반적으로 디자인에 바라는 '기대의 지평선Erwartung Horizont'과 실제 디자인과의 격차에서 발생한 심미적 거리에서 오는 감흥이다. 이런 감흥은 그 어떤 첨단 기능과 아름다운 형태를 갖춘 디자인들이 주는 것보다 강렬하다. 기술이나 기능의 차원에서는 다룰 수가 없는 가치이다.

좌측 페이지 하단의 디자인은 저그Juggs, 주전자라는 그 이름처럼 다름 아닌 주전자이다. 하지만 '우유를 담은 주전자'라기보다는 '주전자 모양으로 만든 우유' 같다. 안에 든 내용물과 용기가 하나로 연결되어 있다. 기능성, 심미성 등의 단어만을 금과옥조金科玉條로 섬기던 기존 디자인관에서 이는 조금 당혹스러운 결과이다. 기능적이지도 아름답지도 않지만 보는 이의 마음을 사로잡기 때문이다. 단순히 어떤 기술이나 재료, 혹은 전략이나 시장 조사로는 만들 수 없는 이런 디자인은 그것이 단지 우유 주전자일 뿐인데도 첨단 디자인에 못지않은 존재감을 발산한다.

주전자의 곡선을 따라 내려가다 보면 시선은 자연히 네 개의 다리에 모인다. 어떻게 보면 우유 방울이 튄 것 같기도 하지만, 많은 사람들은 이것을 주전자의 볼륨감과 연결 지어 소의 젖으로 보는 듯하다. 그렇다면 맨 아래는 소의 젖꼭지! 몸체를 견고하게 버티고 있어서 안쓰러운 마음까지 든다. 별다른 설명이나 슬로건 없이도 그 안에 담긴 기발한 발상이 가슴에 다가온다. 무엇보다 첨단 기술이나 재료가 없어 매우 청정해 보인다.

또 다른 사례로, 디자이너 테요 레미Tejo Remy가 못 쓰는 서랍들을 모두 모

아 벨트로 묶어서 만들었다는 서랍장Chest of drawers은 기능주의적 관점에서는 다소 혼란스러운 디자인이다. 새로운 기술을 적용했거나 기능이 뛰어난 것도 아니고, 아름답지도 않다. 수백 년 전 사람들이라 해도 마음만 먹으면 얼마든지 만들어 낼 디자인이다. 하지만 이 서랍장이 사람들의 마음을 편안하게 끌어안는다는 점은 아무도 부인할 수 없을 것이다. 한때 디자인은 공예와 달리 대량으로 생산되어야 한다는 믿음이 공고히 자리 잡고 있었지만, 이런 디자인 앞에서 그런 생각은 무참하게 허물어진다. 오히려 수수한 소재를 사용하고 모양이 삐뚤삐뚤하기 때문에 다른 최첨단 디자인보다 더 시선과 마음이 간다. 이것을 디자인이 아니라고 할 수 있는 근거는 없다.

기 술 을 넘 어

기능주의가 20세기를 장악한 데에는 나름의 명분이 있었고 그 공헌 역시 대단했다. 그러나 앞서 말했듯 그것을 절대화함으로써 다른 가치들에 대한 배려는 너무나 부족했다.

모든 문제는 기술이나 기능이 인간에게 더없는 행복을 가져다줄 것이라는 믿음 때문이었다. 처음의 의도는 순수했을 것이다. 하지만 기술과 기능에 대한 강조는 점차 본래 의도와 달리 디자인의 과제를 생산자의 효율성에만 국한하게 되었고, 디자인의 중심에 상업주의를 못 박게 된다. 아울러 디자이너들은 기술적인 부분에만 민감해졌고, 상품을 많이 판매하는 것이 주요 임무가 되어 버렸다.

디자인이 만들어지는 데에는 분명 기술의 역할이 중요하다. 하지만 디자

테요 레미가 디자인한 서랍장

인은 그 분야대로 해야 할 몫이 있다. 예컨대 스마트폰 제조 기술이 아무리 발달하더라도 그것이 디자인을 발전시키지는 않는다. 기술의 발달을 디자인에 적용하는 것은 전혀 다른 문제인 것이다.

또 디자인에서는 기술을 실현하는 것뿐 아니라 사회적 상황, 예술성과 같은 가치들도 반드시 확립해야 한다. 그런 점에서 디자이너는 기술 못지않게 가치에 대한 준비를 할 필요가 있다. 기술은 정보를 통해 습득할 수 있지만, 가치에 관한 부분은 통찰과 이해가 있어야 하고 인문학적 소양이 풍부해야 한다. 그래서 더 어렵다. 그렇기 때문에 지금까지는 기술이라는 다소 쉬운 해결책에 기대어 회피해 온 것일 수도 있다. 하지만 디자인을 받아들이는 사람들이 이제 소비자라는 베일을 벗으면서 더 이상은 회피할 수 없는 상황이 되고 있다.

유명 예술 비평가 허버트 리드Herbert Read는 "기술이 끝나는 곳에서 예술이 시작된다"라고 언급했다. 예술 심리학의 거장 루돌프 아른하임Rudolf Arnheim이 《예술 심리학Toward a Psychology of Art》에서 한 말도 주목할 만하다. "우수한 의상 전문가나 미용 전문가의 기술은 사람의 풍채를 만들며, 실내 장식가나 조명 디자이너의 기술은 방의 분위기를 편안하게 또는 우아하게 만든다. 그들이 기술 그 자체에 집중하게 한다면, 그것은 실패라는 사실을 기억하자."

상업성과 디자인

평소 교양 수업에서 학생들에게 '좋은 디자인'이란 무엇이라고 생각하는지를 묻곤 한다. 그러면 주로 디자인과 무관한 전공생의 경우 "많이 팔리는 디자인"이라고 답하는 일이 적지 않다. 좋은 영화란 무엇인지, 좋은 그림이나 음악이란 무엇인지를 물었을 때에도 비슷한 대답을 했을까? 한 분야의 질적 차원이 판매량에 의해서 측정된다는 것은 매우 수치스러운 일인 것만은 분명하다.

디자인이 상업적으로 성공해야 하는 것은 당연한 의무이기는 하다. 좋은 디자인이라면 잘 팔리기도 해야 한다. 하지만 좋은 디자인이라고 꼭 잘 팔리는 것은 아니다. 알레산드로 멘디니의 디자인이 아무리 훌륭하더라도 그의 모든 제품이 상업적으로 성공하는 것은 아니다. 반대로 상업적으로 성공했다고 해서 모두 좋은 디자인이라고는 할 수 없다.

상업적인 성공 여부를 결정하는 것은 사실 홍보나 영업, 기술 등 디자인의 외부에 있다. 따라서 적어도 질적으로 좋은 디자인이 무엇인지 평가하려면 영화나 음악, 문학 분야에서처럼 내부 기준에 입각할 필요가 있다.

디자인에 관한 모든 상업적 견해들은 궁극적으로 기업을 위한 것이다. '성

BMW 벨트

공 아니면 실패'라는 절박한 상황에 직면한 기업들이 상업성을 강조하는 것은 당연하다. 문제는 디자인에서 상업성이 절대적 기준이 된다는 사실인데, 이는 기업에도 그리 긍정적인 일은 아니다. 디자인이 대중에게도 그만큼 관념화, 즉 나의 일이 아닌 것처럼 여겨진다는 의미이기 때문이다. 대중이 그렇게 디자인에 벽을 쌓게 되면, 디자인을 활용하는 기업들 역시 좋은 결과를 얻기가 어려워진다.

디 자 인 은 상 품 이 다 ?

디자인을 상업적으로 대하는 관점에는 이 외에도 조금 더 어려운 문제들이 산재해 있다. 그중 하나는 모든 디자인이 '상품'이라는 방식으로 존재하지는 않는다는 것이다. 대표적인 것이 건축이다.

좌측 사진 속 건물은 독일의 자동차 브랜드 BMW의 테마 파크인 BMW 벨트Welt이다. 유명 건축가 그룹 쿱 힘멜블라우의 설계로 2007년 BMW 본사 앞에 지어졌다. 상업적 건물이라고 판단할 수도 있지만 외양에서는 상업적 냄새보다 예술적 향기가 강하게 풍긴다.

이러한 건축물 자체는 상업적 교환의 대상이 아니다. 지어진 목적이 상업적 디자인과 다르기 때문에, 상업성을 중심으로 판단할 수가 없다. 그래서 건축은 그 질적 판단의 기준이 디자인의 순수한 내적 가치에 입각하는 경우가 많다.

우선 BMW 벨트의 희한한 형태를 본 사람들은 눈이 휘둥그레진다. 건축물이라면 응당 어떠해야 한다는 모든 생각들이 그 앞에서는 완전히 무너

진다. 머릿속은 작동을 멈추고 그야말로 어찌할 바를 모르게 된다. 바로 그 것이 우리의 심미감을 극도로 고조시키며, 극한의 카타르시스를 준다. 건 축물이 아니었더라도 그 형태만으로 세간의 흥미를 끌기에 충분했을 것이 다. 하지만 무조건 독특하다고 해서 그러한 감흥을 줄 수는 없다. 독특한 형태를 통해 전해지는 추상적 매력이 없다면 그저 하나의 충격적인 형상 에 그치고 말았을 것이다. BMW 벨트는 선입견이 전복된 폐허 위에 전혀 개념이 다른, 그러나 강렬한 이미지로 무장하고 있다.

카림 라시드가 디자인한 환상적인 지하철역 공간은 얼핏 보면 호텔과 같 은 상업 공간쯤으로 생각하기 쉽다. 라시드의 스타일과 명성을 생각하면 이 정도의 디자인이 놀랄 일은 아니다. 하지만 이 공간이 지하철역이라면 생각을 고쳐 하게 된다. 화사하고 주목성 강한 디자인은 보통 상업적 목적 이 있을 때 택하기 때문이다.

호화로운 조각품 같은 설치물, 밝은 천장과 바닥의 환상적인 반사. 그 사이 로 새어 나오는 형광빛은 이곳이 공공 공간이라고는 믿을 수 없을 만큼 화 려하다. 이런 디자인은 상업성이라는 잣대로 평가할 수 없다. 반면에 대중 을 위한 공간을 최대한 고급스럽게 배려했다는 점, 그리고 그러한 고급스 러움이 조형적으로도 완벽하다는 질적 측면에서 보면 그 묘미와 가치가 확연해진다.

이 외에도 각종 사인 시스템^{Sign System}이나 폰트^{font}, 공공시설의 CIP^{Corporate Image(Identity) Program} 같은 디자인 분야들은 상업적 영역과는 완전히 다른 영역에 존재하지만, 당당히 디자인의 한 부분을 차지한다. 어쩌면 공공성

나폴리 대학 지하철역의 환상적인 내부

이 강한 부분일수록 더욱 좋은 디자인이 필요한 것 아닐까.

디자인과 상업성과의 관계에 대해 생각해 볼 만한 또 다른 사례를 보자. 영국의 디자이너 제임스 다이슨James Dyson은 1993년 자신의 이름을 내건 회사를 설립하고 진공청소기를 출시했다. 불과 18개월 뒤 그의 제품은 영국 내 청소기 시장에서 판매량 1위에 오른다. 이후 2005년 한 조사에서도 영국 가정 중 3분의 1이 다이슨의 청소기를 사용하고 있었다. 이 혁신적인 제품으로 다이슨은 2007년 영국 왕실에서 기사 작위를 받았을 뿐 아니라 세계적으로 성공한 기업가가 되었다.

쓰임새를 정밀하면서도 인간적으로 고려한 다이슨의 진공청소기

그가 개발한 진공청소기는 분명 상품이다. 그런데 사람들은 과연 그것을 상품으로 생각하고 구매했을까?

철학에서 흔히 연구하는 주제 중 하나가 바로 존재이다. 그리고 오랫동안 서양은 존재성이 존재 그 자체에 의해서 결정된다고 생각해 온 것 같다. 그러나 20세기로 넘어오면서부터 존재는 그것을 둘러싼 여러 관계에 의해서 결정된다는 논리가 힘을 얻고 있다. 상품에도 이 논리를 적용하면 매우 유용한 통찰을 얻게 된다.

관계성에서 보면 상품이라는 것도 타고나는 것이 아니다. 상품은 사고파는 주체와의 관계에서만 규정되는 상대적 존재태存在態일 뿐이다. 말하자면 무언가를 매매하는 좁은 공간 안에 있을 때만 그것은 상품으로 규정된다고 할 수 있다. 따라서 다이슨의 청소기가 상품으로서 존재하는 것은 매장에서 거래가 종료될 때까지만이다.

게다가 상품이라는 것도 사실은 판매자의 관점에서 일방적으로 만들어진 개념이라 할 수 있다. 구매자는 상품을 산다기보다, 자신에게 필요한 것을 돈을 지불하고 확보하는 것이기 때문이다. 구매자의 입장은 이런 점에서 매우 문화인류학적이다. 또 물건을 구입하는 순간부터 그것은 상품이 아니라 구매자의 삶을 조직화하는 문화인류학적 대상으로 바뀐다. 사실상 디자인은 이때부터 본격적인 활동을 시작한다. 하지만 판매자에게 상품이란 팔리는 즉시 사라지는 것이므로, 디자인을 상품에 활용하는 입장에서는 주로 소비자가 결제 사인을 하는 순간까지만 총력을 다한다(AS는 별도의 문제이다). 흔히 기업에 고용된 디자이너, 즉 인하우스in-house 디자이너들은 본인이 원한다 해도 판매 이후에 대한 디자인적 고려를 하기 어렵다. 별것

아닌 것 같지만 디자인을 상품으로 보는가, 문화인류학적 대상으로 보는
가에 따라 디자이너가 그에 접근하는 방식은 판이하게 달라진다.

다이슨의 경영 전략에 관해 집필한 레인 캐러더스^{Iain Carruthers}에 의하면,
다이슨 기업은 브랜드로 불리기를 원치 않는다. 브랜드란 소비자를 현혹
해 좋지 않은 상품에 비용을 지불하도록 하는 것이라고 보아 경멸한다. 대
신에 자신들은 단순히 물건을 파는 것이 아니라 흥미로운 제품을 디자인
하고, 그 과정에서 자신들의 신념을 투명하게 보여 주고, 경쟁사들과는 다
른 의미를 전달한다는 것이다.

다이슨의 청소기를 살펴보면 이를 실감하게 된다. 전체에서 부분까지, 사
용에서 보관까지, 그리고 조립과 분리의 과정에 이르기까지 감탄할 만한
디자인들이 녹아 있다. 편리함을 넘어 철학적 배려가 일관되게 스며들어
있음이 느껴져, 상품만이 아니라 상품 이후의 문화인류학적 대상으로 디
자인되었다는 것을 알 수 있다. 외부 전문가가 만들어 낸 이미지가 아니라
제품 그 자체에 집중한다는 것이 어떤 의미인지 와 닿는다. 상품성은 이처
럼 상품성을 뛰어넘었을 때 제대로 확보된다.

디자인은 상품의 형태를 띠고 대중에게 전해진다는 점 때문에 태생적으로
상업적일 수밖에 없다는 관점이 존재한다. 많은 디자인 서적이나 관련 논
문들의 주장이다. "순수미술의 경우 상품이 아니므로, 그와 대조적으로 디
자인의 가장 근본적인 성격은 상업성이다"라고 규정짓는 경우도 흔하다.

그러나 앞서 살펴본 대로 상품이란 일시적 관계에서 형성되는 특수한 상
태일 뿐이다. 엄격히 이야기하면 화랑에서 팔리는 순수미술 작품들도 상

품이다. 나아가 모든 예술 분야가 상업적이라고 말해야 한다. 음악이나 영화, 문학 등은 디자인보다도 훨씬 더한 상품의 형태로 사회화·대중화되고 있다. 영화야말로 철저히 상업적인 공간에서 사람들과 만나며, 문학은 책이라는 상품의 형태가 아니고서는 대중을 만날 수 있는 창구가 없다. 그렇다고 해서 우리가 모든 영화와 문학을 상품이라고, 상업성을 추구한다고 보지는 않는다. 따라서 디자인만을 상업성이 절대적으로 강조되는 분야라고 할 수는 없다.

상업성을 넘어

"그래도 디자인은 잘 팔려야 한다"고 하면서 경영학 서적을 뒤적이는 디자이너나 기업의 심정은 충분히 이해된다. 디자인을 통해 이왕이면 고부가가치를 실현하고 싶어 하는 마음은 누구나 굴뚝같을 것이다.

그런데 근본적으로 '상업적 성공'이란 무엇일까? 예컨대 순식간에 백만 개가 판매된 디자인과 10년에 걸쳐 매월 만 개가 판매된 디자인 중 어떤 것이 상업적으로 더 성공한 것일까? 디자인 분야에서는 후자의 경우를 별로 고려하지 않는 것 같다. 즉 기간은 성공의 측정 단위에서 제외한다. 그러면 상업적 성공은 '탐욕'과 별 차이 없는 말이 되며, 결국 근시안적 성공만을 조준하게 되고 기계적 성공 방식에 목을 매기 쉽다.

그러나 전혀 상업적으로 개발되지 않은 디자인이 어마어마한 상업적 성취를 이룬 경우도 많다. 가구 브랜드 마지스Magis에서는 멘디니가 디자인한

△ 1978년에 디자인된 오리지널 프로스트 의자
▽ 마지스에서 생산하고 있는 프로스트 의자

프로스트^{Proust} 의자를 플라스틱 버전으로 제작하여 판매하고 있다. 모양
은 고풍스러운데 재료는 플라스틱에 색상이 다양해서, 고전적이면서도 현
대적인 느낌을 준다. 이 의자가 처음 디자인된 것은 1978년. 일반적인 상
품이라면 이미 한참 전에 생을 마감했을 것이다. 그러나 프로스트 의자는
지금까지도 새로운 버전이 만들어지면서 꾸준히 판매되고 있다. 플라스틱
소재가 아닌 오리지널 의자는 매우 고가임에도 없어서 못 팔 지경이다.

상품과 관련해 경제학에는 라이프 사이클^{Life Cycle}이라는 용어가 있다. 상
품이 태어나서 소멸하기까지의 주기를 말한다. 보통 하나의 제품은 시장에
도입되어 새로운 시장을 개척하다가, 경쟁자들이 개입하고 시장이 포화 상
태에 이르면 소멸한다. 상품의 성격에 따라 다르겠지만, 치열한 경쟁 속에
서 대체품이 쏟아져 나오다 보니 이 주기는 최근 점점 짧아지고 있다.
그러나 멘디니의 프로스트 의자는 대체품이 만들어질 수가 없다. 때문에
거의 영원한 생명을 얻었다고 할 수 있다. 사실 이 의자는 상품 논리로 디
자인된 것은 아니고, 당시 멘디니가 실험적인 의도로 제작한 것이었다. 그
럼에도 불구하고 최첨단 마케팅 논리로 개발된 제품들은 상상할 수도 없
는 긴 수명으로 엄청난 수익을 올리고 있다. 근시안적 마케팅이나 공학만
으로 다듬어진 디자인들이 과연 이런 디자인 앞에서 돈 자랑을 할 수 있을
까? 유행에 편승한 자극적인 디자인들이 짧은 수명으로 반짝하고 말 때,
이런 디자인은 사람들의 마음을 오래도록 훈훈하게 한다. 실제 질적으로
상당한 경지에 오른 디자인들은 대부분 경영학적 논리를 비껴가면서 영생
하고 있다.

<div style="text-align: right;">

예술성과
디자인

</div>

감 성 이 아 니 라 예 술

필립 스탁Philippe Starck이 디자인한 파리채 닥터 스커드Dr. Skud는 기존의 기능주의적 시각에서는 매우 당혹스런 디자인이다. 파리채가 참새의 발처럼 작고 가느다란 다리 세 개로 세워져 있고, 머리 부분에는 사람의 얼굴이 인쇄되어 있기 때문이다.

사용하기에는 큰 어려움이 없지만 이 디자인은 파리채의 본래 기능과 상관이 없다. 따라서 디자인을 기능주의적 인과관계를 총합한 결과물이라고 굳게 믿는 쪽과 믿지 않는 쪽은 갈등을 빚을 수 있다. '디자인을 빙자한 순수미술이니 화랑으로 돌려보내라'는 의견과 '디자인의 지평을 넓힌 사례이며 파리를 잡는 기능에는 아무런 문제도 없다'는 의견. 단순한 플라스틱 파리채이지만 충분히 논란을 불러일으킬 만하다.

이런 디자인을 이해하기 위해서는 한발 떨어져서 볼 필요가 있다. 그랬을 때 가장 먼저 깨닫게 되는 것은 이 파리채를 보고 화를 내는 사람은 없으리라는 사실이다. 보자마자 우리의 얼굴을 미소로 환하게 물들인다. 유행에 밝은 사람이라면 단박에 '감성 디자인'이라고 할 만하다.

그런데 이 표현이야말로 대단히 비인문학적임을 잠시 짚고 넘어갈 필요가 있다. '감각기관의 작용'과 '감수성의 형성'은 전혀 다른 일이다. 감성 디자인이라는 표현에는 '감성'이 감각기관의 자극을 의미하는지, 디자인을 통해 촉발된 감수성의 변화를 의미하는지 분명하지 않다. 솔직히 이야기하면, 기능을 넘어 가치를 전해 주는 디자인을 기존의 관점에서는 명확히 설명할 수 없다 보니 표피적으로 갖다 붙인 말에 불과한 것 같다. 디자인을 인문학적으로 해석할 능력이 없는 상태에서 붙인 공학적 언어인 것이다.

감성은 현대 과학과 기술이 가장 크게 의지하고 있는 인간의 합리성, 즉 이성의 반대말이다. 감성이라는 단어를 쓰는 순간 우리는 인간의 본질적 특성을 이성과 감성으로 나누는 이분법에 동의하게 된다. 하지만 임마누엘 칸트Immanuel Kant의 인식론 이후로 감성이라는 개념은 잘 사용되지 않는다. 현대 철학에서는 인간을 이성과 감성이라는 단순 이분법으로 보지 않기 때문이다.

닥터 스커드 이야기로 돌아와서, 이 파리채를 사용해 정말로 파리를 잡는 사람은 많지 않을 듯하다. 그다지 뛰어난 성능을 발휘할 것 같지도 않아서 기능주의적으로는 좋은 디자인이 아닐 수도 있다. 하지만 이 디자인은 다른 면에서 어필한다. 파리채에 대한 고정관념을 자극하면서 사물을 보는 우리의 시각을 반성하게 한다. 어떻게 파리채를 세워 놓을 생각을 다 했을까? 단순한 처리를 통해 우리의 고정관념을 가뿐하게 무너뜨린다. 그리고 최종적으로는 그것을 웃음으로 승화한다. 파리채에 맞은 파리의 몸이 짓눌릴 부분에 사람의 얼굴을 넣은 센스는 정확하게 설명하기는 어렵지만

역설적인 유머를 촉발시킨다. 파리를 잡으면 얼굴에 묻게 되니 살생^{殺生}을
하지 말라는 뜻일까?

이것은 단지 상품성을 높이기 위해 어떤 이야기를 끌어들인 얄팍한 스토리텔링 기법이 아니다. 파리채를 계기로 사물의 존재 방식에 대해 씩 웃으면서 던지는 묵직한 물음인 것이다. 굳이 말한다면 '플라스틱으로 만들어진 철학'이라고 할 수 있겠다. 그 철학은 생각에만 영향을 미치는 것이 아니라 마음까지 움직인다. 이것이 바로 예술이다. 동아시아에서는 예로부터 이렇게 외부 사물과 사람의 마음이 화학작용을 일으키는 현상을 감동^{感動}이라고 정의하면서 예술이 성취할 수 있는 최고의 경지로 보아 높이 샀다. 그러니 이런 디자인을 감성이라는 얄팍한 단어로 표현하는 것은 그리 적절하지 않다. 인문학적 이해의 결여는 디자인에 대한 진면목을 가리거나 왜곡할 가능성이 높다.

예술은 디자인의 자산

2007년 밀라노 가구 박람회에서 디자이너 하이메 아욘^{Jaime Hayon}은 이탈리아의 타일 브랜드 비사자^{Bisazza}의 전시 공간을 디자인해 선보였다. 픽셀 발레^{Pixel Ballet}라는 주제를 내건 이 공간에서 아욘은 어마어마한 크기의 피노키오 조형물을 가운데에 놓고 그 주변으로 자신의 작품을 체스판 위의 말처럼 배치했는데, 이것이 세계적인 관심을 끌어모았다. 분명 비사자라는 오래된 타일 업체의 쇼룸인데 마치 설치미술 전시장 같았기 때문이다.

그것이 디자인인가 예술인가 하는 논란은 뒤로하고라도, 거대한 피노키오

2007년 밀라노 가구 박람회의 비사자 전시장

가 뜬금없이 앉아 있는 초현실적 이미지는 보는 사람들을 충격에 빠뜨리
기에 충분했다. 만일 디자이너가 클라이언트의 요구를 산업적인 면에서만
반영했다면 이같이 주목성 강한 디자인을 만들 수는 없었을 것이다. 반대
로, 무조건 눈에 띄게 하려 했어도 이러한 디자인은 불가능했을 것이다.

아욘은 사람들이 피노키오에 대해 갖고 있는 동화적 정서를 활용해 타일
회사의 이미지를 예술적으로 구현해 냈다. 화랑에서 이처럼 했다면 설치
미술에 그쳤겠지만 상업 공간이었기에 세간의 주목을 끌었다. 디자인과
순수미술을 초월하는 그의 인문학적 소양 덕분에 가능했을 것이다.
표피적인 아름다움이나 물리적인 기능보다는, 탁월한 예술적 개념성과 고
전 문화에 대한 변함없는 존중. 그리고 따뜻한 유머 감각까지. 아욘의 디
자인은 그동안 디자인계에 부족했던 부분들을 수혈해 준다. '디자인이 꼭
기능적이고 상업적이어야 하는가'라고 돌직구를 던지면서, 건조한 현실에
부대끼던 우리에게 잃어버렸던 꿈을 불러일으킨다. 아울러 디자인이라는
분야를 넘어서는 폭넓은 인문학적 가치를 예술의 모습으로 디자인 안에
새겨 넣고 있다. 이 정도면 세계적인 디자이너라는 호칭을 얻을 만하지 않
을까. 이제 예술성은 디자인에서 매우 중요한 자산이 되고 있으며 디자인
을 대하는 많은 사람들을 하나로 만들 수 있는 효과적인 자원이 되고 있다.

2부에서 알아본 것처럼 디자인은 기술과 상업성, 예술성과 더불어 만들어진다. 그렇다면 '좋은 디자인'이란 과연 어떤 것일까? 그 해답에 가까워지기 위해 우선 디자인을 구성하는 것들이 무엇인지 분석해 본다.

3부 **디자인을
구성하는 것들**

좋은 디자인을
찾아서

디자인은 생활을 편리하게 해 준다. 사소한 것에서 감동을 불러일으키기도 하고, 삶에 아름다움을 불어넣기도 한다. 회색 빌딩과 거친 아스팔트, 차가운 금속으로 이루어진 도시에서 살아가고 있는 사람들에게는 대단한 선물이 아닐 수 없다. 디자인에 많은 이들이 관심과 애정을 보이는 것은 그것이 우리의 삶에 오아시스 같은 역할을 하고 있어서일 것이다.

이런 상황에서 "좋은 디자인은 무엇인가?" 하고 묻는 것은 사실 아이에게 "엄마가 좋아, 아빠가 좋아?"처럼 근본적으로 볼 때 적절하지 못한 질문을 하는 것과 다르지 않다. 물론 많은 사람들이 좋아할 만한 디자인을 최전방에서 만들어 내야 하는 입장에서는 디자인의 모범이 있었으면 하는 바람이 클 것이다. 매번 새로우면서도 훌륭한 디자인을 내놓는 일이 결코 쉽지 않기 때문이다. 실제로 기능주의 디자인이 활발했던 20세기에는 좋은 디자인이란 어떤 것인지가 명확히 존재한다고 믿은 듯하고, '굿 디자인'이라는 용어도 이때 등장했다. 그러나 절대적으로 좋은 디자인이 있다는 믿음 자체가 사실은 비인문학적이며 다소 순진한 생각이다.

그런데 특별히 모범이 될 만한 디자인이 없다고 해서 세상의 모든 디자인
이 다 좋은 것도 아니다. 혼란이 더해진다. '완벽하게 좋은' 디자인도 없는
데 '좋지 않은' 디자인도 있다는 것은 언뜻 모순처럼 다가오는 것이다.

'좋다'라는 거대 담론을 따르기보다 디자인을 이루고 있는 요소들을 좀 더
분석적으로 살펴보면 나름의 길을 찾을 수 있을 듯하다. 완벽하게 좋은 음
악은 세상에 없겠지만, 좋은 음악이란 음정이나 박자, 멜로디가 어떠해야
한다는 기준은 존재 가능하기 때문이다. 따라서 디자인을 구체적인 물건
이나 확정적 이미지가 아닌 논리적 구조를 가진 인문학적 텍스트로 대할
필요가 있다. 그 구조를 이해하다 보면, 완벽하게 좋은 하나의 디자인은 아
니겠지만 여러 가지 좋은 디자인을 추적할 수 있지 않을까?
인문학적으로 볼 때 디자인은 과연 어떤 요소로 이루어져 있는지, 우리 눈
에 보이는 요소에서부터 보이지 않는 요소에 이르기까지 한번 살펴보자.

형식과
내용

미술사학자 리스 카펜터Rhys Carpenter가 《그리스 예술의 미학적 기초The
Esthetic Basis of Greek Art》에서 설명한 것처럼, 그리스 시대의 미술이 추구했
던 아름다움은 우리가 눈으로 볼 수 있는 것이 아니라 황금 비율처럼 지식
적 또는 수학적인 것, 인간의 감각을 초월하는 것이었다. 때문에 미술은 일
반 사람들이 접근할 수 없는 피안彼岸의 장소에 멀찌감치 자리 잡았다. 중
세를 지나 절대왕정 시대 전까지 이런 경향은 서양미술 전체를 지배했다.

그런데 18세기에 이르자 칸트가 예술을 인간이 내면으로 받아들이고 이해
하는 대상으로 바라보기 시작한다. 그러면서 부각한 것이 '형식'과 '내용'
이다. 그는 형식은 예술의 겉모습이며, 내용은 예술에 담긴 보이지 않는 가
치라고 정의했다. 눈과 같은 감각기관이 받아들일 수 있는 것이 형식, 사람
의 마음과 이성이 해석할 수 있는 것이 내용이라는 것이다. 그렇게 2천여
년 동안 저 하늘 위, 누구도 범접할 수 없는 미의 세계에 존재하던 예술은
감상자의 품으로 내려왔다. 이후 형식과 내용은 예술을 이해하는 주요한
틀이 되었으며, 예술에 관한 모든 논의는 이를 중심으로 전개되었다.

완벽한 수학적 비례를 갖춘 그리스 시대의 조각들과 파르테논 신전

094 　　　칸트의 이러한 관점은 디자인을 이해하는 데에도 매우 유용하다. 화려하
고 아름다운 모습을 형식으로, 디자이너의 개성 등 그 안에 담긴 보이지 않
는 요소들을 내용으로 구분해서 살펴보면 디자인을 이루는 요소들이 무엇
인지, 또 디자인에 내포된 가치가 무엇인지 파악하기가 쉬워진다.

　　　그런데 사실 어떤 디자인이든, 우리가 가장 먼저 대면하고 미추美醜를 느끼
는 단초는 그 외형이다. 아무리 위대한 가치가 숨어 있다 하더라도 일단은
외형을 통해 감각되고 감동을 일으킨다. 짧은 순간 소비자에게 호소하는
힘도 외형, 즉 형식에서 나온다. 그리고 디자인에서 그러한 형식을 이루는
요소는 두 가지, 바로 '형태'와 '색상'이다.

외적 요소인
형식

형 태

| 형태가 최우선이다

어떤 경우에도 디자인은 외형이 훌륭해야 한다. 설사 그것이 장식적이라
해도 마찬가지이다. 사람이 말을 할 때도 목소리가 아름답고 논리 정연하
면 뜻이 좀 더 잘 통하는 것처럼. 디자인의 가장 외곽이라고 할 수 있는 형
태는 우선 아름다워야 한다.

아름다운 디자인을 만들어 내는 것은 물론 디자이너나 기업으로서는 참으
로 버거운 일이다. 예를 들어 과도한 장식 때문에 20세기 내내 수많은 디
자인 관련자들에게 비판을 받은 예술 양식인 아르 누보Art Nouveau를 살펴
보면, 겉모습이 너무나 화려해서 과연 그 안에 내용이라는 게 있을까 싶다.
그러나 과도한 장식성에도 불구하고 조형적으로 유치하거나 불균형한 부
분을 찾아보기가 어렵다. 수많은 형태들이 모여 있으면서도 뛰어난 조화
를 이루는 것이다.

지금까지는 그런 장식적인 디자인들을 형태의 과잉이며 내용 없는 표피적

아르 누보 양식으로 디자인한 파리의 지하철역 입구

디자인으로 치부한 경우가 많았다. 하지만 형태에 요소가 많을수록 조형 적으로 아름답기가 어렵다는 것을 생각할 때, 아르 누보의 형태는 대단히 수준 높다고 할 수 있다. 게다가 당대 소비자들의 취향을 고양시키면서 많은 상업적 성취를 이루기도 했다.

디자인에서 외형을 상대적으로 가벼이 여기는 경우가 있다. 특히 디자인 경영학에서는 디자인은 내용이 중요하므로 그 외형은 중요치 않다는 입장을 자주 표명한다. 그러나 이는 사람의 몸에서 손이 중요해졌으니 발은 필요하지 않다는 말과 다르지 않다.

기억해야 할 것은 화려한 형태의 디자인 브랜드인 비비안 웨스트우드 Vivienne Westwood도 세계적으로 엄청난 수익을 올리는 동시에 많은 사람들을 감동시키고 있다는 사실이다. 디자인에서 형태는 내용과 나란히 놓고 우열을 가려야 할 대상이 아니라 서로 동전의 앞뒤 같은 존재들이다. 세상이 변해도 디자인에서 형태가 덜 중요해지는 일은 없을 것이다.

| 형태는 만만하지 않다

도로를 달리는 자동차나 도시를 가득 채우고 있는 건물들, 쇼윈도의 아름다운 상품들을 보면 형태가 그다지 난해하지 않다. 순수미술보다 훨씬 쉽고 친근하게 다가오고, 그래서 사람들은 디자인의 형태에 대해 어렵지 않게 평가하곤 한다.

하지만 눈에 보이는 것이라 해서 모두 같지는 않다. 어떤 디자인은 색이 예쁘고, 어떤 디자인은 선이 아름답다. 좋은 디자인은 각기 다른 상황과 다른 이유로 우리의 눈에 호소한다. 따라서 엄밀한 분석 능력과 폭넓은 안목을

비비안 웨스트우드의 화려한 패션 디자인

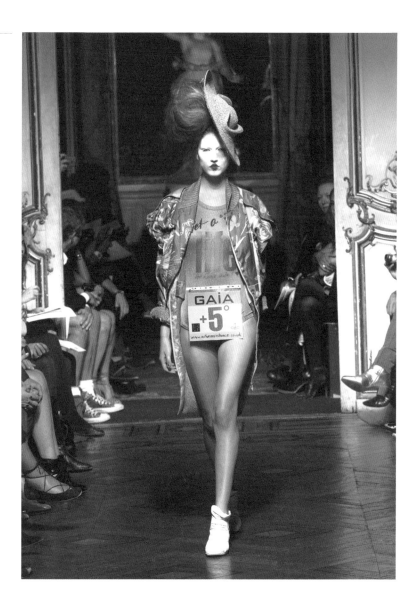

갖추어야 그것이 왜 좋게 보이는지를 정확히 파악하고 나아가 좋은 형태
를 디자인할 수 있다. 이는 단편적인 지식이나 이론만으로 얻기는 어렵다.
시간을 할애해 좋은 디자인을 많이 접하고 또 많이 작업해야 한다.

| 시각적 자극인가, 완벽한 조화인가

그런데 시각을 비롯해 촉각, 청각 등 인간의 감각은 생각보다 완벽하지 않
다. 결정적인 문제는 자극에 약하다는 점이다. 만일 누가 나의 뺨을 한 대
세게 때린다면 고통을 느끼면서 정신적으로 긴장하게 된다. 불협화음을
들을 때는 불쾌하고 고통스러워 그것에서 벗어나기 위한 행동을 한다.

반면 시각적 자극은 다른 감각이 받는 자극과 차이가 있다. 물리적 고통을
동반하지는 않는다. 조금 복잡해 보일 뿐 우리 눈을 아프게 하거나 불쾌하
게 하지 않는 것이다. 오히려 우리 눈은 그 대상에 주의를 집중하게 된다.
그러다 보니 어떤 대상이 시선을 끄는 이유가 정말로 아름다워서인지 혹
은 자극적이어서인지 잘 구분되지 않는다. 심지어 그저 자극적인 형태들
이 좋은 디자인으로 오해받기 쉽다.

그러나 사실 조형적으로 완성도 높은 디자인은 눈을 자극하기보다는 편안
하게 한다. 자극적인 형태는 쉽게 식상해진다. 자극이 강할수록 감각은 쉬
피로해지는 것이다. 반면에 조화가 잘 되어 아름다운 디자인은 비록 그것
이 장식적이라 해도 쉽게 식상해지지 않는다. 명품 디자인일수록 자극적
인 형태를 피하고 차분한 색이나 단조로운 모양을 고집하는 것은 바로 이
런 이유 때문이다.

∧ 차분한 형태
∨ 자극적인 형태

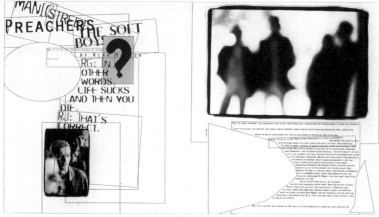

조르지오 아르마니Giorgio Armani와 샤넬의 차분하고 은은한 디자인

재스퍼 모리슨Jasper Morrison은 영국이 앞세우는 대표적인 미니멀리즘 디자이너이다. 그의 디자인은 군살이 전혀 없는 독일식 모더니즘과 기능주의에 입각했다고 봐도 무리가 없다.

이러한 하나의 조형적 경향을 스타일style이라고 한다. 눈에 가장 먼저 보이는 요소인 형태를 한 꺼풀 벗겨 내면 스타일이 드러난다. 유명 디자이너의 디자인이나 시대의 어떤 사조를 대할 때 우리는 표피의 형태뿐 아니라 일관된 경향을 보게 되는데 그것이 스타일, 또는 양식이다.

어떤 경우에도 디자인에는 스타일이 내장되고, 우리는 그것을 본다. 아니, 스타일을 통해 디자인을 본다고 하는 것이 더 정확할 것 같다. 가령 모더니즘, 포스트모더니즘, 해체주의 등의 사조들은 스타일에 대한 명칭이지만 사물을 그렇게 보도록 만드는 창窓, 즉 심리학에서 말하는 프레임frame이기도 하다. 모리슨의 디자인을 미니멀하다고 판단하는 것은 20세기 중반까지 기승을 떨쳤던 모더니즘이라는 창으로 그것을 볼 수 있기 때문이다.

그런데 이러한 관점에서 보면 모리슨의 디자인은 다소 철 지난 감이 있다고 할지도 모른다. 그의 스타일과 유사한 모더니즘적 경향은 이미 한 시대를 마감한 탓이다.

하지만 그의 스타일에는 앞선 디자이너들의 다소 고지식한 기능주의와 조금 다른 면이 있다. 그가 디자인한 의자를 살펴보자. 의자의 등받이와 뒷다리를 이루는 파이프의 곡선이 핵심이다. 다른 부분은 모두 직선 형태로 공업적 성격이 강하다. 반면 등받이에서 다리까지의 곡선은 그저 미니멀한

∧ 재스퍼 모리슨이 디자인한 심플한 시계 디자인
∨ 브라운에서 내놓은 미니멀한 라디오 디자인

것이 아니라 어떤 문화적 뉘앙스를 함축하고 있다. 바로 '전통'이다.

소위 앤티크 가구에서 자주 볼 수 있는 곡선 양식이 연상된다. 덕분에 첨단 공업 재료를 사용해 만든 모던한 양식에 그칠 뻔했던 것이 산업 시대 이전의 전통으로까지 회귀하게 되었다. 단지 옛것을 베낀 복고 스타일과는 전혀 다른 접근으로, 전통이라는 가치를 모던한 형태 안에 녹여냈다.

독일의 유명 미술사학자 하인리히 뵐플린Heinrich Wölffrin은 한 예술 작품에는 개인 양식, 시대 양식, 민족 양식 등 서너 가지 스타일이 동시에 반영된다고 언급했다. 그의 말대로 이 의자에는 20세기 기계 미학적 양식뿐 아니라 그 전의 고전 양식도 중첩되어 있다. 모리슨의 미니멀리즘이 오늘날에도 힘을 갖는 것은 이런 이유 때문이다.

이처럼 형태에서 중요한 또 하나의 국면은 스타일이다. 그것은 디자인을 분석하는 중요한 창이 되고, 새로운 디자인을 만드는 데에 지표로 작용하기도 한다. 또한 디자이너가 사회로부터 동떨어져 있지 않으며, 기능이라는 단일한 목적에만 치우치지 않았다는 인문학적 증거이다.

색 상

디자인을 이루는 요소인 형식에서 형태 외에 다른 한 가지가 바로 색상이다. 사람의 눈을 파고드는 힘이 강한 이것은 형태에 비해 보다 분명하게 인지된다. 그래서 대개 색상이란 감각에 의해 조율된다고 여겨지기도 한다. 하지만 오히려 형태보다 더 논리적으로 작용한다.

크리스찬 디올Christian Dior 등 세계적인 명품 브랜드의 디자인을 보면 그것이

크리스찬 디올의 패션 디자인

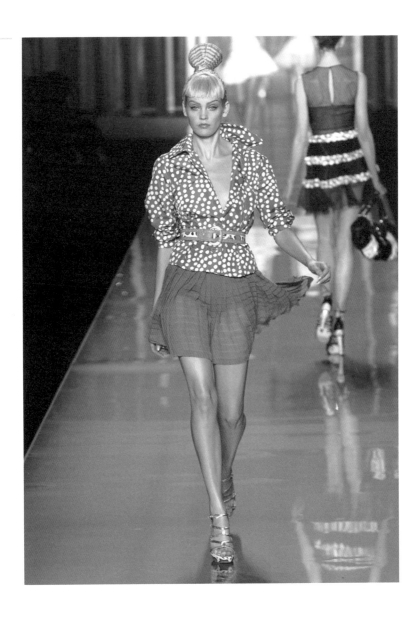

결코 평범한 사람의 손에서 탄생하지 않았을 것 같다. 타고난 감각의 디자이너만이 만들 수 있는 것처럼 느껴진다. 그러나 잘 살펴보면 특히 그 색상은 천재적 감각이 아니라 매우 세밀한 논리에 의해 조율된 것임을 알 수 있다.

우선 사진 속 옷은 색의 선명도인 채도가 낮다. 스커트의 색상은 젊은 사람에게는 잘 어울리지 않는 종류이다. 그런데 신기하게도 나이 들어 보이거나 차분해 보이지 않는다. 무언가 세련되어 보인다. 얼핏 상의와 하의의 색상이 달라 보이지만 사용된 색은 동일하다. 색상이 철저하게 통일되어 있으므로 전체적으로 튀지 않는데, 그러면서도 젊고 발랄하다.

이 모든 것은 상의에 들어간 흰색 도트 무늬 때문이다. 이 무늬를 사용함에 따라 색감이 다양해 보이고 고리타분할 수 있었던 분위기가 젊어졌다. 복잡한 형태나 화려한 색상으로 이런 느낌을 만들어 낼 수도 있다. 하지만 디자이너는 단지 상의에 흰색 도트 무늬를 넣어 주는 것만으로 그런 분위기를 손쉽게 표현했다.

이것은 마치 바둑에서의 묘수와 같다. 주변 상황을 전부 파악한 다음 모든 상황을 한 방에 역전시킨다. 이 같은 솜씨가 과연 타고난 감각만으로 가능할까? 그렇지 않다. 이러한 디자인은 형태와 색상에 관한 튼튼한 기초를 바탕으로 한다. 색상의 조화와 대비를 만드는 손길에서 수많은 경험과 오랜 훈련이 묻어나고 있지 않은가. 크리스찬 디올의 수석 디자이너였던 존 갈리아노의 여우 같은 솜씨가 돋보이는 디자인이다.

이렇게 디자인의 외형, 즉 형식은 형태와 색상으로 이루어진다. 이 두 가지 조형 요소로 물 샐 틈 없이 탄탄한 구조를 만들면, 그 안쪽으로 내용을 이루는 요소들이 자리 잡는다.

내적 요소와
그 위계

문화인류학적 가치

문화인류학에서는 인간이 살아가기 위해서 만든 모든 것들을 '문화'라고 한다. 그중에서도 도구나 건축처럼 물질적인 것들을 가시적 문화, 또는 문명으로 구분한다. 이렇게 보면 디자인은 가시적 문화 또는 문명을 만드는 문화적 행위에 속한다. 즉, 단지 기업을 위한 상품을 만드는 것이 아니라 문화를 만드는 활동이라고 좀 더 폭넓게 규정할 수 있다. 그래서 매우 당연하게도 디자인에는 문화라는 요소가 개입한다. 예컨대 디자인이 아무리 기능성만 추구한다고 해도 문화인류학적으로 보면 그것은 산업의 산물이 아니라 문화적 산물이다. 삶의 방식과 관련 있기 때문이다.

주방에서 사용하는 조그마한 저울이 독특하면 얼마나 독특할까 싶지만, 에바 솔로에서 선보인 제품을 보면 인간이 생활하는 아주 좁은 틈바구니에서도 문화를 녹여내는 디자인이 가진 힘이 실로 위대하게 느껴진다. 투명한 유리 실린더가 저울이 되는 것도 신기하지만 그 안에 있는 스프링이 무게를 가늠하는 역할을 하는 것 또한 새롭다. 어디서도 볼 수 없었던 이

110 제품은 저울이 갖추어야 할 구조에 대한 완벽한 이해, 그리고 재료를 시적
으로 사용할 수 있는 섬세한 문화적 감수성이 결합된 결과이다.

그중에서도 저울을 사용할 때 최고의 감흥을 얻도록 고려한 것은 박수를
보낼 만하다. 최첨단 기술과 소재로 얼마든지 더 기능적인 디자인을 할 수
도 있었을 것이다. 사실 기술적인 차원에서 보자면 이 저울은 시간을 거꾸
로 향한다. 유리나 금속 스프링 정도의 재료에서는 첨단의 흔적을 조금도
엿볼 수 없기 때문이다. 하지만 그렇다고 해서 복고적인 느낌은 전혀 아니
다. 오히려 그 어떤 첨단 디자인보다 혁신적이다. 아마도 저울을 사용하는
행위에 대한 탁월한 해석이 덤덤한 재료나 기술과 대비되면서 더욱 참신
하게 다가오지 않나 싶다.

이런 디자인을 기능성이라는 건조한 프레임만으로 평가하는 것은 너무한
처사일 것이다. 요즘같이 디지털의 편리함으로 삶이 꾸려지는 때에 이 같
은 아날로그적 방식은 매우 따사롭게 느껴진다. 저울 하나로 주방의 정서
적 온도가 상승한다. 따라서 이러한 디자인은 단지 생산 활동이 아니라 문
화인류학에 속한다고 할 수 있다.

에바 솔로의 또 다른 제품으로, 사과의 겉을 깎지 않고 중심부를 파낸다는
발상의 과도는 디자인이 기능성이나 심미성을 추구하는 데에서 나아가 생
활 방식을 바꾸는 수준에까지 이를 수 있음을 보여 준다.

동그랗게 말린 형태는 손으로 잡기 편하거니와 날카로움을 완화하고 있
다. 이 도구의 진면목은 사과의 중심부를 파고들 때 드러난다. 칼이 사과를
파고 지나가면 떨어져 나오는 원기둥 모양의 속심은 마치 카오스 속에서

만들어 낸 코스모스 같다. 또는 앓던 이를 뺀 것 같기도 하다. 사과를 먹을 때 거추장스러운 것은 껍질보다 심이지 않은가. 이렇게 속심을 쏙 빼고 나면 사과의 살을 다듬는 것은 아주 쉬워진다.

이 디자인은 편리함만을 도모하지 않는다. 인간이 사과를 깎는 새로운 문화인류학적 방식을 제시한다. 이처럼 기능성이 문화인류학적 차원으로 승화되면, 디자인은 산업에서 문화인류학의 범주로 진화한다.

앞서 27쪽에서 보았던 와인 오프너 안나 G. 역시 주방 용품으로만 대하기는 어렵다. 사람의 마음을 움직이는 독특한 존재감이 있어, 그것을 기능에만 충실한 무생물로 여기기가 쉽지 않은 것이다. 와인 오프너로서 일하지 않을 때 안나 G.는 주방을 빛내는 캐릭터 역할을 톡톡히 수행한다. '주부용 뽀로로' 같다고나 할까? 주인이 없는 시간에는 마치 호두까기 인형처럼 살아 움직일 듯하다. 그저 물건이 아니라 독자적인 정체성을 보유한 생명체 같은 이 제품은 근본적으로 디자인이라는 행위가 무엇인지에 대해서 한 번쯤 생각하게 한다.

주방은 대개 그저 그런 일상 공간 중 하나이며 주방에서 일어나는 행위도 그렇다. 하지만 그와 같은 평범함이 디자인을 통해 매우 독특하고 새로워질 수 있다는 것은 기능주의만 챙긴 디자인에서는 상상도 못 했던 경험이다. 그래서 디자인은 단지 뛰어난 제품을 만드는 생산 활동의 일종이 아니다. 일상을 환기하는 매우 의미 있는 문화적 활동이다.

두바이에 지어질 예정인 오페라 하우스의 이미지를 보자. 자하 하디드가 디자인한 이 건축물에서 가장 먼저 전해지는 것은 형태가 아니라 대단한 위용이다. 눈보다는 가슴을 우선 파고드는 디자인이다. 건축물의 형태에 대한 선입견이 완전히 붕괴되는 것은 말할 것도 없다. 건물이 아니라 마치 바다를 향해 기어가는 뱀과 같은 생명체처럼 보인다.

애초에 그런 의도로 디자인한 것이 맞다고 하더라도, 조형적 완성도가 제대로 갖추어지지 않았다면 난해하고 실험적이라는 느낌 정도에 그쳤을 것이다. 하지만 이 작품은 내면의 강력한 기운과 그것을 담아낸 형태의 유려한 곡선이 매우 잘 결합되어 시각적인 즐거움도 최고조로 증폭시킨다. 바다를 향해 속도감 있게 나아가는 건물의 동세動勢가 건물을 지탱하는 뼈대와 기가 막히게 어우러지고, 그러한 운동감은 창문의 구조와 모양을 통해 더욱 강화되고 있다. 눈에 보이는 형태의 완성도에서도, 눈에 보이지 않는 내용의 혁신성에서도 완벽한 이것은 단순히 건축이 아니라 건축에 관한 철학서이다. 또 기존의 건축이나 예술, 철학에 대한 완벽한 전복이다.

하디드는 이러한 자신의 작품이 형태의 시각적 효과만을 지향한 것이 아닌, 자연의 생성과 유기성 등을 지향하는 과정에서 나왔음을 분명히 밝힌다. 말하자면 그녀는 클라이언트가 요구하는 부분에만 부응해 기능적인 디자인을 한 것이 아니라 자신의 철학, 그리고 건축이 지향해야 할 가치에 대한 견해를 디자인에 구체적으로 반영한 것이다.

기능이라는 의무에 사로잡혀 있던 디자인은 이처럼 21세기에 들어 자유로

두바이에 건축 예정인 오페라 하우스의 3차원 이미지

운 경지에서 거리낌 없이 움직이고 있다. 파격적인 시도 뒤에는 디자인이 인간뿐 아니라 자연을 위한 것이어야 한다는 대단히 철학적인 태도가 자리 잡고 있다. 그런 점에서 이러한 건축은 세계에 대한 새로운 견해이며, 시멘트를 재료로 한 철학서이다.

이처럼 디자인 내부로 깊이 들어가면 대체로 인문학적 가치들이 중요한 요소로 작용한다. 단순한 기능성에서부터 삶의 방식을 새롭게 하는 것, 그리고 사람의 마음을 움직이는 데 이르기까지, 다양한 인문학적 내용들은 뛰어난 디자인을 만드는 원천이 된다. 디자인의 그러한 성취는 다시 인문학적 가치들과 이어져 문화 발전에까지 크게 기여하고 있다.

앞의 3부에서 살펴본 디자인 자체의 요소들만이 디자인을 만드는 것은 아니다. 디자인 외부의 상황도 상당한 영향을 미치며, 실제로 디자인은 이를 동력으로 삼아 더 큰 발걸음을 이어 왔다. 디자인 외부의 그러한 요소는 크게 사회적인 것과 역사적인 것으로 나눌 수 있다. 다시 말해 디자인은 세상과 소통하면서, 또 전통의 영향을 받으면서 의미 있는 여러 행보들을 만들어 온 것이다.

디자인에
영향을 미치는 것들

<div align="right">

세상과
디자인

</div>

디자인은 세상이라는 공간 속에서 움직여 왔다. 하지만 그 관계는 일방적인 것은 아니어서, 세상이 디자인에 변화를 촉발하기도 하고 디자인이 세상의 흐름에 변화를 일으키기도 한다. 그렇게 서로서로 작용과 반작용을 거듭하면서 디자인과 세상은 둘이 아닌 하나로서 걸어왔다.

세 상 을 만 든 디 자 인

한낱 디자인이 세상을 바꿀 수 있을까? 그러나 디자인 하나가 거대한 세상을 좌지우지하는 경우는 결코 적지 않다. 그런 면에서 디자이너들은 자부심과 조심성을 함께 갖추어 나갈 필요가 있는 듯하다. 실제로 디자인이 사회적으로 어떤 영향을 미치는지 몇 가지 사례를 통해 살펴보자.

| 도시를 살린 미술관

디자인이 상거래라는 틀로만 측정될 수 없는 이유는 그것이 발휘하는 실질적인 힘이 단지 제품을 많이 팔리게 하는 수준이나 기업 하나를 살리는

정도에 그치지 않기 때문이다. 스페인의 도시 빌바오에 들어선 구겐하임
빌바오 미술관Guggenheim Bilbao Museum의 사례에서 이를 알 수 있다.

뉴욕에는 하얀색의 달팽이 껍질 같은 외관으로 도시를 대표하는 구겐하임 미술관이 있다. 미국의 국보급 건축가 프랭크 로이드 라이트Frank Lloyd Wright가 남긴 현대건축의 걸작이기도 하다. 그 명성을 확장하려는 계획에 따라 구겐하임 재단은 세계 곳곳에 미술관을 추가로 세웠는데, 그중 하나가 구겐하임 빌바오 미술관이다.

뉴욕의 구겐하임 미술관이 독특한 디자인으로 엄청난 프리미엄을 얻었던 경험으로, 재단은 이 미술관의 건축을 계획하면서 국제 설계 공모전을 열었다. 하지만 결과가 여의치 않자 공모전 심사 위원이던 건축가 프랭크 게리가 직접 팔을 걷어붙이고 설계에 나선다. 오늘날 미국을 대표하는 건축가인 그가 1991년 설계에 착수한 이곳은 1997년에 완공된다. 그리고 과거 구겐하임 미술관이 불러일으킨 광풍에 조금도 모자라지 않은 센세이션을 일으킨다.

독특한 형태와 번쩍거리는 외관. 바람을 머금고 부풀어 오른 범선의 돛에서 영감을 받았다는 이 미술관은 건축물에 대한 사람들의 선입견을 한 방에 무너뜨렸다. 이전부터 조짐이 없지는 않았지만, 특히 이 작품에서 게리는 기존 건축사에서 찾아볼 수 없었던 자신만의 건축 세계를 완성한 것이다. 온통 덮어씌운 티타늄 판에 규칙성이라고는 전혀 찾아볼 수 없는 형태는 이곳을 미술관이라기보다 오히려 그 안의 전시품들과 경쟁하는 거대한 조형 작품처럼 느껴진다.

구겐하임 빌바오 미술관

세계 건축계가 들썩인 것은 두말할 것 없고 예술에 관심 없는 사람들조차 이 희한한 미술관에 두 눈이 휘둥그레졌다. 아이러니하게도 이곳 내부에 전시된 작품이 아닌 건축물 자체를 보기 위해 세계 곳곳에서 수많은 여행객들이 찾아들었다. 급기야 이 도시에 거주하는 시민들의 수보다 방문하는 관광객 수가 더 많아지기에 이르렀고, 덕분에 이 건물이 들어선 빌바오의 시민들은 관광 수입만으로 먹고살 정도가 되었다.

사실 미술관이 지어질 당시 이 도시의 경제 상황은 매우 위험한 단계로 치닫고 있었다. 빌바오는 원래 우리나라의 강원도 태백과 비슷한 도시였다. 철광산이 있어 일찍부터 제철소나 조선소 등이 발달했다고 한다. 그런데 1980년대에 이르러 철광석이 바닥나자 도시의 산업은 점점 쇠퇴했다. 인구도 줄어 매우 으스스해진 이 도시는 설상가상으로 바스크 분리주의자들의 본거지로서 테러 위협에도 노출되었다. 이런저런 이유로 빌바오는 거의 몰락의 단계에 들어서 있었다.

그러자 빌바오 시는 승부수를 던진다. 마침 유럽에 미술관을 세우고자 부지를 모색하고 있던 구겐하임 미술관 측에 적극적인 지원을 하겠다 약속하고, 몰락하는 도시를 문화를 통해 부활시키려 한다. 그리고 거금 1억 달러 가까이를 들여 미술관을 비롯한 공연장을 유치했다. 당시로서는 한 치 앞도 내다볼 수 없던 도박이었다.

결과는 엄청났다. 건축이라고 할 수 없을 정도로 파격적인 형태의 미술관은 소멸해 가던 빌바오를 마술과도 같이 단박에 유럽 문화의 핵심지로 만들었고, 투자 금액을 훨씬 상회하는 수입 덕분에 시민들은 이삿짐을 싸던

손에 경제적·문화적 윤택함을 거머쥐게 되었다. 디자인 하나가 한 도시를 되살려 놓는 SF 영화 같은 일이 실제로 일어났다. 정치인도 사회복지사도 하지 못했던 일을 건축가 한 사람이 해 버린 것이다.

그 후 건축을 이용해 한몫 잡아 보려는 도시들이 우후죽순으로 생겨나는 부작용도 없지 않았지만, 구겐하임 빌바오 미술관은 디자인이 얼마나 큰 사회적 이익을 가져올 수 있는지를 세계에 알린 중요한 사례가 되었다.

그런데 구겐하임 빌바오 미술관을 디자인적으로 복기해 보면 중요한 점을 하나 발견할 수 있다. 결과가 좋긴 하지만 사실 이 건축물은 기능적이지도 않고 아름답지도 않으며, 비용 면에서 경제적인 것도 아니다. 만일 설계 단계에서 건축주가 합리성을 내세워 그에 타당한지만을 고려했다면 지금과 같은 모습으로 지어질 수 있었을까?

이 미술관이 사람들의 이목을 집중시킨 가장 큰 이유는 건축물에 대한 선입견을 무너뜨렸다는 점, 그리고 그것이 건축사에 길이 남을 만큼 혁신적이었다는 점 때문이다. 혁신성이 이 디자인의 가장 큰 무기이다. 그것은 뛰어난 기술이나 치밀한 조사에서 나오지 않는다. 디자이너의 깊은 사유와 인문학적 역량을 바탕으로 한다. 건축계의 흐름을 정확하게 읽으면서 적절한 시기에 필요한 실험에 도전할 수 있는 예리한 지성과 판단력 말이다. 실제로 구겐하임 빌바오 미술관은 모더니즘과 포스트모더니즘, 해체주의로 이어지던 서양 건축사가 매너리즘에 직면하고 있던 시기에 등장하여 건축이 나아갈 방향에 새로운 물꼬를 틔워 주었다. 그러한 영향으로 세계 곳곳에는 유기적 건축물들이 지어진다.

세계 도처에 세워지고 있는 유기적 건축물
(상단부터): 자하 하디드의 오퍼스 오피스
타워Opus Office Tower, 쿱 힘멜블라우의 영
화의 전당, 헤르초크 & 드 뫼롱Herzog & de
Meuron의 알리안츠 축구장Allianz Arena

샤넬의 매장 입구

구겐하임 빌바오 미술관과는 조금 다르게 세상을 서서히, 그러나 보다 근본적으로 바꾼 디자인도 적지 않다. 샤넬이 그러하다.

샤넬이라고 하면 대부분의 사람들은 고급 백화점 매장을 차지하고 있는 화려한 제품을 떠올릴 것이다. 번쩍거리는 금속 장식에 아무나 범접하기 어려운 인상으로 치장한 검은색 가방 또는 원피스. 부티 나는 여성들에게 항상 둘러싸여 있는, 오래된 명품 브랜드. 가진 자들의 계급적 위상을 드높이는 이미지. 하지만 이런 것들이 샤넬의 전부는 아니다.

이 브랜드의 창시자인 가브리엘 샤넬Gabrielle Chanel은 사실 호화로움과는 거리가 먼 사람이었다. 어릴 때 어머니를 여의고 아버지는 미국으로 도망가 버린 탓에 어린 시절을 고아처럼 보냈다. 그 후 자립할 힘이 없어 한 남자의 정부情婦로 살다가 패션 사업에 뛰어든다. 아이를 갖지 못한다는 것에 대한 콤플렉스가 강했으며, 파리의 한 호텔에서 약물 과다 복용으로 비극적인 삶을 마감했다. 예명 코코 샤넬Coco Chanel의 '코코'는 어렸을 적 시골 술집에서 무용수로 아르바이트를 할 당시 얻었던 별명이기도 하다.

어떻게 봐도 굴곡진 삶이지만 그녀는 화려한 명품 브랜드는 물론 그보다 더 의미 있는 것을 우리에게 남겼다. 설사 이 브랜드에 관심 없는 사람일지라도 현대인이라면 모두 샤넬에게 감사해야 한다. 20세기 이후 거의 모든 사람들이 입고 있는 옷이 바로 샤넬의 패션에서 시작되었기 때문이다.

셔츠, 바지, 카디건, 스커트 등 현대인들은 모두 비슷한 형태의 옷을 입는다.

하지만 불과 100여 년 전만 하더라도 문화에 따라, 계급에 따라 제각기 다른 옷을 입고 살았다. 그런데 20세기 초에 들어서면서부터 지구상의 사람들이 모두 똑같은 구조의 옷으로 갈아입은 것이다.

너무나 자연스러운 일 같지만, 인류 역사에서 이는 단 한 번도 없었던 혁명적인 현상이다. 변화의 이유는 다름 아니었다. 그런 형태의 옷이 편하기 때문이다. 역사에서 편리함과 편안함이라는 목적만으로 옷이 디자인되었던 적은 없다. 과거로 갈수록 옷은 과시를 위해 디자인되었다. 그런데 20세기에 접어들면서, 그런 것들을 모두 벗어던지고 지금과 같은 형태로 급속히 바뀐 것이다.

일상에서 워낙 자연스럽게 이루어진 변화여서 누구도 특별하게 생각하지 않지만, 이는 사실 대단히 혁명적인 일이다. 동서양을 막론하고 세상 사람들이 이처럼 똑같은 구조의 옷을 유니폼처럼 입은 때는 없었다. 그리고 이같은 현대 복식을 최초로 디자인한 인물이 바로 샤넬이다.

샤넬 이전까지 '패션'은 코르셋으로 대변되는 스타일을 뜻했다. 엄청난 장식으로 화려하긴 했지만 입고 다니기는 매우 불편한 구조였다. 이런 흐름 속에서 샤넬은 중요한 문제의식을 가졌다. 그녀는 옷을 신분을 과시하는 수단이나 장식으로 보지 않았으며, 무엇보다 입기 편하고 활동하기도 편해야 한다고 생각했다.

옷 가게를 열면서 그녀는 모든 옷들을 허리를 중심으로 하여 상의와 하의로 나누었다. 그러자 입고 벗기가 아주 간단해졌을 뿐 아니라 활동을 하기도 혁명적으로 편리해졌다. 원피스와 투피스, 스리피스라는 개념도 샤넬에

현대적인 구조의 패션 디자인

〈 서양의 고전 의복
〉샤넬의 심플하고 기능적인 옷

의해 만들어졌다. 또한 그녀는 치렁치렁하던 스커트를 무릎 바로 아래로 대폭 잘랐으며, 스커트의 품은 엉덩이의 폭만큼을 그대로 아래로 내린 일명 '튜브 라인'으로 디자인했다. 덕분에 여성들은 그 어느 때보다 활동적으로 몸을 움직일 수 있었다. 샤넬의 이러한 모든 시도를 한데 모아 놓고 보면 지금 우리가 입고 있는 옷과 그에 담긴 정신이 드러난다.

샤넬이 옷의 중심에 '계급'이나 '장식'이 아니라 '편리함'과 '기능', 그리고 '평등'을 둘 수 있었던 것은 그녀가 활동했던 시대 상황과 무관하지 않았다. 샤넬이 활동을 시작한 1910년대에는 입체파나 초현실주의, 구성주의 등 현대미술의 다양한 움직임이 싹을 틔우고 있었다. 최초의 디자인 학교인 바우하우스가 이때 설립되었고, 영화라는 매체가 등장하여 새로운 시대를 예견하고 있었다.
사회 모든 분야에 걸쳐 그처럼 새로운 분위기가 형성되었고, 이는 '기능성'과 '단순함'이라는 방향으로 향했다. 샤넬은 바로 이런 사회적 변화 속에서 현대인이 입을 옷의 밑그림을 그린 것이다. 따라서 그녀는 패션을 디자인한 것이 아니라 현대를 디자인했다고 볼 수 있으며, 그녀가 만든 옷은 그저옷이 아니라 20세기 인문학의 정수라고도 할 수 있다. 아닌 게 아니라 실제로 사람들은 그녀를 '20세기의 정신'이라고 부르기도 한다.

지금까지 살펴본 바처럼 디자인의 역할은 산업이나 경제의 범주에 국한할 만큼 소소하지 않다. 디자인은 인간이 살아가는 데 가장 기본적인 요건인 의식주에 직접 개입되어 있으므로 문화인류학적 대상이 되지 않을 수

없다. 그리고 사람들의 삶과 사회에 미치는 영향력이 직접적이고 대단한 만큼, 그것을 만드는 디자이너들의 책임도 지대하다. 흔히 말하는 환경이 나 사회적 분배 문제에 관심을 기울이는 차원으로는 해결될 수 없다. 세상 을 보다 총체적으로 이해하고, 자신이 속한 사회에 대한 유효적절한 대안 과 희망을 만들어 낼 수 있는 기량을 쌓아야 감당할 수 있는 책임이다. 매 우 투철한 인문학적 교양이 필요한 일인 것이다. 따라서 디자인을 하는 사 람들에게는 세상에 대한 깊이 있는 교양, 또 그러한 교양을 디자인으로 승 화할 수 있는 능력이 필요하다.

세 상 이 만 든 디 자 인

디자인은 오직 디자이너들이 만든다고 생각하기 쉽다. 틀린 말은 아니다. 하지만 좋은 디자인은 때로 세상이, 또는 사회가 직접 만들기도 하며 이는 오만에 빠진 디자이너나 디자인계에 종종 큰 자극과 교훈을 준다.

| 엔지니어가 만든 예술품

19세기 말엽 유럽, 특히 프랑스는 서로 다른 목소리로 자기주장을 펼치는 예술가들로 혼란스러웠다. 귀족 및 왕족의 탄탄한 후원, 교회의 전폭적 지 원이 충만했던 중세의 호시절이 끝나자 예술가들은 자본가와 중산층이 등 장한 새로운 시대에 살아남기 위해 각자 살길을 찾고 있었던 것이다. 인상 파, 후기인상파, 입체파, 야수파 등 우리가 익히 들어 본 화파들이 왕성하 게 활동한 것이 이 시기이다.

재킷과 활동적인 스커트로 대표되는 샤넬의 패션, 현대 예술의 흐름을 보여 주는 엘 리시츠키El Lissitzky
의 포스터 디자인 〈붉은 쐐기로 흰색을 쳐라Beat the Whites with the Red Wedge〉

19세기 말~20세기 초에 등장한 다양한 미술 경향(좌측 상단부터 시계 방향으로): 에드가 드가의
〈엘레나 카라파의 초상〉, 오귀스트 르누아르의 〈보트〉, 조르주 쇠라의 〈그랑드 자트 섬에서 본
센 강〉

한편 조형예술은 순수미술이라는 분야와 응용미술이라는 분야로 나뉘고 있었다. 화가와 조각가들은 수공예와 같은 실용적인 분야를 순수미술로부터 완전히 분리하려 했다. 여기에 대한 반발도 심하게 일어났다. 대표적인 예로 미술 공예 운동Art & Crafts Movement으로 잘 알려진 영국의 윌리엄 모리스William Morris는 순수미술이 미술을 위한 미술만 추구한다며 강하게 비판했다. 그러면서 쓸모없는 것들만 만드는 순수미술보다는 대중을 위한 물건을 만들어 온 수공예를 비롯한 응용미술 분야가 순수하고, 도덕적으로 우월하다고 주장했다. 이런 생각은 현대 디자인이 출범하게 되는 이념으로도 자리 잡았고, 지금까지도 순수미술과 다른 디자인의 정체성으로 작용하고 있다.

그런데 이 시기에 순수미술을 추구했던 사람들이 놓친 부분이 있었으니, 바로 조형예술 바깥에서 일어난 기술 분야의 움직임이다. 일반적으로 영국의 산업혁명이 18세기 후반부터 시작되었다고 보지만, 사실 19세기 말까지도 영국을 비롯한 유럽 사회는 전통적 농업 사회의 풍경을 완전히 벗어나지는 못하고 있었다. 기술 및 기계문명이 분명 엄청난 발전을 이루고는 있었지만 그것이 평범한 사람들의 일상에서 감지될 정도는 아니었다. 한 예로, 19세기 중엽에 당시로서는 최첨단 재료인 철골과 유리로 거대한 건축 구조물이 지어지긴 했으나 그것이 일반 건축물에 본격적으로 사용된 것은 20세기에 들어선 후였다.

여기에 공해 및 실업 문제 등 산업화 초기에 초래된 사회 현상은 새로이 부상하고 있던 기계문명을 부정적으로 바라보게 했다. 실제로 모리스를

비롯한 여러 예술가와 지식인들은 앞장서서 기계문명에 반대하기도 했다. 이처럼 문화 예술의 주류에서 기계 및 기술 분야는 한참 벗어나 있었다.

이런 상황에 조형예술 분야 바깥에서는 획기적인 사태가 벌어진다. 바로 에펠탑이 등장한 것이다. 프랑스대혁명 100주년 만국박람회를 위해 지어진 이 탑은 오늘날 파리의 랜드마크이자 프랑스를 상징하는 조형물이다. 그런데 이 구조물을 디자인한 사람은 건축가나 조각가도, 화가나 디자이너도 아니다. 귀스타브 에펠Gustave Eiffel이라는 이름의, 예술과 전혀 관계없는 엔지니어였다.

그는 100주년 기념 조형물 공모전에서 이 철골구조물 설계안으로 당선되었는데, 공사 전후 과정에서 엄청난 사회적 비난을 받았다. 문화 예술계에서는 우아한 파리에 어떻게 딱딱하고 흉측한 거대 구조물이 들어설 수 있느냐며 강하게 반발했다. 소설가 기 드 모파상Guy de Maupassant은 자신이 에펠탑 2층에 있는 레스토랑에서 매일 점심을 먹는 것은 다름 아니라 에펠탑을 보지 않기 위해서라고 말하기도 했다. 그 저변에는 예술이 어떻게 기술만으로 만들어질 수 있는가 하는 의심, 또 예술가들을 고려하지 않고 제멋대로 굴러가는 사회에 대한 불만이 크게 자리 잡고 있었던 것 같다.

로마의 바티칸 대성당이나 이집트의 거대한 피라미드와 비교할 때 약 두 배 높이에 달하는 324미터짜리 이 구조물은 실제 매우 경제적으로, 단 몇 개월 만에 완공되었다. 그런데 시간이 지날수록, 또 사람들의 눈에 익을수록, 에펠탑은 산업 기술이 만들어 낸 우아한 예술품으로 자리 잡게 된다. 수평적인 파리 도심에 우뚝 솟은 이 철탑의 인상은 매우 강렬하다. 하늘을

인류 역사에서 전혀 새로운 구조물을 보여 준 에펠탑

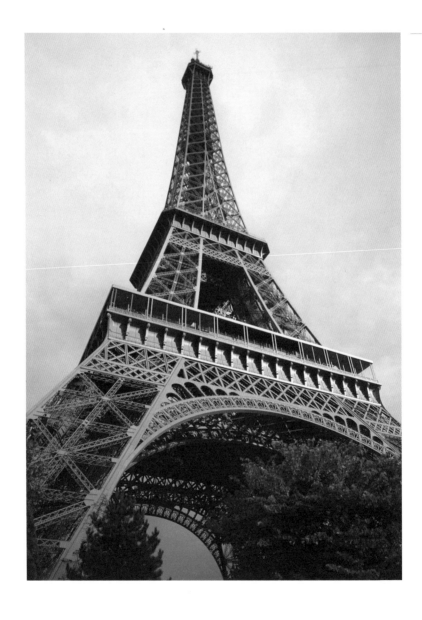

기계 및 기술을 적극 반영한 아르 누보 디자인

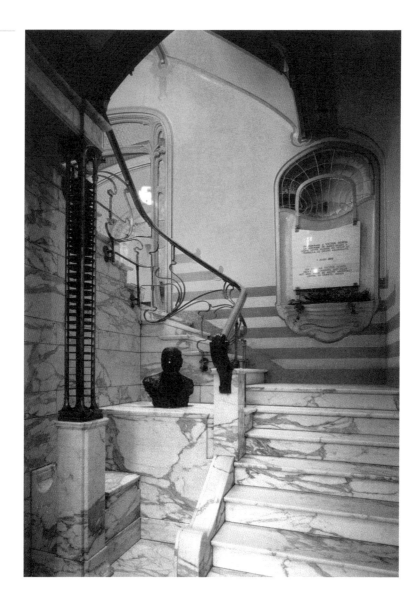

향하고 있는 곡선의 단순하면서도 압축적인 조형미 역시 그 어떤 조각가
의 작품보다도 뛰어나게 느껴진다.

이 거대한 철골구조물을 통해 예술 분야에서는 새로운 기술과 재료의 가
능성에 대해, 그리고 폄하해 왔던 기술의 가치에 대해 반성하게 된다. 어쩌
면 그 전까지 예술가들은 예술가 없이도 얼마든지 예술품이 만들어질 수
있다는 사실에 위기의식을 느꼈는지 모른다. 그러나 에펠탑 이후 수많은
예술가들은 자신의 예술에 기술을 반영하려 앞다투었고, 곧이어 프랑스에
서는 기계 및 기술을 적극 반영한 아르 누보 양식이 등장하기도 했다. 에펠
탑은 20세기 기계 미학이 꽃피우는 데에도 결정적인 영향을 미쳤다.
철저하게 공학적으로 만들어진 에펠탑은 당대의 기술을 집대성한 결과였
다. 만국박람회라는 지극히 산업적이고 공적인 목적이었기에 이러한 구조
물이 세워질 수 있었고, 그와 더불어 기존 예술 분야의 흐름과 단절되었기
에 과거에는 전혀 없었던 형상이 탄생할 수 있었다.
이런 점에서 에펠탑은 에펠이라는 엔지니어 개인의 소산이 아니라 당시
프랑스 사회 전체가 만들어 낸 결과물이다. 뿐만 아니라 응용미술을 비롯
한 예술 분야에 커다란 자극과 반성을 던져 주었고, 이후 문화 예술의 흐름
을 바꾸어 놓는다.

| 생활 속에서 탄생하다

에펠탑의 사례처럼 거대한 국책 사업에서뿐 아니라, 사람이 살아가는 소소
한 공간에도 세상이 만들어 낸 의미 있는 디자인들은 다양하게 존재한다.

낡은 스쿠터와 한 쌍이 되어 움직이는 배달용 철가방을 보면 한국에 살고 있다는 사실을 새삼 실감한다. 좁은 골목과 소규모 상가, 주택가 등 주로 서민적인 공간에서 눈에 띄는 이것은 아파트 단지나 사무 공간에까지 파고들고 있고, 요즘에는 계곡이나 바닷가, 유원지로도 범위를 넓힌 것 같다. 철가방은 한국 사람들이 있는 곳이라면 어디라도 따라다닌다.

10년이면 강산도 변한다는데, 예나 지금이나 철가방의 디자인은 그대로이다. 세상 모든 것들이 시류에 맞추어 잽싸게 변했지만 철가방만큼은 대한민국 한가운데에 있으면서도 마치 화석처럼 온전히 자기 모습을 지켜 내고 있다. 기적적인 일이다.

그런데 워낙 흔하기 때문인지 철가방은 중국 음식점에서조차 나무젓가락보다 계급이 낮아 보인다. 표면에 생긴 수많은 상처들은 차치하고라도 빨간색 글씨로 아무렇게나 쓴 가게 이름은 이 물건을 그야말로 철가방으로 만들어 버린다. 음식점 개수대에 쌓여 있는 그릇들보다 나을 게 없어 보인다. 그래서인지 우리는 오랜 세월 동안 철가방이 우리와 함께 살아왔다는 것을 거의 인식하지 못한다.

사실 철가방은 일제강점기에 일본에서 건너온 수입품이다. 다만 일본에서는 대중적으로 사용되지 않으며 음식 배달용으로는 더더욱 쓰이지 않는다고 한다. 철가방을 사용하기 전 우리나라에서는 나무로 된 가방을 사용했다. 그러나 나무 소재는 너무 무겁고 안에서 음식물이 쏟아졌을 때 청결에 문제가 있어 오래 쓰지 못했다. 철가방 이후에 플라스틱 재질의 가방이 등장했지만 비싼 금형비나 낮은 견고함, 그리고 플라스틱 자체가 갖는 이미

지 등의 문제로 일반화되지 못했다. 결국 알루미늄판이나 함석판 같은 값싼 재료를 두들겨 만든 철가방만이 오늘날까지 사용되고 있는 것이다.

철가방이 이렇게 오랜 시간 동안 변함없는 모습으로 우리 주변에 존재하는 것은 그만큼 여러 가지 면에서 탁월한 덕분이다. 우선 색상이 밝고 소재가 번쩍이므로 기름진 중국 음식을 매우 청결해 보이도록 한다. 알루미늄으로 제작된 애플의 노트북을 보면 알 수 있듯이 알루미늄은 밝고 세련된 느낌을 준다. 기능도 상당히 뛰어나다. 철가방 내부는 칸이 나누어져 있어서 비교적 낮은 높이인 음식 그릇들을 여러 층에 나누어 넣을 수 있다. 좁은 공간에 맞추어 그릇들이 들어가니 안정된 상태로 운반할 수 있다는 것도 큰 장점이다.

백미는 가방의 뚜껑이다. 가방 위쪽이 아니라 옆에 달려 있어서 그릇을 넣고 빼기가 매우 쉽다. 또 그 넓은 판을 밀어 내려서 닫아 놓으면 열릴 염려가 없고, 이동할 때는 벽의 역할을 하게 되어 내부의 그릇들이 쏟아지지 않는다. 설사 쏟아진다고 해도 금속판이니 금방 깨끗하게 닦을 수 있다. 단지 약점이라면 소재가 단단하지 않기 때문에 충격에 약하다는 것인데, 이것이 오히려 장점이 되기도 한다. 쉽게 휘어질 수 있으므로 원상 복구도 쉬운 것이다. 손이나 망치로 조금만 다듬으면 금방 바로잡을 수 있다. 게다가 약간 찌그러진 철가방이 어떤 면에서는 더 친근하고 익숙하지 않은가. 요즘 말로 하면 더 '감성적'이다.

그런데 모든 것을 갖춘 이 완벽한 물건은 디자이너의 정밀한 손길이나 기업의 탄탄한 기획과 마케팅으로 만들어진 것이 아니다. 우리네 동네의 골

목이 이것을 기획했으며, 이름 없는 수많은 사람들이 이것을 디자인했다. 그러니까 철가방은 세상이 만든 디자인이다. 그래서 더 기능적이고, 더 삶에 밀착되어 있으며, 단지 도구가 아니라 문화인류학적 소산인 것이다. 현대 디자인이 바라는 바를 철가방은 이미 이루고 있다. 오랜 시간이 흐르고 나면 이것은 지금의 값비싼 디자인 제품들을 모두 제치고 박물관 맨 앞자리를 차지하는 유물이 되어 있을지도 모른다.

디자인을 하는 사람들은 자신의 디자인을 통해, 긍정적으로 말하자면 세상에 '기여'를 하고자 하고, 조금 부정적으로 말하자면 세상에 '훈수'를 두려고 한다. 그 과정에서 스스로 우월한 위치에 올라 세상을 내려다보기 쉽다. 하지만 세상은 디자이너 없이도 훌륭한 디자인들을 많이 만들어 왔다. 전문가들이 전혀 생각지 못했던 것들을 내놓아 때로는 디자이너들을 부끄럽게 하기도 한다. 세상이 만든 디자인은 무엇보다 사람들의 몸과 마음을 따뜻하게 끌어안는다.

사 회 를 비 판 하 는 디 자 인

| 세상에 항의하는 의자

쓴소리를 통해 우리의 몸과 마음은 건강해진다. 디자인도 그렇다. 무조건 기업의 목표를 수행하거나 소비자의 기호에 맞춰야 할 것 같지만, 그러지 않으면서도 세계적인 명망을 얻는 경우는 많다. 이탈리아의 아킬레 카스틸리오니Achille Castiglioni가 디자인한 의자 메차드로Mezzadro가 그렇다.

디자인이라기보다 순수미술 작품 같은 이것은 이탈리아 디자인뿐 아니라 세계 디자인 역사에서 문제작으로 꼽힌다. 의자로서의 기능에 이상이 없고, 제작도 어렵지 않으며 가격이 비싸지도 않다. 순수미술처럼 보이는 까닭은 의자를 구성하는 각 부분들이 서로 어울리기보다 조형적으로 부딪히는 점이 많아서이다. 디자인에서는 흔히 볼 수 없는 접근이다. 특히 앉는 사람의 엉덩이를 받치는 빨간색 좌석이 눈에 띈다. 이 부분은 카스틸리오니가 만든 것이 아니라 농업용 트랙터에서 떼어다 붙인 것으로, 이는 피카소나 다다이스트dadaist들이 많이 선보였던 콜라주 기법이다.

카스틸리오니는 왜 이 의자에 콜라주를 시도했을까? 단지 독특해 보이기 위해서는 아니었다. 바로 디자인과 관련된 대량생산 체제에 대한 의문, 소비사회에 대한 비판의 뜻을 담기 위해서 기성품을 갖다 붙였다. 왜 세상은 자원을 낭비해 가며 신제품만을 끊임없이 생산하는가에 대한 항의의 표현이었던 것이다.

그래서 그는 일부러 호화로움과는 한참 거리가 먼 트랙터에서 의자를 가져왔다. 삐딱하면서도 정곡을 찌른다. 잘 팔릴 만한 디자인은 아니지만, 그처럼 분명한 문제의식으로 이 의자는 지금까지 디자인 역사의 중요한 지점에 자리 잡고 있다.

1957년에 첫선을 보인 이 작은 디자인은 당시 기능주의만을 추구하던 세계 디자인계와 기업에 문제를 제기했으며, 나아가 1980년대 이후 등장한 포스트모던 디자인에 이정표 역할을 했다. 세상과 동떨어진 예술품 같지만 사회의 부조리를 날카롭게 겨냥한, 작지만 큰 디자인이다.

아킬레 카스틸리오니가 디자인한 의자 메차드로

개발의 붐은 한국의 도시들을 시멘트 숲으로 가득 차게 만들었다. 수직으로 뻗은 고층 빌딩들은 그곳에 사는 사람들의 시선을 본의 아니게 하늘로 향하게 했다. 하늘을 염원하는 시선은 원래 넓고 삭막한 땅에 갇혀 사는 사람들의 것이었다. 그래서 유럽과 아라비아 지역 사람들의 시선은 언제나 위를 향했다. 과거 우리는 머리 꼭대기의 하늘보다 앞뒤로 펼쳐진 강산을 보며 살아왔지만, 빌딩 숲에 갇히면서 시선마저도 남의 것을 수입하게 된 셈이다. 수평적 시선을 잃어버린 채, 발이 닿아 있는 현실과 빌딩 꼭대기 세상과의 격차만을 확인하면서 살아가고 있다.

이런 불행이 후대에까지 번지지는 말아야겠으나 이미 도심의 시멘트 숲은 햇빛을 받으며 자연을 보고 자라야 할 어린 삶들 속으로 급속히 파고들고 있다. 특히 대학교 안의 사정은 도심보다 결코 덜하지 않다. 개발의 마지막 보루였던 대학들은 강의실 하나 더 마련하기 위해 소중한 자연과 여유 공간을 처분하고 있다. 그렇잖아도 넓지 않은 교정은 하루 종일 건물들의 그림자에 덮이게 되었고, 마음껏 운동할 수 있는 공간은 물론이고 캠퍼스의 낭만을 누릴 장소마저도 바랄 수 없는 상황이다.

여기에 정면으로 반기를 든 사례가 있다. 파리 국립 도서관 중 하나인 프랑수아 미테랑 도서관을 통해 세계적 반열에 오른 프랑스의 건축가 도미니크 페로Dominique Perrault가 디자인한 이화여자대학교 ECCEwha Campus Complex 건물이 그것이다. 이화여대는 캠퍼스 부지가 넉넉한 편은 아니지만 울퉁불퉁한 지형에 건물들이 잘 녹아들어 옹기종기한 정취를 이루고

있었다. 하지만 학교의 규모가 커지면서 이를 유지하기가 어려워졌다. 그럴 때 많은 대학들은 빈 운동장을 빽빽한 건물 단지로 바꾸는데, 가용 공간이 부족한 이 학교 역시 선택의 여지가 없어 보였다. 교문에 인접해 있는 운동장을 어떤 식으로든 건축 부지로 활용해야 했다. 그런데 학교 측은 이 설계안을 놓고 국제 공모전을 열었고, 그 결과 페로가 이곳의 문제를 신의 한 수와 같이 기가 막히게 해결했다.

좁은 땅 위에 건물을 수직으로 빽빽하게 올리는 대신 땅 아래로 건물을 스며들게 한 것이다. 그는 4층짜리 건물을 땅에다 심은 뒤 건물의 가운데를 세로로 길게 갈라서 경사로를 냈다. 그것이 전부이다. ECC 전면부에 서면 전체적인 모습이 한눈에 들어오는데, 건축물과 관련해 우리가 그동안 경험해 왔던 모든 것이 붕괴되고 그 위용과 초현실적인 이미지에 빠져든다. 중앙의 경사로가 자아내는 엄청난 공간감은 매우 드라마틱하다. 그렇다고 해서 일반 빌딩들이 주는 규모의 압박감이나 건조함은 찾아볼 수 없다. 공간을 채워서 커 보이는 것이 아니라 비움으로써 더욱 커 보인다. 정말 마술 같은 현상이다.

좀 더 자세히 살펴보면, 중앙 경사로는 하강하다가 길이 끝날 즈음 다시 상승하면서 강한 동세動勢를 만든다. 이러한 동세는 건물이 들어선 대지의 규모가 어느 정도인지 도저히 알 수 없게 하는 동시에 공간이 대단히 넓어 보이는 효과를 준다. 이 운동감을 통해 사람들은 공간을 음악처럼 느끼게 되어, 건물에 다가서면 눈보다 마음이 먼저 움직이는 것 같다. 또 완만하고 넓은 경사로는 건물의 지하 공간까지도 밝은 빛이 들어오는 지상처럼 만

건물을 하늘로 올리는 대신 땅으로 스며들게 한 도미니크 페로의 ECC

146

든다. 텅 비워 둔 길이지만 오히려 이로써 많은 것들이 채워지는 듯하다.
ECC는 아무리 좁은 부지라 해도 심사숙고한다면 얼마든지 좋은 공간을
만들 수 있음을 입증한다. 나아가 우리의 대학 캠퍼스뿐 아니라 한국 건축
전반에 보이지 않는 비판을 가하고 있다. 수평선과 수직선만이 존재하는
기계적 공간이 삶을 얼마나 피폐하게 만들어 왔으며 그 속에서 우리는 얼
마나 많은 것을 잃어 왔는지 생각하게 한다.

이처럼 디자인은 산업이나 사회의 달콤한 결과물만을 보여 주지는 않는
다. 부조리한 면에 대해 쓴소리도 주저하지 않음으로써 사회·문화의 질적
발전에 커다란 역할을 한다. 따라서 우리는 디자인의 영역을 단지 생산 활
동 안에 가두려는 디자인 이론에 보다 비판적일 필요가 있다. 설사 디자인
이 생산 활동 내에서 이루어지는 경우가 많다 하더라도, 아니, 바로 그 때
문에라도 디자인은 좀 더 비판적인 태도로 기업을, 그리고 세상을 이끌고
바꿔 나가야 한다.

사 회 를 치 유 하 는 디 자 인

20세기 전반만 해도 디자인은 대량생산 체제와 궁합이 잘 맞았다. 다양한
물자를 많이 만들수록 사람들의 삶은 편리해졌고 생산의 중심에 있던 디
자인은 사회적 필요를 충족시킨다는 윤리적 명분까지 얻을 수 있었다. 하
지만 20세기 후반으로 가면서 디자인과 대량생산 체제는 자원을 낭비하고
환경을 오염시킨 주범으로 몰리게 되었다. 생산에만 집중해 달리다 보니
세상의 변화를 제대로 챙기지 못한 것이다.

이제 필요한 것보다는 원하는 디자인을, 편리한 것보다는 치유해 주는 디자인을 지향해야 할 때인 것 같다. 실제로 그동안 디자인계에서도 자성의 목소리가 적지 않았고, 단지 잘 팔리는 디자인이 아니라 세상을 치유하고자 하는 디자인이 적잖이 탄생했다. 이러한 움직임들은 차가운 기계로만 둘러싸였던 디자인에 따뜻한 피를 돌게 하고 디자인의 날선 모서리를 둥글게 바꾸어 왔다.

| 쓸모없는 것의 쓸모

네덜란드 디자이너 위르겐 베이^{Jurgen Bey}는 진공청소기의 먼지 봉투를 커다란 의자 모양으로 재단해서 청소기의 몸체 바깥으로 빼 놓았다. 청소기로 흡입된 먼지들은 이 먼지 봉투에 들어가는데, 청소를 하면 할수록 먼지가 봉투에 담겨 의자의 속을 채운다. 쓸모없고 더러운 먼지 찌꺼기가 가득 찰수록, 의자는 쓸모 있는 물건이 되는 것이다.

이 청소기는 예쁘지도 않고 기능적이지도 않다. 당장 상품으로 생산될 만한 디자인도 아니다. 그러나 디자이너는 이를 통해 디자인에 대한 관점을 새로이 제시하며, 삶의 부정적인 부분을 긍정적으로 바꾸도록 독려하고 있다. 디자인은 보다 사회적·도덕적으로 나아갈 필요가 있다는 메시지가 강렬하게 전해진다.

물리학에서 말하는 엔트로피, 즉 '에너지는 언제나 쓸모 있는 상태에서 쓸모없는 상태로만 흐른다'는 개념까지 뒤집고 있다고 한다면 지나친 억지일까? 이 디자인은 18세기 계몽주의 이후로 체계화된 물리학적 관점에도 근본적인 의문을 제기한다. 근대 물리학의 에너지관에 따르면 이 세상은

위르겐 베이가 디자인한 진공청소기 의자

점점 돌이킬 수 없는 부정적인 사태로 가다가 궁극적으로는 빅뱅이라는 파국을 맞게 되는데, 그런 묵시론적 세계관에 대하여 이 디자인은 전혀 반대의 주장을 내놓는다. 애초에 세상은 유기적인 관계망 속에서 에너지를 주고받으며 영원한 운동을 하고 있다는 것이다. 그러니 우리가 챙기고 살펴야 할 것은 파국의 시기를 조금이라도 늦추는 것이 아니라, 그러한 관계의 끈을 유지하는 일임을 이 디자인은 암시하고 있기도 하다.

결국 이와 같은 디자인들은 우리가 일상의 가치를 새롭게 발견하고, 세상에 대한 사고의 틀을 바꾸도록 독려한다. 단순히 재미있고 기발한 것이 아니라 세상을 바꾸고 치유하기에 이른다.

| 흐르는 듯한 건축물

우리나라만큼 자연경관이 뛰어난 나라를 찾아보기는 어렵다. 어디서나 볼 수 있는 강과 바다는 자연을 윤기 있게 해 주고, 여기저기에 솟은 산들은 서로 겹치고 겹쳐 입체적이면서도 아늑한 공간을 이룬다. 거대한 자연풍광이 드라마틱한 나라들은 많지만 한국처럼 어디를 가든 수려한 경관이 고루 있는 곳은 드물다. 자원이라는 것이 당장 에너지로 환원할 수 있는 물질에만 국한되지 않는다면, 오래전부터 우리는 자연이라는 엄청난 자원을 보유하고 있었다고 할 수 있다.

하지만 현대의 한국인을 둘러싼 공간에서는 자연의 풍요로움을 전혀 받아들일 수가 없다. 이러한 공간의 가장 큰 문제는 '획일화'라는 한마디로 정리된다. 회색빛 빌딩들은 말할 것도 없고, 입방체로 규격화된 전국의 주택과 상가, 학교 건물 등을 보면 '선진국'이라는 표현을 입에 담기가 부끄러

템스 강과 타워 브리지를 향하고 있는 런던 시청사

워진다. 물론 그런 획일화를 벗어나려는 움직임들이 여러 곳에서 보이기도 하는데, 극도의 몸부림으로 또 다른 무리수를 낳기도 한다. 여기에 런던의 신新시청사는 매우 큰 교훈을 준다.

템스 강변에 서 있는 희한한 모양의 이 건물은 52쪽에서 보았던 거킨 빌딩의 건축가이기도 한 노먼 포스터의 작품이다. 템스 강 건너편으로 런던이 자랑하는 타워 브리지가 고풍스럽게 중심을 잡고 있다면, 2002년 완공된 이 시청사는 현대적이고 매끈한 외관을 앞세우면서 타워 브리지를 바라보고 있다. 신기하게도 두 건물의 조화가 전혀 어색하지 않다. 서로 어울리지 않는 형태와 재료의 건물들이 만드는 불협화음이 전혀 없다. 오히려 현대적인 시청사 덕분에 타워 브리지는 고풍스러움을 더하게 되고, 타워 브리지 덕분에 시청사는 새집 냄새를 벗어던지고 품격을 장착하게 되었다. 그 결과, 템스 강을 중심으로 한 런던의 이미지는 고리타분한 고전주의로도, 테마 파크 같은 가벼운 미래주의로도 빠지지 않을 수 있었다.

이 시청사는 흔한 건물들처럼 입방체가 아니다. 포스터는 건물이 받는 공기저항을 줄이기 위해서 곡면을 택했다고 한다. 그러나 공기가 시속 수십 킬로미터로 달리는 것도 아니니 이는 다소 설득력이 없어 보인다. 그보다는 보는 이들이 느낄 '마음의 저항'을 배려한 것이 아닐까?

외관의 곡면은 마치 행정 업무에 대한 시청의 태도를 상징하는 듯하다. 쉼없이 돌면서도 시민들과의 마찰은 최소화하겠다는 의지의 표명인지도 모르겠다. 모서리를 깎아 만든 둥근 형태가 건물의 면적은 줄인 대신에 겸손함을 증폭시키는 듯하다. 또 비대칭으로 기우뚱한 것은 원만함과 융통성

을 갖추겠다는 의미가 아닐지.
과한 규모와 형태 또한 절제하고 있다. 산업혁명이 최초로 발생한 영국의 수도 런던의 시청사임에도 불구하고 이 건물은 작고 귀여운 느낌이다. 무엇보다 기름기를 쫙 빼고 허리띠를 단단히 조인 건물 덕분에 넓어진 청사 앞마당은 전면의 템스 강을 넉넉하게 받아들이면서 시민들이 편하게 쉬거나 즐길 수 있는 공간을 제공하고 있다. 강가에 위치한 점 또한 시민을 배려한 것으로 보인다. 작지만 초라하지 않고, 희한하지만 겸손하기 그지없다. 우리나라에서는 언제쯤 이런 청사를 볼 수 있을까?

조용하지만 메시지로 가득 찬 이 같은 디자인들은 사람들과 건강한 활력을 나누며 사회적 문제에 대한 처방전도 제시하고 있다. 이쯤 되면 디자인은 산업 활동이 아닌 사회 활동에 해당한다고 해도 손색이 없을 것 같다. 달리 말하자면 이것은 디자인을 만드는 사람들이 산업의 역군만이 아니라 사회 활동가이자 세상의 근본을 사유하는 철학자로서의 역량을 갖추어야 한다는 압박이기도 하다.

<div style="text-align: right">

역사와
디자인

</div>

좋은 디자인일수록 역사의 한가운데를 파고든다. 그런 다음 역사의 흐름을 타기도 하고 역사의 흐름을 바꾸기도 한다. 그렇게 해서 디자인은 스스로 하나의 역사가 되고, 시간에 부패하지 않는 영원성을 얻는다.

역 사 를 만 든 디 자 인

이탈리아는 소위 디자인 제국이라 할 정도로 뛰어난 디자인과 탁월한 디자이너들을 많이 배출해 왔다. 프라다Prada, 미우미우Miu Miu, 베르사체Versace, 조르지오 아르마니, 베네통Benetton 등 우리가 알고 있는 세계적인 패션 브랜드의 상당수가 이탈리아에서 탄생했다. 뿐만 아니라 람보르기니Lamborghini, 피아트Fiat 등의 자동차 브랜드, 그리고 알레산드로 멘디니, 에토레 소트사스Ettore Sottsass, 미켈레 데 루키Michele De Lucchi 등 세계적인 산업 디자이너들, 알레시와 같은 주방 용품 브랜드, 카시나Cassina 등의 가구 브랜드들이 모두 이 나라에서 탄생했다.

∧ 알레산드로 멘디니의 의자 디자인
∨ 에토레 소트사스의 책장 디자인

그렇다면 이탈리아는 어떻게 디자인 분야에서 국제적으로 엄청난 경쟁력
을 보유하게 되었을까? 사실 그 배경에는 이 나라의 안타까운 현대사가 자
리 잡고 있다.

제2차 세계대전 패전국인 이탈리아는 마찬가지로 패전국이던 독일과는
상황이 많이 달랐다. 히틀러의 뒤에는 번쩍거리는 산업화의 결실이 포진
해 있었지만 무솔리니의 뒤에는 산과 들판밖에 없었던 것이다.

독일은 전쟁 이전에 이미 유럽 최고의 산업국가였다. 따라서 전쟁 후의 회
복도 빨랐다. 그러나 이탈리아는 산업화를 제대로 이루지 못한 상태였다.
르네상스 전후의 도시국가 때부터 내려오던 수공업 수준의 소규모 산업
기반이 전부였고, 그마저도 전쟁으로 거의 파괴되어 버렸다. 자원도 부족
한 편이었으니 패전 후 이탈리아는 돌파구가 묘연했다. 1950년대 전후로
〈길La Strada〉이나 〈자전거 도둑Ladri Di Biciclette〉 같은 이탈리아 네오리얼리
즘 영화에 묘사된 것처럼 참으로 암담한 상황에 직면해 있었다.

그런 열악한 시기에 눈부신 활동을 시작한 것이 바로 디자인이다. 당시 이
탈리아는 독일처럼 국가 차원에서 대규모 산업을 추진하고 발전시킬 수는
없었기 때문에 국민들에게는 선택의 여지가 많지 않았다. 자신들의 자산
이란 오래된 수공업 문화와 우수한 디자인 감각뿐임을 직감하고 있었다.
직업을 찾고 있던 이탈리아의 수많은 디자이너들과 소규모 수공업자들은
이 어쩔 수 없는 상황에서 적극적으로 협조하기 시작한다. 그리고 1960년
대 이후 거의 모든 산업 분야에서 이탈리아의 고유한 문화를 표출하는 명
품 디자인을 만드는 데 주력한다.

∧ 이탈리아의 전통이 잘 살아 있는 조르지오 아르마니와 베르사체의 패션 디자인
∨ 조르제토 주지아로가 디자인한 현대자동차의 포니

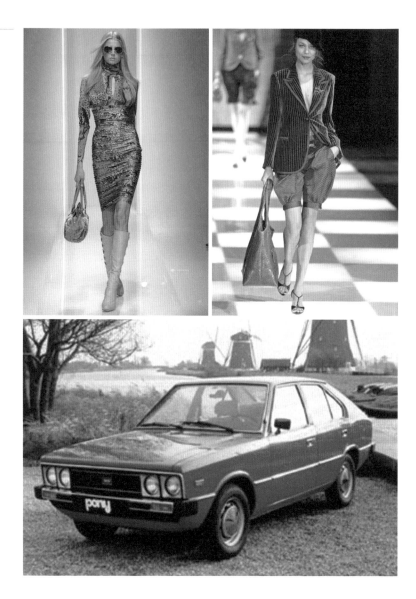

수공업적 생산 기반에 입각하여 자국의 문화적 전통을 회복하려는 움직임은 패션 디자인, 자동차 디자인, 건축 등의 분야에서 동시에 일어났고, 1970년대에 이르면서 각 분야가 성과를 보이기 시작했다. 조르지오 아르마니가 작은 지하 작업실에서 만든 옷으로 세계적인 명성을 거두며 두각을 나타내기 시작했고, 그와 거의 동시에 지아니 베르사체Gianni Versace, 지안프랑코 페레Gianfranco Ferré와 같은 패션 디자이너들이 등장하여 이른바 이탈리아 패션계의 'Big 3'를 이룬다. 그러는 사이 파리 패션의 공장 역할만 해 오던 밀라노는 파리에 버금가는 패션의 수도가 된다.

자동차 분야에서도 큰 성과를 얻는다. 피아트, 페라리Ferrari 등의 브랜드가 세계적으로 주목받기 시작했고, 조르제토 주지아로Giorgetto Giugiaro, 누치오 베르토네Nuccio Bertone, 세르지오 피닌파리나Sergio Pininfarina 같은 자동차 디자이너들이 세계적인 명성을 얻으며 이탈리아 내에서는 물론 세계 자동차 산업의 거물로 활약한다. 우리나라의 현대자동차도 이러한 흐름에 큰 덕을 보았다.

그리고 건축이나 제품 디자인에서는 알레산드로 멘디니를 비롯해 에토레 소트사스, 미켈레 데 루키, 마리오 벨리니Mario Bellini, 마테오 툰Matteo Thun, 마르코 자니니Marco Zanini, 알도 치빅Aldo Cibic, 안드레아 브란치Andrea Branzi 등 오늘날까지도 활동 중인 유명 디자이너들이 세계를 무대로 이름을 떨치기 시작했다.

이윽고 1980년대부터 이탈리아는 커다란 결실을 보게 된다. '메이드 인 이탈리아Made in Italy'는 단지 상품이 아니라 위대한 명품으로서 세계적 신뢰

를 얻었고, 더불어 이탈리아는 문화뿐 아니라 상품까지도 예술로 만드는 세계 최고의 디자인 제국으로 등극했다.

디자인이 아니었다면 아마 이탈리아는 전쟁의 상흔과 그 후 1970년대의 정치·경제적 혼란에서 쉽게 빠져나올 수 없었을 것이다. 디자인의 행보로 이탈리아 전체의 산업과 경제, 문화가 완전히 환골탈태했다. 디자인으로 역사를 바꾼, 세계적으로 유례없는 성과를 거둔 것이다. 이 시기를 후대에는 '20세기에 부활한 르네상스'라고 부를 듯하다. 그처럼 디자인은 역사를 만들고 새로운 시대를 창조하기도 한다.

역 사 가 만 든 디 자 인

디자인 내에서 '역사'는 대체로 '전통'이라는 말로 번역될 수 있을 것이다. 전통이란 역사적 흐름 속에서 추려진 가치이기에 미래를 비추는 자산이며 문화적 경쟁력의 바탕이 된다.

디자인에 전통이 꼭 필요한가 의심할 수도 있다. 그러나 루이뷔통Louis Vuitton이 프랑스의 브랜드가 아니었다면 사람들이 지금처럼 열광할까? 카르텔Kartell이 이탈리아의 가구 브랜드가 아니었다면 사람들이 플라스틱 의자 하나에 수백만 원을 주고 구입하려 할까? 이런 브랜드들은 제품 개발에 아이디어를 얻기 위해서, 또는 제품의 부가가치를 높이기 위해서라도 자신들의 전통을 매우 영리하게 활용한다. 그러나 좀 더 거시적으로 보면 단순히 기업이나 디자이너의 영리함과 노력보다는 역사의 흐름이 그렇게 만들었다고 할 수 있다.

베르사체를 보면 과연 이탈리아의 역사가 디자인을 만들었다는 생각이 들지 않을 수 없다. 베르사체는 브랜드 로고만을 신화 속 메두사의 머리로 한 것이 아니라 이탈리아의 역사를 디자인에 전면적으로 담아 왔다. 디자이너 지아니 베르사체 스스로도 베르사체의 디자인은 자신의 과거와 일상으로부터 나온 것이라고 밝히기도 했는데, 그가 지금까지 살아 있었다면 베르사체의 패션에서 자국의 역사는 더욱 뚜렷하게 빛을 발했을지 모른다.

프랑스가 인체 또는 인체모형에 직접 천을 대고 마름질하는 입체재단 방식을 통해 옷의 구조적 아름다움을 근본으로 하는 것과 달리, 베르사체의 디자인은 입체재단을 하지 않고 옷감이 흐느적거리게 하는 구조이다. 과거 로마 시대나 르네상스 시대의 인체 조각상들도 하나같이 그러한 옷차림이다. 부드러운 천이 몸을 타고 흘러내리다가도 순간순간 바짝 조여지는 리듬에서 더없이 우아하고 격조 있는 아름다움이 우러나온다. 베르사체를 비롯한 이탈리아의 패션 디자인은 바로 이런 미美의 유전자에서 현대패션의 줄기를 잡고 가지를 뻗어 나갔다. 최첨단의 세련된 패션이지만 찰랑거리면서 고전적 우아함을 발산하는 구조로, 과거의 전통이 그대로 숨쉬고 있음을 느낄 수 있다.

형태뿐 아니라 색상에서도 전통의 영향력은 뚜렷하다. 예컨대 브랜드 미소니Missioni의 패션 디자인은 여러 원색이 서로 강하게 부딪치면서도 왠지 인간적인 느낌을 주는데, 고전 회화들을 보면 이것이 예부터 내려오던 색채의 영향임을 쉽게 알 수 있다. 세계를 매료시킨 이탈리아 패션의 그러한

이탈리아의 고대 조각상에서 볼 수 있는 풍성한 주름

(좌측 상단부터 시계 방향으로)미켈란젤로의 시스티나 성당 천장화 일부, 미소니의 패션 디자인,
알레산드로 멘디니가 디자인한 의자

감각은 어느 날 갑작스럽게 발휘된 것이 아니라, 면면이 내려오던 자국의
전통을 적극적으로 활용한 결과인 셈이다.

패션 외에도 이탈리아의 현대 디자인들을 보면 전반적으로 전통의 색채를
적극 활용하고 있음을 알 수 있다. 원색에 가까운 색상들이 강한 대비를 이
루며, 그것이 주는 이미지 또한 흡사하다. 이탈리아 디자인의 이런 스타일
은 1980년대 포스트모던 디자인의 원형이 되었고 세계적인 디자인 흐름
에 큰 족적을 남겼다.

| 프랑스의 디자인

디자인에서 역사와 전통을 자랑하기로는 프랑스도 못지않다.

먼저 현대 패션 분야를 보면, 이탈리아와 달리 프랑스는 엠마누엘 웅가로
Emanuel Ungaro의 디자인과 같이 무척 화려하고 구조가 복잡한 편이다. 그런
데 이런 특징은 17~18세기 프랑스 귀족 문화의 패션 경향을 그대로 따른
것이다. 당시 프랑스는 막강한 부와 권력으로 화려한 귀족 문화를 꽃피웠
다. '태양왕' 루이 14세는 태양의 휘황찬란함을 패션이나 건축, 그 외의 고
급문화에 적극 반영했다. 대단한 점은 그것을 자신만 즐기는 데 그치지 않
고 산업화했다는 사실이다. 그는 귀족 및 왕족이 화려함을 극단적으로 누
릴 수 있는 옷이나 구두, 그 밖의 소품, 나아가 가구나 각종 장식품을 만드
는 장인들을 조직하고 육성했다. 그리고 주변의 왕국에 이 제품들을 수출
하면서 자국의 경제적 이익을 도모했으며, 유럽 사회의 문화적 헤게모니
를 장악했다. 그렇게 해서 프랑스는 경제적으로나 문화적으로나 유럽의
중심을 차지했다. 따라서 이러한 영향을 반영한 현대 프랑스 패션은 하루

아침에 만들어진 것이 아니라 수백 년에 이르는 두터운 전통을 바탕으로
꽃을 피운 것이다.

프랑스의 귀족 문화는 패션뿐 아니라 건축이나 인테리어 분야에서도 극치
를 이루었다. 프랑스 왕가가 야심차게 지은 베르사유 궁전은 표현할 수 있
는 최고의 호화로움이 구현된 곳이다. 금으로 덧칠한 건물 외부는 물론이
고 화려한 색상과 조각으로 가득한 가구들, 온갖 장식으로 채운 실내 공간
은 현대에 와서 많은 비판을 받기도 하지만, 당대 최고의 표현이었으며 프
랑스의 문화적 유전자를 형성한 것 또한 사실이다. 이는 19세기 말에 아르
누보 양식으로 재해석되어 특수한 계급이나 계층만이 아니라 평범한 프랑
스인들의 일상 전반에까지 깊이 스며들었다.

프랑스의 전통은 20세기 후반에 들어 필립 스탁과 같은 산업 디자이너의
손을 통해 자연스럽게 현대적으로 변형되기도 한다. 스탁은 수많은 공정
을 거쳐 만들어지는 고전 의자의 위용과 가치를 플라스틱 의자 로드 요Lord
Yo에 투영했다. 플라스틱은 매우 값싼 재료이다. 나무를 조각하고, 고급 천
과 가죽을 가공해 만드는 의자에 비한다면 기계로 한 번에 찍어 내는 플라
스틱 의자는 '만든다'는 말을 하기가 부끄러워진다. 하지만 로드 요의 등받
이에서 팔걸이에 이르는 곡선은 귀족적인 아름다움을 그대로 압축하고 있
다. 화려한 장식을 그저 복사해 왔다면 조잡했겠지만 현대적인 재료에 맞
게 단순화한 덕분에 고급스러움이 온전히 지켜지고 있다. 결과적으로 우
리가 편의점 등에서 보게 되는 플라스틱 의자와는 완전히 격이 다른 의자

△ 엠마누엘 웅가로의 패션 디자인과 루이 토케Louis Tocqué의 작품 〈프랑스 왕비 마리 레친스카〉에
서 엿볼 수 있는 과거 프랑스 귀족의 패션
▽ 베르사유 궁전에 표현된 화려한 귀족 문화

∧ 우아함이 두드러지는 필립 스탁의 로드 요
∨ 입었을 때와 입지 않았을 때 구조가 확연히 다른 미야케 이세이의 패션 디자인

168

가 만들어졌다. 스탁의 뛰어난 디자인 능력도 한몫했겠지만, 프랑스의 전통이 고스란히 스며들었기에 가능한 디자인이다. 전통이란 이처럼 같은 재료에도 전혀 다른 가치를 심어 주며, 개인이 자신의 한계를 뛰어넘는 창의력을 발휘하게 한다.

일본의 디자인

같은 동아시아 국가로, 우리나라와 밀접한 관계인 일본도 자신들의 역사와 전통을 디자인에 영리하게 반영해 왔다. 일본의 전통 의상인 기모노는 우리의 한복과 구조적으로 매우 유사하다. 즉, 입었을 때는 옷이 입체이지만 벗으면 평면이 된다. 과거 로마 시대의 옷들도 그렇긴 했으나 중세 이후로 서양은 입체 구조의 옷을 지향했다. 반면 동아시아에서는 경제와 문화가 발전했어도 옷의 구조적 특징은 바뀌지 않았다. 오히려 이런 특징을 더욱 더 발전시켜 왔다.

일본의 세계적인 패션 디자이너 미야케 이세이三宅 一生의 디자인을 보면 이러한 일본의 전통 복식 구조가 현대적으로 잘 녹아들어 있다. 그는 기모노에서 형태가 아닌 구조의 특징에 주목했고, 그것을 현대적인 소재와 형태로 재해석했다. 플리츠 플리즈Pleats Please라 이름 붙인 주름 원단을 개발하고 이를 사용한 디자인을 내놓으면서 일본의 전통 복식, 나아가 동아시아의 전통적인 복식 철학을 완전히 현대적으로 부활시키며, 서양인들이 도저히 생각할 수 없는 새로운 패션 체계를 선보였다.

접근 방식과 해법은 다르지만 디자이너 다카다 겐조高田 賢三 역시 일본의 전통 복식을 자신만의 방식으로 해석해 독특한 디자인을 만들어 냈다.

이처럼 일본에서는 자국의 역사와 전통을 디자인의 동력으로 활용하는 것이 상식에 가까웠던 것 같다. 건축 분야에서도 마찬가지이다. 일본의 고건축에서는 자연과의 합일, 특히 수공간水空間과 건축물과의 연속성을 중요시했다. 교토의 남부에 있는 사원인 뵤도인平等院, 평등원은 그런 특징을 잘보여 준다. 엄격하면서도 화려한 목조건축의 위용이 바로 아래에 있는 잔잔한 수면과 더불어 호흡하면서 찬란하면서도 청결한 분위기를 자아낸다. 화려한 인공과 단순한 자연이 만들어 내는 조화가 아름다움의 극치를 이루는 것이다.

일본 전통 건축에 흐르는 이 같은 깊은 감동을 건축가 안도 타다오는 현대적으로 훌륭하게 구현했다. 수직·수평으로 단호하게 움직이는 콘크리트의 역동성이 차분하게 빛나는 수공간과 호흡하면서 색다른 건축적 아름다움을 전하고 있다. 이는 서양의 현대건축에서는 보기 어려운 접근이며, 콘크리트의 건조하고 인공적인 이미지와 자연의 맑고 투명한 속성이 만드는 미감美感의 시너지 효과는 그 어떤 첨단 공법이나 첨단 소재도 넘볼 수 없을 정도이다. 1970년대부터 콘크리트 공법으로만 건물을 디자인해 온 그의 건축은 이제 시간을 뛰어넘는 보편성의 수준에 이른 것 같다. 그리고 이를 가능하게 한 배경에는 바로 일본의 건축사가 자리 잡고 있다.

일본의 그래픽 디자인에서도 전통의 힘은 강력하다. 그래픽 디자인계의 거장 다나카 이코田中 一光의 포스터는 현대적 조형 논리 위에 일본의 전통을 표현한 가장 대표적인 사례이다.

그는 원, 삼각형, 사각형 등 20세기 서양 현대 조형에서 말하는 기본적인

∧ 뵤도인의 전경
∨ 수공간과 잘 어우러지는 안도 타다오의 건축

다나카 이코의 포스터 디자인

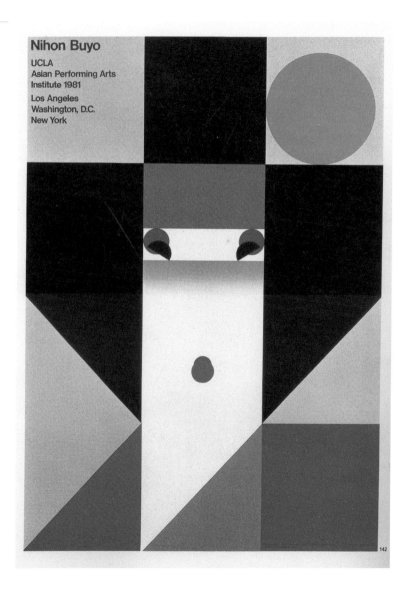

기하학 형태들을 조합하여 게이샤의 모습을 디자인했다. 조형의 요소와 원리는 현대적이지만 내용 면에서는 일본의 전통을 담았다. 그 결과 일본 내에서뿐 아니라 서양에까지 매우 깊은 인상을 남겼다. 서양에서는 도저히 생각할 수 없는 이미지였기 때문이다. 이 디자인을 통해 세계는 일본의 디자인 문화를 매우 세련된 것으로 받아들이게 된다. 일본의 전통문화가 일본의 현대 디자인에 커다란 선물을 준 셈이다.

가구 디자인에서도 전통의 역할은 강하게 드러난다. 특히 요시오카 도쿠진吉岡 德仁이 디자인한 허니팝Honey-Pop 의자는 세계적인 관심을 불러일으켰다. 가구라면 대개 천으로 감싼 쿠션과 나무, 또는 플라스틱을 사용해 만들어진다고 믿어 왔던 사람들에게 그가 디자인한 의자는 경악을 넘어 공포를 선사하기에 충분했다. 종이로 만들어졌기 때문이다. 게다가 이 의자는 평상시 납작하게 접혀 있다가 펼치면 의자 형태가 되는 마술을 보여 준다. 종이라는 특수한 소재이지만 허니콤honeycomb, 벌집 구조의 견고함으로 사람의 체중을 너끈히 버틸 수 있고 내구성까지 좋아서 그 어떤 재료로 만든 고급 의자와도 어깨를 나란히 할 수 있다. 서양의 디자인 거장들도 이 의자 앞에서는 할 말을 잃을 수밖에 없었을 것이다. 그들이 수십 년, 아니 수백 년 동안 만들어 왔던 의자의 모든 문법이 힘을 잃어버리니 말이다.
그러나 충격으로 치자면 사실 동아시아의 디자이너들이 더했을지 모른다. 어린 시절 문구점에 흔하게 걸려 있던 싸구려 종이 장식품을 본 적이 없는 사람은 아마 없을 것이고, 많은 이들이 그냥 지나쳤던 그 물건을 세계적인 디자인으로 전환했으니 아쉬움이 생기지 않을 수 없다. 대부분의 디자이

요시오카 도쿠진의 허니팝 의자

너들이 최첨단의 재료나 기술만을 바라보면서 컴퓨터 앞에 앉아 있는 사
이, 이웃나라의 디자이너는 허니콤 구조를 응용하여 세상에 널리 회자되
는 의자를 내놓았다. 실로 역사는 디자인을 새롭게 만들어 가고 있다.

| 스페인의 디자인

안토니 가우디Antoni Gaudí만큼 미스터리한 건축가도 없을 것이다. 그가 설
계한 건축물은 어느 하나 쉽게 이해할 수 있는 것이 없다. 특히 그의 대표
작이라 할 수 있는 성가족 성당Sagrada Família은 혼란스러움의 극치이다.
마치 유럽에서 흔히 볼 수 있는 고딕건축이 녹아서 흘러내린 것 같은 기
괴한 실루엣, 정교하면서도 불가사의한 디테일에 이르기까지 모든 부분이
난해하다. 이런 형태가 도대체 어떤 양식에서 어떻게 비롯된 것인가 하는
맥락은 더욱 더 갈피를 잡기 어렵다. 외계인이 만들어 놓은 듯 낯설다. 한
편 건물의 어느 부분을 보더라도 전율을 일으킬 정도로 인상이 강렬하다.
이런 혼란에서 벗어나는 방법은 그저 가우디가 너무나 천재적인 건축가였
다고 생각하는 길밖에 없을 것 같다. 하지만 그렇게 되면 그의 건축은 역사
의 바깥으로 쫓겨나 일종의 문화적 기형아로 치부되어 버린다. 따라서 이
당혹스러운 건축은 그의 개인기로 보기보다 스페인의 역사적 특징을 바탕
으로 더듬어 보는 것이 적절하다.

사실 서유럽에서 스페인의 역사와 문화는 가우디의 건축만큼이나 독특한
길을 걸어왔다. 일반적인 서유럽 국가들과 달리 스페인은 기독교 문명 못
지않게 이슬람 문명의 영향이 크다. 1492년에 기독교 왕국이 스페인을 되

찾기 전까지 800여 년간 이슬람의 지배를 받았기 때문이다. 그래서 스페인에는 아직도 이슬람의 문화적 흔적이 적잖이 남아 있다. 유럽이면서도 유럽 같지 않다. 특히 가우디의 성가족 성당은 이질적인 이 두 문명이 교차하는 지점에서 피어오른 건축이다.

먼저 서유럽의 고딕 성당에서 그 형태의 유래를 더듬을 수 있다. 예를 들어 이탈리아 밀라노에 있는 고딕 양식의 대성당과 성가족 성당을 비교해 보면 첨탑 부분이 매우 유사하다. 성가족 성당의 입구 위쪽에는 수많은 자연물 조각이 유기적으로 엉켜 빼어나게 묘사되어 있는데, 인물을 제외하면 이는 기존 서유럽 건축에서 잘 볼 수 없는 것이었다. 그러나 이같이 자연물을 유기적으로 표현하는 것은 밀라노 대성당에서도 부분적으로 발견되며, 두 조각물의 이미지 또한 서로 비슷하다.

피렌체의 보볼리 정원Giardini di Boboli에 가면 성가족 성당과 더더욱 유사한 건축물을 볼 수 있다. 그 이름은 대동굴La Grotta Gigante이다. 건물의 정면에서부터 내부의 조각들까지 성가족 성당의 분점이라고 착각할 정도로 유사하다. 가우디가 이곳을 방문했는지는 모르겠지만, 적어도 그의 천재성이 외계에서 온 것은 아닐 것 같다는 생각을 하게 된다.

이처럼 가우디 건축의 원형은 서유럽 문화 속에서 찾을 수 있는데, 그와 동시에 스페인 내의 이슬람 문화와도 유사점이 발견된다. 아름다운 선율의 기타 연주곡 '알람브라 궁전의 추억Recuerdos de la Alhambra'으로 유명한 그라나다의 알람브라 궁전에는 이슬람의 흔적이 남아 있다. 이곳을 잘 살펴보면 성가족 성당과 비슷한 부분을 어렵지 않게 찾을 수 있다. 복잡한 형태들

스페인의 성가족 성당과 이탈리아의 밀라노 대성당

성가족 성당의 조각 장식 일부

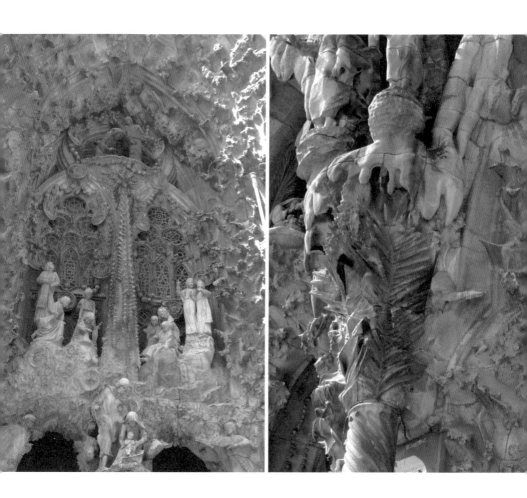

△ 밀라노 대성당의 조각 장식 일부
▽ 피렌체 보볼리 정원의 대동굴 입구

알람브라 궁전의 내부

이 유기적으로 조합되어 있는 장식 외에도 가우디의 건축과 비슷한 면이 상당히 많다. 가우디의 건축적 유전자를 여기서 느낄 수 있는 셈이다.

어느 시대의 어느 곳에서든, 서로 다른 문화가 만날 때 창조성은 극대화된다. 가우디의 파격적인 건축은 서유럽과 중동, 기독교와 이슬람교, 봉건시대와 현대가 격렬하게 교차했던 스페인 역사가 만들어 낸 것이다.
스페인에서는 파격적인 경향의 예술가들도 많이 출현했다. 20세기의 대표적인 미술가 피카소와 달리가 이 나라 출신인 것은 우연이 아니다.
근래 들어서는 86쪽에서 본 타일 브랜드 비사자의 전시 공간에 거대한 피노키오 조형물을 설치했던 하이메 아윤이 디자인계에 활력을 더하고 있다. 한 예로 아윤이 디자인한 의자인 싱글 폴트로나Single Poltrona에는 스페인 특유의 독특함이 존재한다. 폴리에틸렌을 재료로 해서 만든 의자는 우선 묘한 느낌을 던진다. 티끌 하나 없이 매끈한 의자의 표면은 번쩍거리는 그 광택만큼이나 현대적인 이미지를 상징적으로 보여 주고 있다. 다른 색상 없이 흰색으로만 처리한 점 역시 현대적인 정갈함과 스마트함을 은연중에 드러낸다. 그러나 의자를 타고 흐르는 우아한 곡선과 쿠션 부분의 형태가 풍기는 이미지는 대단히 고전적이다. 옛 귀족들이 타고 다니던 마차를 연상케 한다. 첨단을 달리는 의자에 고전적 품격을 잔뜩 불어넣고 있는 것이다. 그래서인지 이어폰을 귀에 꽂고 음악을 흥얼거리는 오늘날의 청바지족보다는 오래전의 귀족이 환생해 앉아 있어야 할 것 같다.
보기에는 단지 요즘 유행하는 유기적인 곡면과 흰색으로 이루어진 깔끔한 디자인이지만, 그 안쪽으로는 이처럼 현대성과 전통성이 교차하고 있다.

하이메 아욘의 싱글 폴트로나

그와 같은 복잡함이 더해질수록 이 의자 위로는 초현실적인 분위기가 피
어오른다. 서로 다른 가치들이 부딪치고 또 어울리면서 색다른 이미지를
자아내는 것이 선배 가우디나 피카소의 방식과 매우 닮았다. 스페인의 문
화적 유전자를 그대로 보여 주고 있는 것이다.

이처럼 자국의 역사가 담긴 스페인의 디자인을 보면, 역사의 손길이 디자
인의 정체성을 얼마나 굳건하게 만들며, 또한 거기에 얼마나 깊은 역사적
신뢰를 가져다주는지 절감하게 된다. 스페인의 드라마틱한 역사는 그만큼
드라마틱한 디자인들을 낳고 있으며, 이는 앞으로도 계속될 것이다.

디자인은 생각보다 훨씬 폭넓은 가치와 관계하면서 움직여 왔고, 따라서 디자인을 보는 관점도 당연히 넓어져야 한다. 인문학이라는 거시적 관점이 필요한 것은 그 때문이다.

그런데 사실 디자인은 이미 인문학의 영역에 속해 있다. 5부에서 이야기하겠지만, 디자인은 여러 인문학 분야와 연관되어 있고 인문학적 성취들과도 긴밀한 관계를 이루고 있다. 결국 디자인은 인문학이 수혈되어야 할 하나의 분야가 아니라, 인문학의 각종 성취들이 표출되는 꽃이다.

5부 **인문학의 꽃,
디자인**

<div style="text-align: right">

인문학과
디자인

</div>

디자인에서 인문학은 어떻게 작용할 수 있는 것일까? 먼저 인문학이란 무엇이고, 디자인에서 그것을 어떻게 이해해야 할지 살펴보자.

인문학은 도구가 아니다

최근 디자인 분야에서 인문학이 활발히 언급되고 있다. 그런데 대체로 이런 현상이 일어나는 까닭은 디자인에 당장 적용할 만한 영양분을 단순히 조금 더 넓은 범위에서 찾기 위함인 것 같다. 실제로 그동안 디자인 분야가 주변 학문을 보는 시각은 철저히 도구적이었고, 이는 인문학에 대해서도 마찬가지인 듯하다. 그런 식의 접근은 보편적인 인문학보다는 인문학을 이루는 각론 하나하나에 집착하게 만든다. 즉, 기호학이나 대중문화 이론, 마케팅 이론 등 몇 가지 유효해 보이는 방법론만을 챙기게 되는 것이다. 그것이 당장은 효과가 있을지도 모른다. 하지만 디자인에서 인문학 자체는 확보하지 못하는 문제에 빠지기 쉽다.

인문학은 융합의 대상이 아니다

많은 사람들이 융합을 이야기한다. 이제는 전문 분야가 독립적으로 발전하는 시대가 아니며 여러 분야가 서로 결합하여 시너지 효과를 내야 한다는 것이다. 디자인과 인문학을 융합해 좋은 결과를 낳겠다는 생각은 일견 바람직해 보인다. 문제는 융합이라는 것을 둘러싼 관점이다. 융합이라는 말에는 서로 다른 것들이 병렬적으로 결합한다는 전제가 깔려 있는데, 안타깝게도 이런 생각은 인문학이 디자인에 안착하기 어렵게 한다.

인문학 내에는 철학, 심리학, 역사학, 경영학 등 많은 분야가 있고, 디자인에도 여러 분야가 있다. 디자인에서 전문 분야들은 병렬적으로 구분되어 있다. 이를테면 그래픽 디자인과 산업 디자인은 서로 동등한 분야로서 존재한다. 하지만 인문학의 여러 분과 학문들은 그와 같이 존재하지 않는다. 인문학을 구성하고 있는 분야들은 정확히 말해 평등하지 않다. 가치에 있어서 그런 것이 아니라, 관계에 있어서 그러하다.

공학에 대해서 자연과학이 갖는 위상처럼, 인문학의 여러 분야들은 본질적인 분야와 응용 분야로 위계를 구성한다. 그리고 이 관계는 매우 중층적이다. '서로 위계 관계를 이루는 학문 분야의 덩어리'. 이것이 인문학을 가장 잘 표현한 말이라고 할 수 있다.

그렇다면 인문학의 범위는 어디서부터 어디까지일까? 인간과 밀접한 분야는 대부분 인문학과 관련이 있다. 따라서 인문학의 범위는 딱 잘라서 규정하기가 어렵다. 심지어 물리학을 비롯한 자연과학도 원래는 인문학에서 출발했다. 과거 그리스 시대에는 과학과 철학이 분리되지 않았다. 예술 분

야 역시 인문학의 범주 안에서 다른 분야들과 밀접한 관계를 이룬다.

결국 융합이라는 관점에서는 디자인과 인문학의 구조적 관계를 전혀 살필
수 없다. 더구나 융합이란 사실 어떤 목적을 이루기 위한 기능적인 접근이
고, 그 주체의 의도에 따라 결과가 얼마든지 달라진다. 지금 필요한 것은
인문학이 디자인에 어떤 작용을 하며, 디자인은 또한 인문학의 그런 영향
을 통해 어떻게 움직이는지를 이해하는 것이다.

인 문 학 의 체 계

앞서 말했듯 인문학은 분과 학문들의 종합 선물 세트가 아니라 위계가 있
는 유기적인 체계이다. 따라서 가장 먼저 그 체계부터 파악해야 한다.

인문학에서 가장 큰 바탕을 이루고 있는 분야는 바로 철학이다. 철학은 세
상을 보는 근본적인 틀을 고민하고 그에 대한 관점을 마련한다. 그러한 관
점은 여타 인문학 분야들에 영향을 미치고, 각 분야들은 그것을 자양분으
로 발전한다. 단순하게 보면 인문학의 여러 분과 학문들은 철학을 기둥으
로 하여 서 있는 건축물이라고 할 수 있다.

물론 각 학문 내에도 소규모의 위계가 있다. 예컨대 경영학과 경제학의 관
계처럼, 기초 학문과 응용 학문이 각각 상위와 하위에 있다. 그렇다고 해서
응용 학문, 즉 하위 분야가 본질적인 원리와 거리를 둔다는 의미는 아니다.
응용 학문은 구체적인 실천과 관련이 있다.

예술은 인문학의 체계에서도 가장 위쪽에 위치한다고 할 수 있다. 각종 인
문학들이 종합되어 실천되는 지점이다. 그래서 예술에는 예술가들의 주관

인문학의 체계

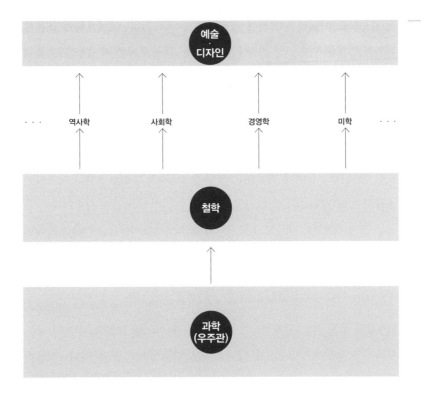

적 표현만이 아니라 인간의 보편성을 표현해 감동을 주는 가치가 담긴다. 디자인도 예술과 비슷한 지점에 놓여 있다. 그렇게 보면 디자인은 단지 경영학이나 공학과 적당히 관계 맺으면서 돈벌이를 하는 분야가 아니라, 예술이 실천하는 인문학적 가치들을 그와 유사한 차원에서 표현하고 실천해야 하는 분야이다. 실제로도 그처럼 보편성을 획득했을 때 더 많은 사람들을 하나로 묶어 낼 수 있고, 부가가치도 그만큼 높아진다.

한편, 인문학의 뿌리에 해당하는 분야가 있다. 과거에는 철학과 구분하지 않았지만 현대에 들어 따로 나누게 된 이것은 바로 오늘날 과학이라고 부르는 '우주관'이다. 여기서 우주관이라고 표현하는 이유는, 우리가 과학이라고 지칭하는 것은 주로 근대 이후에 발달한 과학이기 때문이다.

어느 시대, 어느 곳에서든 우리에게는 자신이 서 있는 위치에서 갖게 되는 우주관이 있다. 18세기 이후의 과학은 우주를 기계적 물질로서 바라보지만 다른 시대, 다른 곳에서는 그것을 다른 관점으로 보았다. 인간이 보는 세계의 모습인 우주관은 인문학의 가장 밑바닥이라고 할 수 있다. 이를 바탕으로 철학을 비롯한 각종 학문이 자라난다. 알고 보면 인문학의 가장 넓은 배경이다.

이제 인문학의 이러한 체계와 디자인이 구체적으로 어떤 관계를 맺고 있으며, 서로 어떤 작용을 하고 있는지 알아보자.

디 자 인 이 보 는 예 술

디자인에 관련된 이론들을 살피다 보면, 적지 않은 사람들이 '디자인은 예술이 아니다'라는 주장을 입증하는 데 많은 시간과 노력을 할애해 왔음을 알게 된다. 많은 디자인 관계자들이 예술, 정확히 말하면 순수미술이란 실생활에 사용할 수 없는 이상한 물건을 만드는 것, 특히 작가가 자기 주관만을 표현한 것이라고 설명해 왔다. 그러고는 디자인을 그러한 순수미술의 정반대편에 놓았다.

그렇게 해서 디자인은 사람들이 살아가는 데에 필요한 것을 만들며 세상에 헌신하는 이타적인 일이 되었다. 말하자면 개인의 이기심에 빠진 순수미술과 달리 디자인은 대중의 삶을 위하는 사회윤리적 분야가 된 것이다.

그러나 논리적으로 접근하면 이러한 정의는 매우 허술한 편견에 기초하고 있다. 평생 골방에서 혼자 생각한 것을 책으로 쓴 칸트의 《순수이성비판》 같은 철학서 역시 주관의 표현이 아니고 무엇이란 말인가? 천만 관객이 본 영화는 그만큼 흥행했으니 예술이 아닌 다른 이름으로 불러야 하나? 작가 개인의 주관에 대해 언급할 때 결코 둘째가지 않는 인물이 고흐이지만 그

의 그림은 지금도 세계적인 인기를 얻고 있다. 그것이 고립된 주관의 표현
이라면 어떻게 대중적인 관심을 불러일으킬 수 있었을까?

그러한 관점은 결국 디자인이 순수미술을 비롯한 예술과 물과 기름 같은
관계가 되게 했고, 디자인 안에 디자이너의 주관이나 개성이 들어설 자리
는 사라졌다. 순수미술과 디자인이 극심하게 나뉜 제2차 세계대전 이후부
터 디자인 분야는 정서가 아닌 과학으로 만들어지는 것이 되었고, 예술이
아닌 경제 분야에 서식하는 것, 아니 서식해야 하는 것으로 제한되었다. 한
마디로 디자인은 인문학에서 격리된 채 생산 활동에 국한되었던 것이다.
따라서 최근 디자인계에 부는 인문학 열풍은 어쩌면 본래 상태로 회귀하
려는 몸부림이라고도 볼 수 있다.

디 자 인 과 예 술 의 흐 름

디자인 안에서 순수미술을 어떻게 생각하든, 사실 디자인은 이미 오래전
부터 순수미술 분야와 영향을 주고받고 있었다. 제2차 세계대전 전까지만
하더라도 오히려 두 분야는 쌍둥이 같았다. 예컨대 검은색을 중심으로 심
플함을 추구하는 샤넬의 패션 디자인이나 바우하우스의 미니멀한 그래픽
디자인은 당시의 신조형주의Neo-Plasticism 회화나 러시아 아방가르드 회화
와 거의 동일한 조형성을 추구했다. 디자인 역사에서 이런 경우는 매우 흔
하며, 이렇게 서로 밀접하게 작용하는 것을 넘어 분야를 구별할 수 없을 정
도로 흡사한 행보를 걷는 경우도 적지 않다.

부서진 식기 조각들과 나이프, 포크 등으로 만들어진 조명. 세계적인 디자

바우하우스의 1920년대 그래픽 디자인(좌측
상단부터 시계 방향으로): 요스트 슈미트Joost
Schmidt의 독일 바이마르 바우하우스 전시 포스
터 디자인, 헤르베르트 바이어Herbert Bayer의
신문 가판대 디자인, 라슬로 모호이너기László
Moholy-Nagy의 〈콤포지션 A XXIComposition A
XXI〉

〈러시아 아방가르드 회화: 카지미르 말레비
치Kazimir Malevich의 〈다이내믹 수프레마티즘
Dynamic Suprematism〉

예술과 구분하기 어려운 디자인들(좌측 상단부터 시계 방향으로): 마티아스 벵슨Mathias Bengtsson
의 그로스 체어Growth Chair, 우메다 마사노리梅田 正則의 로즈 체어Rose Chair, 론 아라드Ron Arad의
빅 이지 체어Big Easy Chair, 자하 하디드의 세락 벤치Serac Bench

194

∧ 잉고 마우러Ingo Maurer가 디자인한 조명인 포르카 미제리아Porca Miseria
∨ 알레산드로 멘디니의 칸딘스키 의자Kandinsky Sofa

이너 잉고 마우러의 포르카 미제리아이다. 플라스틱이나 금속 같은 재료로 대량생산된 기능적 제품만을 디자인이라고 생각하는 사람도 이 조명을 두고 디자인이 아니라고 하기는 어려울 것이다. 이 디자인이 우리의 눈과 마음을 사로잡는 것은 개념의 파격성, 또 형태와 구조의 기운생동氣韻生動 때문이다. 허공에서 폭발하는 듯한 모습이 매우 위태로우면서도 강렬한데, 식기 조각의 클래식한 모양은 이를 우아함으로 바꿔 놓는다.

이 디자인이 예술인가 아닌가는 전혀 중요하지 않다. 이 조명은 주위를 밝히는 본래의 기능에 부족함이 없다. 동시에 디자이너의 놀라운 창의력과 해석이 녹아 있어, 보는 사람들에게 대단한 정신적 충격과 감동을 준다. 초현실적인 공간감까지 보너스로 제공하고 있다. 마우러는 줄곧 디자인과 순수미술을 오가며 두 범주를 하나로 아울러 왔다. 그의 이러한 시도는 디자인과 예술의 경계를 허물고 있으며, 건조한 기능주의 위에 감동을 입힌다. 나아가 디자인에서의 예술, 또 디자인에서의 인문학에 관해 새롭게 생각하게 한다.

한편 알레산드로 멘디니는 디자인은 예술이 아니라는 인식이 팽배했던 시기부터 이미 그런 논란에서 자유로운 작업을 해 왔다. 1978년에 선보인 디자인으로 그의 주요 작품이기도 한 칸딘스키 의자는 아예 러시아 아방가르드 회화의 대표적인 인물인 바실리 칸딘스키에서 이름을 따왔다. 과연 이 의자의 형태는 칸딘스키의 조형 세계를 그대로 옮겨 놓은 듯하다. 음악을 추상적으로 형상화하는 데 주력했던 칸딘스키의 작품 세계를 멘디니가 자신의 디자인 세계로 재해석한 것이다.

워낙 현대미술의 거장을 번역해 놓은 디자인이어서인지 수십 년이 지난 지금도 이 의자는 매력적이다. 심지어 최근에는 브라질의 한 가구 업체에 의해 재생산된다고 한다. 이처럼 디자인은 순수미술과 가까워지면 시간을 초월하는 영속성을 얻을 수 있다. 판매만을 생각했을 때의 짧은 수명에 비한다면 의미 있는 수확이다.

필립 스탁이나 로스 러브그로브, 카림 라시드 등 세계를 주름잡고 있는 스타급 디자이너들의 작업에서는 순수미술 작가 못지않은 개성과 자유분방함이 느껴진다. 놀라운 사실은 디자인에 대한 비중이 사회적으로 중요해짐에 따라 기업들도 이제는 이러한 예술가적 디자이너들을 선호하고 있다는 점이다. 게다가 이들의 디자인이 실제로 기업의 매출에 큰 도움이 되고 있어, 부가가치 면에서도 예술 혹은 순수미술을 무시할 수 없는 상황이 전개 중이다. 그래서 디자인을 기술 또는 경제의 틀로만 바라보던 협소한 시각도 변화하고 있으며, 순수미술과 디자인을 물과 기름처럼 보는 관점은 의미를 잃고 있다.

앞서 말했듯 원래부터 디자인은 순수미술의 변화와 거의 대부분 발을 맞추어 왔다. 이를테면 모더니즘이나 포스트모더니즘과 같은 디자인 경향이 바로 그 증거이다. 제1, 2차 세계대전 전후로 서양을 지배했던 모더니즘은 사실 순수미술 등 예술 분야를 중심으로 나타났던 흐름이다. 엄밀한 이성과 유물론을 바탕으로 한 모더니즘 예술은 주로 네덜란드의 신조형주의나 러시아 아방가르드 회화를 중심으로 기하학적 스타일을 형성했고, 그것은 곧 기능주의를 최우선으로 하면서 역시 기하학적 형태를 주조로 하는 모

모더니즘 예술과 모더니즘 디자인: 카지미르 말레비치의 〈수프레마티스트 콤포지션Suprematist Composition: White on White〉과 르 코르뷔지에Le Corbusier의 바이센호프 주택단지Weissenhof Estate

198

팝아트와 형식적으로 유사한 포스트모던 디자인: 마이클 그레이브스Michael Graves의 팀 디즈니 빌딩Team Disney Building과 찰스 무어Charles Moore의 이탈리아 광장Piazza d'Italia

더니즘 디자인에 영향을 미쳤다.

1980년대 이후로 등장한 포스트모더니즘 디자인 역시 영화, 팝아트 등의 예술 분야와 유사한 조형적 성향을 추구하면서 세계 문화를 주도했다. 오직 시장만을 따라갔을 것 같지만, 사실 디자인은 문화 예술의 흐름과 앞서거니 뒤서거니 하면서 자체적인 발전을 이루어 온 것이다.

오히려 순수미술이 주춤한 최근에는 디자인이나 건축 분야가 새로운 가치를 만들어 내면서 다른 문화 예술 분야를 이끌고 있다. 예컨대 자하 하디드의 건축은 웬만한 조각품이나 설치미술 작품보다도 더 파격적이고 실험적이다. 작가가 외부 조건에 구애받지 않고 개성을 마음껏 발휘한 순수미술을 두고, 과거 디자인에서는 "예술을 위한 예술"이라고 비난하는 경우가 많았다. 그런데 이제는 이러한 시도가 디자인 분야에서 매우 광범위하게 허용되는 것이 느껴진다. 거꾸로 디자인이 순수미술 분야에 영향을 미치기에 이르렀다.

사람이 실제로 생활하게 될 건물에 실험적인 시도를 한다는 것은 순수미술의 경우와는 비교할 수 없을 정도로 어려운 일이다. 천문학적 제작비를 누가 지불할 것인가는 둘째로 치더라도, 조각품처럼 독특한 건물을 땅 위에 실현하려면 무엇보다 엄청난 기술적 문제에 직면하지 않을 수 없다. 하지만 하디드 등의 건축가들은 그 모든 어려움을 넘어서서 실제로 그런 건축물을 땅 위에 세운다. 판타지 같은 건물을 실제로 짓는다는 것 자체가 하나의 퍼포먼스이자 예술이 아닐까?

물론 오늘날 세계적인 건축가나 디자이너들이 예술가보다 더 예술가처럼

자하 하디드의 파격적인 건축인 카이로 엑스포 시티Cairo Expo City

활약하며 시대의 문화를 이끌게 된 배경으로 디자인에 예술성과 작품성을 요구하기 시작한 사회 변화, 또 그에 대한 실질적인 지원을 빼놓을 수 없다. 그러나 무엇보다 디자인은 처음부터 예술과 다르지 않았다.

아 트 와 예 술

| 아트는 어디로 갔나

원래 아트Arts는 법칙을 갖고 행해지는 인간의 활동을 지칭하는 말이었다. 그리스 시대부터 철학, 물리학, 수학, 수사학 등 실생활과는 관련 없지만 세상의 진리를 탐구하는 학문들은 모두 리버럴 아트$^{Liberal\ Arts,\ 인문학}$에 속해 있었다. 그런데 그중 지금 남아 있는 것은 미술, 음악, 영화 등 예술 분야뿐이다. 기존에 아트에 속하던 학문들은 어디로 간 것일까?

진리를 추구하는 개념이나 태도는 18세기 계몽주의 이후로 큰 변화를 맞이한다. 인간의 합리성을 바탕으로 한 새로운 우주관이 확립되면서 진리를 추구하는 활동도 '아트'가 아닌 '사이언스$^{Science,\ 과학}$'가 주도하게 된다. 그리스 시대부터 내려오던 아트에서는 인간의 주관을 바탕으로 한 철학이 중심에 놓이고 그 밖의 학문들이 포진하고 있었다. 하지만 사이언스에서는 물리학을 중심으로 한 과학이 중심에 놓이게 된 것이다. 과학은 인간의 주관이 아니라 인간 바깥의 객관적인 원리를 바탕으로 시작된다. 이에 따라 모든 학문들이 과학을 중심으로 새롭게 구성되었고, 리버럴 아트에 속해 있던 학문들은 과학 쪽으로 대폭 이동한다.

리버럴 아트의 이 빈 공간을 채운 것이 음악, 문학, 미술 등의 예술 분야였
다. 이들은 과학으로 건너간 학문들의 빈자리를 오래전부터 순차적으로
채우면서 새로운 아트, 즉 예술의 세계를 열어 왔다. 그리고 디자인은 지금
바로 그 세계의 문 앞에서 손잡이를 잡고 있다.

| 왜 예술인가

사람들은 100여 년 전에 그려진 고흐나 마티스의 그림을 보기 위해 입장
료를 지불하고 화랑 앞에 길게 줄을 선다. 디자인은 대개 몇몇 부류로 나뉜
사람들을 짧은 시간 동안 즐겁게 하지만 미술은 수많은 사람들을 오랫동
안 즐겁게 해 주는 것이다. 왜 이런 현상이 일어날까?

미학적으로 볼 때, 사람들을 터치하는 영역이 달라서 그렇다고 할 수 있다.
궁극적으로 디자인은 어딘가에 사용이 되지만, 예술은 사람들의 마음을
움직인다. 즉 정신을 건드리는 것이다. 남녀노소를 불문하고 좋은 음악, 좋
은 그림, 좋은 영화에 모여드는 이유는 그것이 감동을 주기 때문이다.

감동은 인간의 욕구 중 매우 높은 단계의 욕구를 충족시킨 데서 얻는 결과
이다. 사람들은 보다 상위의 만족감을 주는 예술에 대해 기꺼이 더 많은 비
용을 지불하려 한다. 그리고 예술이 주는 정신적 만족에 진정으로 열광한
다. 따라서 '디자인은 예술인가 아닌가' 하는 문제를 이런 관점에서 정리
한다면, '디자인은 인간의 낮은 단계의 욕구를 충족시키는 데 그칠 것인가,
높은 단계의 욕구까지 충족시킬 것인가'가 될 것이다.

실제로 얼마 전부터는 디자인 자체에 목적성을 두어 사람들의 정신을 만
족시키려는 시도가 활발하다. 어떤 디자인들은 순수미술은 비교도 되지

파비오 노벰브레가 디자인한 의자인 졸리 로저

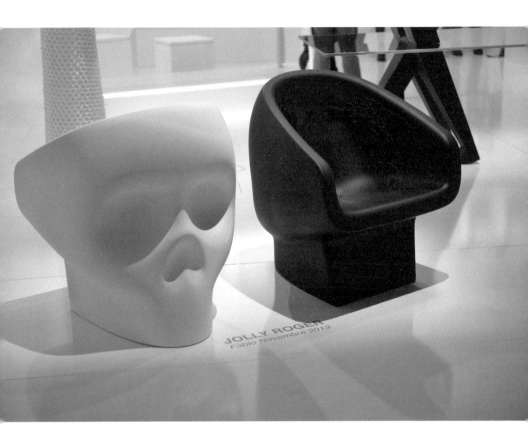

않을 정도로 수준 높은 감동을 주기도 한다.

한 예로, 이탈리아의 떠오르는 디자이너 파비오 노벰브레^{Fabio Novembre}는 디자인에서 전통적으로 추구해 오던 방향보다는 자신만의 예술적 가치를 추구하면서 대중에게 어필하고 있다. 그가 디자인한 의자 졸리 로저^{Golly Roger}는 이름부터가 독특하다. 졸리 로저는 해적기, 즉 해골과 그 아래로 겹쳐 놓은 뼈다귀 두 개를 그린 깃발을 뜻한다. 이름에 걸맞게 이 의자는 해골 모양이다. 의자로 사용한다는 점에서 이것은 디자인이 맞는데, 뜬금없는 해골 모양을 보면 설치미술이 아닌가 싶기도 하다. 형태가 매우 추상적이지만 그렇다고 해서 여느 순수미술 같은 심각함은 전혀 없다. 의자와 해골의 절묘한 콜라주가 오히려 재미있게 다가오고, 나아가 의자의 기능성 외에 많은 것들에 대해서도 생각해 보게 한다. 일반적인 의자들이 튼튼한 몸체로 어떤 무게든 버텨 내려는 데 매진하는 것에 비해 이 의자는 예술품이 사람들의 정서에 작용하는 방식을 그대로 따르고 있다.

이런 접근은 디자인 분야에서는 보기 어려웠던 시도이고, 사실 허용되기도 어려웠다. 하지만 이제 디자인은 사람들의 정신을 감복시키면서 새로운 변화를 이끌고 있다. 예전처럼 기능성이나 생산성만을 돌보지 않고 강렬한 시각적 이미지와 더불어 사람들의 정서를 움직이는 서정성에까지 접근하고 있는 것이다. 바야흐로 디자인은 예술의 초입에 와 있다.

디자인은
예술이 되어야 한다

예술의 가치와 효용성을 분석적으로 파악하기는 어렵다. 예술은 물질이 아니며, 무엇보다도 그것을 받아들이는 사람과의 관계를 통해 그 가치가 실현되기 때문이다.

예술의 가장 큰 의의는 그것을 매개로 하여 사회가 소통한다는 점이다. 이 과정에서 예술은 감동을 낳고 문화를 낳으면서 사회적으로 큰 공헌을 한다. 이것은 디자인이 기업 또는 생산 활동을 통해서 사회에 공헌하는 차원을 훨씬 넘어선다. 그런 점에서 디자인은 이제 낡고 좁은 범주를 벗어나 보다 넓고 보편적인 장場에서 진정한 예술이 될 필요가 있다.

예술은 관계를 만든다

수력발전소가 전기를 생산하는 것은 자립적인 일이지만 예술품은 다르다. 반드시 받아들이는 사람을 전제로 하며, 예술적 가치와 감동을 동반한다. 예술은 문화적 가치를 매개하는 촉매이며, 사회적 수용 과정을 통해 완성된다. 따라서 예술은 존재론적 접근보다는 관계론적 접근, 즉 창작자 및 수

용자와의 관계를 중심으로 바라보아야 한다. 모든 예술적 가치들은 이런 과정과 관계 속에서 만들어진다.

사람들이란 어쩌면 여기저기 흩어져 있는 돌멩이처럼 각자 떨어진 존재가 아니라, 한 손의 다섯 손가락처럼 결국 하나를 이루는 것이 아닐까 한다. 콘서트장이나 야구장에서 열광할 때, 클럽에서 아무 생각 없이 음악에 몸을 내맡길 때 이를 강하게 체험할 수 있다. 개인에 대한 자각이 사라지고 옆에 있는 사람이나 음악, 혹은 특정한 상황과 쉽게 하나가 된다. 이런 체험은 즐거움 또한 무한하게 주므로 사람들은 계속해서 그런 곳을 찾는다. 로마 시대에 있었던 술과 광란의 바쿠스 축제Bacchanalia를 그저 문명의 동이 틀 무렵의 원시적 이벤트로 볼 수도 있겠지만, 사실 오늘날의 클럽 문화와 별로 다르지 않았을 듯하다. 본능적으로 인간은 공동체를 이루는 기쁨을 맛보려 한다. 그것을 가능하게 해 주는 것이 음악 등의 예술이다. 인간과 인간이 모였을 때의 즐거움, 즉 혼자가 아닐 때 얻는 즐거움을 만끽하는 것. 그것이 바로 오래전 바쿠스 축제의 핵심이었으며, 여전히 이는 인간이 사회를 이루는 가장 중요한 이유이다.

우리는 감정을 느끼고 자유를 추구하며 친구를 필요로 한다. 여러 가지 이유가 있겠으나, 인간은 사회를 이룸으로써 단지 생명의 위협으로부터 안전을 확보하는 기능적 이익만을 얻는 것이 아니라 위안, 희망 등의 가치를 얻고 사회 구성원들과의 관계를 통한 즐거움을 얻는다.

이때 예술은 인간을 감동시키고, 그러한 감동을 보편화하여 인간 사회를 하나로 융합한다. 기능성만을 추구한다면 해내기 어려운 이것은 앞으로

디자인이 유심히 파악하고 확립해야 할 가치이기도 하다.

예 술 은 감 동 을 준 다

좋은 디자인은 어느 예술 못지않게 사람을 감동시킨다. 궁극적으로 기업
이나 대중이 디자인의 문화적 역할에 주목하는 것, 혹은 주목해야 하는 것
은 바로 디자인이 사람들에게 가져다줄 수 있는 '감동' 때문이라고 할 수
있다. 감동에는 '보편성'과 '지속성'이라는 두 가지 특징이 있다.

| 감동의 보편성

예술이란 무엇일까? 18세기 독일의 미학자 알렉산더 바움가르텐Alexander
Baumgarten은 예술을 감성적 논리 작용에 의해 만들어지는 것이라 했고, 칸
트는 선천적 인간의 정신 작용의 하나로 보았다. 헤겔은 천상에 거대한 정
신이라는 것이 존재하는데 그것이 투사된 것이 예술이라 했다. 수 세기 동
안 이처럼 예술을 규정하거나 설명하려는 시도들은 있었지만 명쾌한 답을
찾지 못한 채 난해함만 가중되는 것 같다.

하지만 방법이 없는 것은 아니다. 예술을 관찰자 혹은 창작자의 복잡한 논
리가 아닌, 그것을 받아들이는 사람들의 느낌을 중심으로 바라보면 의외
의 실마리를 잡을 수 있다.

무심코 지나쳤던 음악이 어느 날 갑자기 가슴을 파고들 때가 있다. 실연을
당하면, 평소 유치하다고 느끼던 음악이 결코 만만치 않은 인생의 내공으

로 빚어진 것이었음을 깨닫는다. 마치 내 속에 들어갔다가 나온 것처럼, 생
전 처음 겪는 그 심정을 정확하게 짚어 내는 가사는 심리학자들의 숱한 연
구에 비할 바가 아니다. 입에 발린 소리로 두꺼워지기만 한 심리서들이 차
가운 지성으로 현실과 거리를 둘 때, 유행가 가사 한 구절은 피폐해진 마음
을 따뜻하게 위로하고 치유해 준다. 이때의 음악은 몸 밖을 스쳐 지나는 소
리의 떨림이 아니라 몸과 하나 되는 그 무엇이다. 노래방은 무신론자들의
교회요, 창틈으로 새어 나오는 알코올 섞인 고성방가는 성스러운 고해성
사가 된다.

배경지식 없이는 친해지기 어려울 것 같은 클래식 음악도 우리의 삶 한가
운데로 안착하는 순간이 있다. 노란 개나리 기운이 대지에 스며들 때 베토
벤의 〈전원 교향곡〉은 아지랑이나 따사로운 햇살, 이름 없는 들꽃과 더불
어 봄을 이루는 하나의 자연이 된다.

음악은 그것을 듣는 사람에게 어떠한 심리적 반응을 일으킨다. 동아시아
에서는 오래전부터 그것을 감동感動, 즉 '마음이 감응하여 움직이는 것'이
라고 표현해 왔다. 서양에서도 감동을 이야기할 때 'move움직이다'라는 표
현을 사용해 왔다.

음악만 그런 것은 물론 아니다. 이를테면 미국의 화가 마크 로스코Mark
Rothko는 구체적인 형상 없이 커다란 화폭에 몇 가지 색만을 칠한 작품들
을 남겼다. 미국 휴스턴의 한 갤러리는 그중에서도 로스코의 어두운 색 그
림들을 전시해 왔는데, 작품 앞에서 펑펑 우는 사람들이 적지 않다고 한다.
이 갤러리의 이름은 로스코 예배당Rothko Chapel이다.

기독교와 아무런 관련이 없는데도 예배당이라고 이름 붙여진 것은, 그 감동이 종교적일 정도로 대단하다는 의미일 것이다. 사실 미술사에서 로스코의 작품과 위상을 이해하기는 그리 쉽지 않다. 하지만 그런 것을 전혀 모르는 사람들도 그의 그림에 아무런 어려움 없이 눈물을 짓는다.

영화나 문학도 마찬가지이다. 이름난 영화나 문학작품들은 작가의 손에서 생을 마감하는 것이 아니라 사람들에게 다가가 그들을 울고 웃게 한다. 이것이 바로 예술의 기능이다. 즉, 감동을 준다. 그래서 예술은 괴팍한 작가가 자기 마음대로 만든 것이라는 오해에도 불구하고 사람들에게서 멀어지거나 외면받지 않으며, 그들의 삶과 영혼에 커다란 영향을 미친다. 마치 행인처럼 스쳐 지나가다가도 어느 순간 사람들의 삶과 영혼을 울려 버린다. 이때 예술은 이미 예술이 아니라 인생의 동반자가 된다.

디자인이 문화·예술적으로 작용하고 있고 또한 사회가 디자인에 그런 역할을 요구한다는 것은, 단지 디자인이 다른 예술 분야와 영향을 주고받는다는 사실만을 의미하지 않는다. 디자인은 결코 예술이 될 수 없다는 입장이라 해도, 디자인이 감동을 줄 수 있다는 사실을 부정하지는 않을 것이다. 그렇다. 좋은 디자인은 사람을 감동시킨다. 기업이나 대중이 디자인의 문화적 역할에 주목하는 이유, 혹은 주목해야 하는 이유는 궁극적으로 디자인이 사람들에게 가져다주는 감동 때문이라고 할 수 있다.

그런데 좋은 예술은 특정인만을 감동시키지 않는다. 다수의 사람들에게 감동을 주어 하나가 되게 한다. 인간의 본질을 건드리므로 가능한 일이다. 디자인이 감동적인 예술이 된다는 것은 그러한 의미에서이다. 기업 입장

로스코 예배당

빨대로 디자인한 요시오카 도쿠진의 토네이도

에서 말하자면 세분화된 특정 타깃만이 아니라 모든 소비자를 아우른다.
그래서 감동은 앞으로 디자인에서 매우 중요하게 다루어야 할 가치라 할
수 있다.

| 감동의 지속성

예술적 감동은 또한 쉬이 식지 않는다는 특징이 있다. 화무십일홍花無十日紅
이라는 말이 있듯이, 화려하기만 한 것은 금방 질린다. 감각기관만 자극하
는 디자인은 세월에 금방 변질되고 쉽게 촌스러워진다. 하지만 깊은 감동
을 주는 디자인은 마치 친한 친구처럼 꾸준하게 사람의 마음을 감싼다.
이는 우리의 생각과는 조금 다를 수 있다. 항상 세련된 모습으로 빠르게 변
해야만 할 것 같은 디자인이 세월에 관계없이 지속적인 감동을 줄 수 있다
니 믿기 어려울지 모른다.
그러나 요시오카 도쿠진의 토네이도Tornado를 보면 별것 아닌 재료만으로
큰 감동을 줄 수 있으며, 시간이 지나도 전혀 촌스럽지 않은 디자인이 얼마
든지 가능하다는 것을 이해하게 된다.
환상적인 이미지의 이 공간은 멀리서 보면 첨단 재료나 기술이 사용된 것
같다. 그러나 사실 공간을 채우는 것은 놀랍게도 우리가 흔히 보는 빨대뿐
이다. 그럼에도 불구하고 우리는 망망대해에서나 느낄 법한 무한함과 절
대적 숭고함에 직면하게 된다. 이 광경은 그러한 감정을 기호화symbolization
하지 않고 그대로 눈앞에 가져다준다.
설치미술이라고 해도 손색이 없겠지만, 디자이너의 작품답게 난해한 예술
로 방치하지 않고 메시지를 아주 쉽게 표현하고 있다. 작품성 면에서도 뛰

어나다고 할 수 있는 것은 바로 그 때문이다. 머리가 아니라 마음으로 들어
오는 디자인, 첨단 기술이 아니라 파워풀한 정신으로 가득한 디자인은 언
제 봐도 식상하지 않고 매력을 발산한다.

예술이 예술인 것은, 많은 사람들에게 감동을 불러일으키며 또 그 감동이
세월을 초월하기 때문이다. 디자인은 예술의 이러한 특징인 보편성과 지
속성으로 무장할 필요가 있다.
그동안 디자인은 세분화된 사람들과만 관계하고, 단발적인 시장을 과도하
게 운명으로 받아들였던 것 같다. 하지만 오래전부터 디자인 내에서도 디자
인의 그러한 운명을 세속적으로 여겨 보편적이고 영원한 생명력을 얻고자
한 시도들이 있었고, 의미 있는 결과도 성취해 왔다. 이제 그와 같은 성취를
새롭게 되새기며 디자인 안에 예술적 가치를 깊숙이 심어야 할 것이다.
단, 사람들은 아무것에나 감동하지 않는다. 그럴 만한 가치에 대해서만 감
동한다. 예술에서 받는 감동은 특히 더 그렇다고 할 수 있다. 예술적 감동
은 정신적 만족에서 오며, 그 만족도가 클수록 감동의 강도도 커진다.

그런데 이를 디자인이라는 범주 내에서 다루는 데는 한계가 있다. 디자인
의 정신적 만족에는 인문학적 가치들이 적극적으로 개입하기 때문이다.
특히 인문학의 바탕이라고 할 수 있는 철학은 대단히 큰 영향을 미쳐 왔다.
감동의 출처는 철학인 셈이다. 따라서 디자인과 인문학의 관계에서 예술
다음으로 살펴봐야 할 분야는 철학이다.

철학과
디자인

디자이너와 철학자는 각기 다른 선로를 달리는 기차처럼 서로 만날 일이 없어 보인다. 디자이너라면 세속적 상업 공간에만 서식한다고 분류되는 것이 일반적이니, 그들이 언제 혹은 무엇으로써 철학자처럼 고매한 정신세계를 거닐 수 있을지 상상하기도 어렵다. 수많은 마케팅 용어와 기술 용어, 재료 사이를 철학적 용어가 비집고 들어간다는 것은 어색하기도 하거니와 그럴 만한 틈새도 찾기 어렵다. 자의이든 타의이든, 그렇게 디자이너는 철학과 같은 정신세계를 강 건너 불 보듯 구경할 수밖에 없었다.

그럼에도 불구하고 세속적 디자인과 철학의 간극을 메우는 뛰어난 디자인들이 출현해 선입견을 깨곤 한다. 그러한 디자인을 통해 디자이너는 단지 기업의 하수인이 아닌 사상과 예술의 정원을 거니는 한 마리 백조가 된다.

두 가지 측면

철학은 시대의 사고방식을 정리하고 새로운 사고방식을 제안한다. 그 과정에서 철학은 시대를 움직이는 생각을 마련하고 또 그 생각은 다른 학문

들은 물론 세상 사람들의 사고방식에 영향을 미친다. 그래서 철학은 '학문
의 학문'으로 불린다.

학문으로서의 철학이 디자인에 직접적인 영향을 미치는 경우는 많지 않
다. 때문에 이를 구체적으로 밝히는 것은 쉽지 않다. 하지만 그렇다고 해서
영향이 없었다고는 할 수 없다. 디자인은 분명 철학이 마련한 사고방식이
나 세계관에 입각하여 그 흐름을 바꾸어 왔다.

철학이 디자인에 작용하는 경우는 크게 두 가지이다. 학문으로서의 철학
이 디자인에 비교적 직접적으로 영향을 준 경우, 그리고 디자인에 내포된
가치가 철학적인 수준에 이른 경우이다. 전자는 주로 역사적 차원에서 흔
적을 더듬을 수 있고, 후자는 디자인 작품을 통해 살펴볼 수 있을 것이다.

철 학 이 만 든 디 자 인

| 논리실증주의와 바우하우스의 디자인

최초의 디자인 학교인 바우하우스가 역사에 길이 남은 것은 기능성을 추
구하는 현대 디자인의 면모가 그곳에서 비로소 완성되었기 때문이다. 그
전에 디자인은 디자인이라기보다 응용미술의 형태로 이루어지던 과도기
적 활동이었다. 필요한 물건이나 이미지를 조형적으로 좀 더 보기 좋게 조
정하는 수준이었다.

그러다가 기능성이라는 명확한 목적을 전제로 하며, 필요한 것을 산업 생
산 체제 속에서 합리적으로 만드는 전문 활동으로서의 디자인이 정초定礎

바우하우스의 교정 전경과 당시 만들어진 티 세트 디자인

218 된 것이 바우하우스에서였다. 이때부터 디자인은 주관적 예술성보다는 객관적 과학성, 개인의 창조성보다는 사회적 실용성을 추구하게 된다. 그러면서 과거의 응용미술 같은 활동과는 완전히 결별하고 본격적인 디자인 시대를 열었다. 그 결과가 바로 바우하우스의 교내 건물과 각종 생산품이다. 모두 장식이 없는 미니멀한 형태를 추구했고, 재료와 생산의 합리성을 최우선으로 했다. 전에는 전혀 볼 수 없던 새로운 경향이었다.

디자인 역사에서는 바우하우스의 이런 경향을 '20세기 초반 기하학적 조형 논리의 산물'이라고 말해 왔다. 그러나 기능성이라는 형이상학적 목적을 추구한 것을 단지 조형적 경향으로 설명할 수는 없다. 게다가 파울 클레Paul Klee나 바실리 칸딘스키, 피트 몬드리안Piet Mondrian과 같은 화가들에 의해 생겨난 기하학적 조형 논리는 예술적 목적을 향한 것이었지, 기능성이라는 현실적 목적을 향한 것이 아니었다. 그러니까 바우하우스가 추구한 기능주의라는 이념 및 물질을 중심으로 세계를 인식한 방식 등은 조형 예술 분야보다는 다른 흐름에 영향을 받았다고 봐야 한다.

가장 설득력 있는 것은 당시 독일의 지성을 이끌었던 논리실증주의의 영향이다. 논리실증주의는 바우하우스가 문을 연 때와 거의 비슷한 1920년대에 오스트리아의 빈에서 등장한 실증주의 철학으로, 모든 형이상학은 무가치하며 과학적 지식만이 중요하다는 입장이다. 그 핵심은 일체의 감수성이 개입되지 않은 '이성理性'과 '물질'이며, 이성은 곧 인간이고 물질은 자연이었다.

이 같은 논리실증주의는 그리스 철학에서 중세 철학을 거쳐 근대 철학까

지 이어지는 관념적 성향들을 모두 부정하고, 오로지 물질과 그것을 기계론적으로 다루는 이성, 즉 과학이 취급할 수 있는 사실들만을 철학의 대상으로 했다. 이러한 논리실증주의의 목표는 과학적 논리를 통해 우주의 모든 진실들을 통합하는 것이었다.

이는 일체의 개인적 감수성을 부정하고 재료의 합리성과 생산의 경제성만을 추구한 바우하우스의 디자인관과 매우 흡사하다. 실제로 바우하우스에서는 논리실증주의 철학자들의 특강도 많이 열렸다고 한다. 잘 알려져 있지는 않지만 바우하우스의 혁신적 디자인관은 미술 분야의 영향을 받았거나 디자인 자체의 논리에서 나온 것이 아니라, 동시대에 활약한 논리실증주의의 영향인 것이다.

| 존 듀이의 실용주의와 미국의 실용주의 디자인

19세기 후반에 미국의 유명 철학자 존 듀이John Dewey는 실용주의Pragmatism를 창시했다. 그의 철학을 한마디로 요약하자면, '탐구'를 진리의 자리에 놓은 것이라고 할 수 있다. 여기서 탐구란 관찰자가 어떠한 대상들을 살펴보면서 그것들을 유기적으로 연속시키는 행위이다. 즉, 자신이 관찰한 세계를 자기 식으로 통합하는 행위를 말하며 듀이의 실용주의에서는 그것이 진리의 자리에 선다.

이때 관찰된 대상들로 이루어진 세계가 진리인지 아닌지는 별로 중요하지 않다. 여기서 주인공은 진리가 아니라 '세계를 조율하는 관찰자'이며, 세계가 조율되는 원리는 세계가 관찰자에게 가져다주는 효용이다. 그래서 듀이의 철학은 '힘의 철학power philosophy'이라고 불리기도 한다. 그의 관점은

미국의 실용주의적 디자인 제품들

220

물질적으로 풍요로워지고 세계 최강대국에 올라서던 당시 미국의 시각과
그대로 일치한다. 듀이의 이러한 철학에서 도구주의Instrumentalism가 탄생하
기도 했다.

미국에 실용주의 디자인이 등장하게 된 것은 결국 듀이와 같은 철학자가
실용주의라는 고속도로를 닦아 놓아서라고 할 수 있다. 표면적으로 실용
주의 디자인은 형이상학으로부터 일체의 영향을 받지 않고 실용성만을 고
려한 과학적 태도에서 나온 것처럼 보이지만, 사실 이는 실용성을 거리낌
없이 추구할 수 있는 철학적 개념이 구비되어 있었기에 가능했던 것이다.
그래서 제2차 세계대전 후부터 미국은 실용주의 디자인을 적극적으로 지
향했고, 막강한 국력을 바탕으로 실용주의를 세계에 전파했다.

| 자크 데리다의 해체주의와 해체주의 건축

해체주의Deconstruction는 프랑스의 철학자 자크 데리다가 주장한 개념이다.
그는 2천 년 넘게 내려온 서양의 로고스logos, 즉 이성을 중심으로 한 사유
방식을 근본적으로 비판하며 그것을 해체함으로써 대안을 찾으려 했다.
디자인에서 모더니즘의 한계가 명백해지고, 포스트모더니즘 역시 흡족한
대안을 내놓지 못하고 상업주의와 쉽게 결탁하던 때에 모든 것을 부숴 버
리고자 한 데리다의 철학은 많은 건축가들에게 커다란 영향을 주었다.
이에 1988년 뉴욕의 현대미술관MoMA에서는 건축가 필립 존슨Philip Johnson
과 마크 위글리Mark Wigley의 주도로 '해체주의 건축Deconstructivist Architecture'
전이 열린다. 이 전시에는 쿱 힘멜블라우, 프랭크 게리, 자하 하디드, 피
터 아이젠만Peter Eisenman, 렘 쿨하스Rem Koolhaas, 다니엘 리베스킨트Daniel

해체주의 건축가들의 건축(좌측 상단부터 시계 방향으로): 베르나르 추미Bernard Tschumi의 라 빌
레트 공원Parc de la Villette, 다니엘 리베스킨트의 베를린 유대인 박물관Jüdisches Museum Berlin, 자하
하디드의 MAXXI 21세기 현대 미술관, 쿱 힘멜블라우의 BMW 벨트

해체주의 건축의 영향을 받은 여러 분야의 디자인(좌측 상단부터 시계 방향으로): 비비안 웨스트우드의 패션 디자인, 네빌 브로디Neville Brody의 전화 카드 디자인, 토드 분체Tord Boontje의 포레스트 샹들리에Forest Chandelier

224 Libeskind, 베르나르 추미 등 세계적인 건축가들이 참여했으며, 이들의 작품 경향은 '해체주의 건축'이라 이름 붙여진다. 이 전시 이후 해체주의는 건축 계뿐 아니라 디자인 각 분야에 퍼져 나갔다.

해체주의 건축을 살펴보면, 기존의 건축물을 완전히 파괴하고 재구성한 듯한 형태가 많으며 양식 면에서 일정한 스타일이 있는 것은 아니었다. 그러니까 해체주의 건축은 건축 자체에 대한 반성에서 나왔다기보다는 그저 통일성 없는 혼란스러움을 한데 묶어 붙인 이름이다. 실제로 아이젠만과 추미가 해체주의 철학에 관심이 많았다고 한다. 시각적 자극이 큰 이 건축 스타일은 건축계 전반을 순식간에 장악했고, 산업 디자인 및 패션 디자인 분야 등으로 뻗어 나갔다. 그 결과 1990년대에는 해체주의적 경향이 디자인계에서 대세를 이루었으며, 동시에 기존 서양 문화 자체에 대한 비판과 반성이 봇물 터지듯 쏟아져 나왔다.
이처럼 디자인의 흐름을 보면 드물지만 철학의 영향을 발견하게 된다. 디자인의 인문학적 가치에 대한 관심이 많아질수록 이런 현상은 더 뚜렷해질 것이다.

철학적 디자인
철학을 직접 인용하지 않더라도 철학적 경지에 오른 디자인은 많다. 그야말로 형태와 색으로 쓴 철학서라고 할 만하다. 그것을 만든 디자이너가 디자인이 아닌 철학을 전공했다면 새로운 철학 사상을 제시했을지도 모른다.

디자이너 론 아라드의 의자 톰 백Tom Vac을 보면, 디자인에서의 창의력은 막연한 감각이 아니라 정교한 철학에서 나온다는 것을 알 수 있다. 의자의 구조는 매우 간단하다. 타원형 두 개가 결합된 형태로 그냥 보면 현대 조각품 같다. 추상적이면서도 조형적인 매력이 함께 존재한다. 두 원이 갖는 운동감과 곡면의 미끌미끌한 느낌이 부드럽고 우아해서 예술품이라고 해도 손색없을 듯하다. 하지만 아라드는 한 발 더 나아갔다. 이런 추상적 형태에 의자라는 구체적인 기능을 덧씌운 것이다.

일반적으로 의자는 자신이 의자라는 사실을 입증하기 위해서 네 개 이하의 다리와 등받이 같은 것을 필요로 한다. 하지만 이 의자는 자질구레한 요소 없이도 그 역할을 충실히 수행한다. 물론 두툼한 쿠션이 온몸을 감싸는 소파가 더 편안할지 모른다. 그렇지만 전혀 의자 같지 않은 이 의자가 베푸는 편안함은 웬만한 의자를 넘어선다. 실제로 여기에 앉아 보면 보기보다 월등하게 편안하다. 아라드는 단지 사람들의 시선을 끌기 위해 희한한 형태로 디자인을 한 것이 아니라 사용성도 꼼꼼히 챙겼다.

이런 디자인 앞에서 디자인과 순수미술을 구분하려는 시도는 무의미하다. 하나의 형태라는 것이 실용적이면서도 얼마든지 개념적일 수 있다는 사실을 보여 주기 때문이다.

그런데 이 의자에는 중요한 비밀이 하나 숨어 있다. 바로 고리 형태 덕분에 의자의 묵직한 중량감이 전혀 느껴지지 않는다는 것이다. 실제 크기를 보면 이 의자는 결코 작지 않다. 그럼에도 불구하고 답답해 보이거나 무거워 보이지 않는다. 이것은 사실 대단한 일이다. 크기에 따르는 무게감을 거스

︿ 론 아라드가 디자인한 의자 톰 백
﹀ 무지의 벽걸이형 CD 플레이어

르고 있기 때문이다.

의자는 크기가 조금만 커도 실내 공간을 매우 부담스럽게 한다. 하지만 아라드는 물체의 속을 비움으로써, 자칫 거대할 수 있었던 형태를 시각적으로 가볍게 하여 존재감이 잘 느껴지지 않게 했다.

형태에 대한 철학적 견해, 즉 '비움으로써 채운다'는 고차원의 정신이 없었다면 상상도 하기 어려웠을 디자인이다. 이처럼 철학적 견해는 조형적 감각을 증폭시킨다. 언제나 육중한 무게감을 지향해 왔던 서양 조형의 역사를 생각하면, 오늘날 디자이너의 의식이 여기에까지 와 있다는 사실에 다시 한 번 놀라게 된다.

| 무(無)의 철학

자기 브랜드를 큰 소리로 세상에 알려도 모자랄 때, 일본의 생활용품 및 잡화 브랜드 무지MUJI는 과감하게 상품에서 브랜드를 지웠다.

'기업의 목적은 이윤'이라는 관점으로서는 전혀 이해할 수 없는 접근이다. 하지만 무지는 이렇게 함으로써 다른 누구도 흉내 낼 수 없는 자신만의 브랜드를 만들었다. 브랜드 이미지가 없는 것이 바로 브랜드이니 무지는 복제가 불가능한 브랜드가 되었으며, 이는 사람들에게 오히려 대단한 인상을 남겨 그 인지도가 세계적으로 높아졌다. 그렇게 인지도를 쌓은 무지는, 강렬한 브랜드 이미지를 내세우는 대신에 브랜드의 개념에 걸맞는 구체적인 디자인으로 대중을 매료시킨다. 아무것도 없는 바로 그 깨끗함으로 강하게 인식되어, 복잡함과 자극에 지쳐 있는 도시인들에게 일정 정도의 정신적인 치유를 제공하고 있다.

브랜드 이미지가 없는 무지의 상품들

그런데 단순히 아무것도 없다는 사실만으로는 사람들에게 큰 인상을 남기지 못했을 것이다. 무지는 제품의 내면에 미적 가치를 담기 위해 많은 노력을 기울여 왔고, 여백의 깊은 맛이 우러나게 하는 단계에 이르렀다. 특히 앞서 66쪽에서도 보았던 후카사와 나오토의 벽걸이형 CD 플레이어는 무지뿐 아니라 현대 디자인의 나아갈 길에 대해 생각하게 한다. 무지의 제품이라는 사실을 한눈에 알 정도로 아무런 요소도 없는 디자인이어서 시각적으로는 정말로 볼 것이 없고, 일반 CD 플레이어와 달리 벽에 걸어서 사용하는 방식은 매우 불편할 수도 있다. 게다가 요즘 CD 플레이어를 사용하는 사람이 과연 얼마나 될까.

그럼에도 불구하고 이 제품이 무지의 대표적인 디자인으로 자리 잡고 있는 것은 그 안에 담긴 내용 때문이다. 온갖 오디오 기기들이 편리함의 극으로 치닫는 상황에 이런 CD 플레이어를 과감히 제시한 점은 무언가 아날로그적인 향수를 자극한다. 눈을 자극하지 않는 백색 사각형의 여백 위로 강한 인상을 드리우는 것은 바로 이런 향수이다. 결정적인 대목은 이 장치를 작동하는 방식이다. 벽에 걸린 몸체 아래로 전선이 길게 늘어뜨려져 있는데, 스위치가 따로 없고 이 전선을 당길 때마다 켜졌다 꺼졌다 한다.

이는 환풍기를 사용할 때와 같은 방식이다. 모양도 닮았다. 사각형 몸체 안에 팬이 돌아가는 구조이다. 결국 이 디자인은 환풍기를 구조적으로 모방하면서 추억을 초대하고 있다. 딱딱하고 무표정한 전자 제품 위로 옛것에 대한 기억을 불러일으켜 따뜻한 피가 돌게 한다. 디자이너는 의도적으로 모든 시각적 요소를 배제한 것이 틀림없다. 상품을 보는 사람의 추억이 그려질 수 있는 도화지로 만든 것이다.

될 수 있는 대로 간결하게 쓴 글을 통해 강렬한 이미지를 전달하는 것이
시詩와 흡사하다. 형상에 이처럼 시적으로 접근한 덕분에 이 CD 플레이어
는 눈을 자극하는 요소가 전혀 없으면서도 매우 강한 존재감을 갖는다.

이 정도면 노자의 무위 사상 또는 동양화 속 여백의 미를 표현한 철학서라
고 해도 충분하다. '상품'이라는 그 꼼짝할 수 없는 틈바구니에서, 또 생산
과 소비의 냉혹한 관계 속에서 이처럼 여유 있게 자신의 철학을 피력한다
는 것은 실로 대단한 '깡'이라고 하지 않을 수 없다. 그런데 중요한 사실은,
디자인의 그런 시도들을 대중은 의미 있게 알아본다는 것이다. 그렇다면
철학이야말로 가장 강력한 판매 수단이 아닐까? 얄팍한 광고야 말초적인
자극만 할 뿐이지만 철학은 사람들의 의식을 감싸기 때문이다.

정리하자면, 디자인은 직접적으로든 간접적으로든 철학에서 큰 동력을 얻
는다. 물론 디자인 자체에서도 철학적으로 승화된 디자인들은 존재해 왔
으며 이는 디자인이라는 지극히 건조한 물질세계를 풍요롭게 살아 숨 쉬
는 시적 세계로 탈바꿈시키기도 한다.

그런 점에서 볼 때 디자인은 인문학이라는 자양분이 표출된 꽃이기도 하
면서, 그 스스로가 인문학이다. 따라서 디자인을 두고 '인문학의 꽃'이라고
하는 것은 참으로 적절한 표현 같다.

물 리 학 적 우 주 관 과 현 대 디 자 인

인공위성으로 지구를 내려다보면, 평소 세상을 다 지배하던 것처럼 보이는 인간도 지구의 표면에 붙어서 그에 따라 살아가는 생명체에 불과하다. 사람들이 살아가는 데에는 지표면의 양상이 절대적인 영향을 미친다. 말하자면 인간은 자신이 있는 곳의 모습과 상태에 따라 살 수밖에 없다. 문화인류학에서는 어떠한 문화가 만들어지는 결정적인 요인으로 이러한 환경을 꼽기도 한다.

여기서 중요한 것은 지표면의 양상과 인간의 삶 사이에서 형성되는 '우주관'이다. 특정한 곳에서 살아야 하는 이상 우리는 자신이 살고 있는 우주와 자연이 어떠한지를 충분히 이해해야 할 것이다. 그러한 이해의 틀을 우주관, 혹은 자연관이라고 한다. 천동설이나 지동설, 음양오행설 등은 모두 우주관의 한 종류이다. 인간은 자신이 살고 있는 곳을 오랫동안 면밀히 관찰하여 특정한 우주관을 만들고 그에 의거해 살아간다. 지금 우리가 진리라고 믿고 있는 과학도 이렇게 보면 하나의 우주관에 불과하다.

그런데 이런 우주관은 인문학 또는 디자인에 매우 중층적인 영향을 미친

다. 우주관이 디자인에 무슨 영향을 줄까 싶겠지만, 사실은 철학보다도 더 깊은 영향을 미친다. 특히 18세기부터 20세기를 거치며 완성된 서양의 물리학적 우주관은 현대 디자인의 모습을 구축하는 데 결정적으로 작용했다. 바우하우스에서 본격적으로 시작된 현대 디자인은 순전히 디자인 내부의 진화 과정을 통해 만들어진 것처럼 보일지 모른다. 하지만 시야를 넓혀 보면 현대 디자인의 특징인 기능주의, 실용성, 기계 미학 등이 사실은 서양의 물리학적 우주관에 대한 번역에 다름없다는 것을 알 수 있다.

수많은 부품들이 일사불란하게 어울려서 특정 기능을 수행하는 기능주의 디자인의 모습은 뉴턴이 이미 입증했던 물리학적 우주의 모습과 똑같다. 뉴턴에서 시작된 서양의 우주에 대한 관점은 기본적으로 '입자'와 '운동'이었다. 즉 세상을 분해될 수 없는 기본 단위인 입자와 그것들의 운동으로 보았던 것이다. 여기서 입자들이 서로 결합된 구조나 그 운동은 모두 기하학적·수학적 원리에 의한다. 그래서 현대 물리학자들에게는 우주를 설명하는 데 칠판과 분필만 있으면 충분했다. 세상을 전부 수학적 도식으로 환원해 말할 수 있었기 때문이다.

그렇게 입자들이 수학적으로 모여서 수학적으로 움직이는 방식은 각종 부품들이 결합되어 정확한 기능을 수행하는 기계와 동일하다. 뉴턴이 본 우주는 바로 기계였다. 그래서 뉴턴 이후의 이러한 물리학적 관점을 '기계론적 우주관'으로 부르기도 한다. 20세기 이후로 자리 잡은 현대 기능주의 디자인은 표면적으로는 독자적인 기술 발달의 산물이지만, 사실 뉴턴의 물리학적 세계를 그대로 옮겨 온 것에 지나지 않는다. 그런 점에서 수만 개

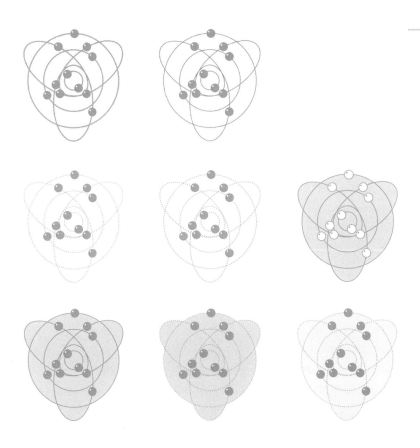

의 부품들로 이루어져 기계적이고 엄밀하게 움직이는 자동차야말로 뉴턴
이 바라본 자연이나 우주를 그대로 압축한 것이라 할 수 있다.

그렇다면 전제된 우주관이 달라질 경우에는 전혀 다른 유형의 디자인이
만들어질 수 있다. 마침 21세기로 넘어오면서부터는 기존의 기계론적 우
주관이 깨지고 새로운 우주관이 자리 잡으려 하고 있으며, 디자인도 그에
따라 큰 변화를 보이고 있다.

불 규 칙 성 의 등 장

| 형태의 파격

2003년에 건축가 자하 하디드는 독특한 티포트와 찻잔 디자인을 내놓았
다. 이는 건축가들이 디자인하는 티포트와 찻잔을 선보여 온 알레시의 실
험적 프로젝트인 티 & 커피 피아자Tea & Coffee Piazza 중 하나인데, 그냥 봐
서는 대체 무엇에 쓰는 물건인지 알 수가 없다. 용도를 알고 봐도 여전히
받아들이기 어렵다.

규칙을 알 수 없고 복잡한 이 형태는 앞에서도 보았던 하디드의 건축을 참
고하면 조금 이해가 된다. 하디드는 건축물도 파격적이고 혼란스럽게 디
자인해 왔기 때문이다. 고정관념을 대단히 공격적으로 격파하면서 자신만
의 독특한 디자인을 세상에 집어넣어 왔는데, 마치 제2차 세계대전 때 독
일의 탱크 부대가 전선으로 들어서는 듯 도발적이다. 우리의 눈과 머리가
거부할 겨를도 주지 않고 빠른 속도로 진격해 온다.

자하 하디드가 디자인한 티포트와 찻잔

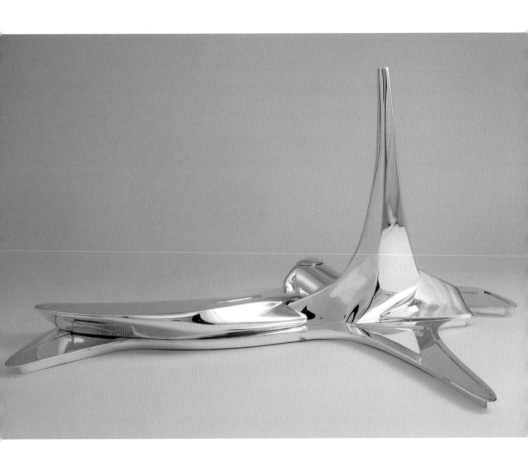

그러한 스타일의 건축은 뉴턴의 지배력이 여전하던 20세기에는 소위 명함도 내밀 수 없었다. 당시에는 엄격한 수학적 질서를 바탕으로 정확한 기능을 말하지 못하는 디자인은 디자인 축에 끼지 못했기 때문이다.

하지만 21세기에 들어서자 하디드와 같은 디자이너들은 기다렸다는 듯이 규칙성을 깨뜨리며 어떠한 기능성도 약속하지 않는 디자인으로 세계를 강타했다. 속수무책이었다. 파격적인 형태로 일단 시선을 가득 잡아 놓고는 '이것은 조명이다', '저것은 티 세트이다' 하는 식으로 통보만 한다. 미학적 파시즘fascism이라고 해도 뭐라 하지 못할 것이다.

그럼에도 불구하고 디자인의 이런 습격에 전혀 반발할 수 없는 것은 변화한 우주관이 그 배경에 탄탄하게 자리 잡고 있어서이다. 사실 이런 현상은 20세기 말 해체주의 건축에서 어느 정도는 예견되어 있었다. 프랭크 게리가 설계한 비트라 디자인 뮤지엄을 예로 들 수 있다. 38쪽에서도 보았던 이 건축물의 묘미는 건축사에서 굳건했던 박스형 건물 구조를 완전히 해체해 버렸다는 데에 있다. 그 전까지 건물은 아무리 실험적이라고 해도 수직으로 반듯하게 올라간 벽과 수평으로 덮은 지붕으로 이루어졌다. 하지만 이 건물에서는 계단이 외벽을 타고 휘어져 올라가고, 다락방이 건물 바깥에 붙어 있으며, 창문이 돌출되어 있다. 또 벽은 초현실주의 화가 살바도르 달리의 그림처럼 휘어져 있다. 프랭크 게리는 이 건물에서 건축물이 가져야 할 벽과 지붕, 그 외의 모든 기본적인 것들을 해체하면서 완벽히 새로운 스타일의 건축을 제시한 것이다. 이는 해체주의 건축의 특징이기도 하지만, 비트라 디자인 뮤지엄은 단순한 해체에 그치지 않고 21세기에 등장

할 독특한 디자인을 예감할 수 있는 실마리를 보여 주었다.

그것은 바로 건축을 기계가 아니라 생명체, 즉 삶을 잉태하는 유기적 산물로 이해하려는 태도이다. 이는 마치 지구를 하나의 유기체라고 보는 가이아Gaia 이론을 연상케 한다. 게리는 이 건축물을 통해 무표정한 시멘트덩어리가 아니라 하나의 생명체를 만들고자 했다. 기존의 건축가들이 그저 형태가 특이한 건물을 디자인하려고 했던 것과는 근본적으로 다른 접근이었다. 그리고 그의 이런 방식은 이후 구겐하임 빌바오 미술관에서 꽃을 피우기도 했다.

| 불규칙, 그리고 불규칙의 규칙성

2012년 런던 올림픽에서 본격적으로 쏟아져 나온 디자인들도 다른 분야의 움직임들처럼 매우 파격적이었다. 특히 숫자 '2012'를 형상화한 로고는 서양의 전통적인 타이포그래피에서는 볼 수 없던 스타일이다. 스파이더맨의 거미줄이 얽혀 있는 듯한 시상대의 그래픽 디자인도 인상적이었다. 모든 것이 불규칙해서 정신없게 느껴지지만, 공통점이 있다. 과거의 디자인들처럼 수직선과 수평선이 직각으로 교차하는 기하학적 규칙을 전혀 취하지 않고 있다는 점이다. 그래서 역대 올림픽들의 그래픽 이미지들과는 확연히 차별화되어 시선을 끄는 힘이 강했다. 그동안 보아 온 가독성 중심의 디자인과도 근본적으로 너무나 다른 디자인이다.

이처럼 불규칙한 조형 질서를 추구하는 그래픽 디자인의 경향은 영국을 중심으로 시작되었다고 할 수 있는데, 포스트모더니즘이나 펑크 문화로부터 그 기원을 찾을 수 있다. 기존의 모더니즘적 그래픽 디자인을 비판하는

2012년 런던 올림픽의 로고와 각종 그래픽 디자인

유기적인 조형 질서를 추구한 영국 올림픽 대표 팀의 2012년 유니폼

움직임으로부터 시작된 셈인데, 이는 해체주의 건축과도 비슷하다. 일단은 전투적이고 비판적이었다. 그런데 최근 들어서는 반발이 중심이 아니라 런던 올림픽의 그래픽 디자인처럼 유기적인 세계관을 배경에 놓고 분명한 가치를 지향하는 구축적constructive인 경향이 나타나고 있다. 말하자면 이제는 그저 불규칙하기만 한 것이 아니라 일정한 논리를 지향하는 하나의 양식이 되고 있다.

여기서 주목할 점은, 이처럼 '불규칙한 질서'를 추구하는 경향이 기존에 존재하던 서양의 모든 조형 원리와는 완전히 다른 종류의 것이라는 사실이다. 조각이든 건축이든, 수학적 질서를 추구해 온 그리스 시대의 조형 방식은 2천여 년이 넘도록 서양 조형예술의 뼈대를 이루고 있었다. 특히 20세기에 들어서는 피타고라스식의 엄격한 수학적 태도가 거의 모든 디자인의 조형 원리를 장악했다. 그러던 것이 21세기 초부터 영국을 비롯한 서구의 디자이너들을 중심으로 반대 경향이 등장하기 시작했다. 국기를 분해한 후 불규칙하게 재조합한 것 같은 영국의 2012년 올림픽 대표 팀 유니폼도 결국 건축이나 그래픽 디자인에서 생겨난 경향의 연장선상에 있다. 비비안 웨스트우드나 알렉산더 맥퀸Alexander Mcqueen 같은 유명 패션 디자이너들에 의해서도 이미 시도되었던 경향이다. 새로운 우주관이 점차 튼튼하게 자리 잡음에 따라, 디자인에서의 우주관 역시 보다 세련되고 정리된 형태로 표현되고 있다.

눈에 잘 보이지는 않지만, 이처럼 디자이너의 개성과 우주관의 변화는 분명 서로 만나고 있다. 아직은 탄탄한 원리를 장착하지 못했으나 그리 멀지

않은 시기에 충분히 합당한 논리를 갖추게 될 것이다. 언제나 그렇듯 현상이 먼저 나타나고, 이론은 그 뒤를 따라 나타나기 때문이다. 향후 세계 디자인의 흐름은 유기적 우주관의 발달에 힘입어 더욱 튼튼하고 세련된 모습으로 탈바꿈할 것이다.

유기적 우주관의 등장

| 한계에 직면하다

1968년 프랑스에서는 미셸 푸코Michel Foucault를 선두로 많은 혁신적인 지식인들이 정부 및 사회의 모순에 저항하며 68혁명을 이끌었다. 프랑스뿐만 아니라 서양 사회의 흐름 전체가 스스로의 근본적인 문제를 타파하고자 했다. 이런 분위기를 타고 후기구조주의와 해체주의 등이 등장했으며, 새로운 우주관을 지향하는 운동이 서구 전반에 나타났다.

여러 인문학자들은 서양의 우주관에 문제의식을 갖고 반성하게 되었다. 플라톤 이래로 내려오던 이분법적 사고와 수학적 사고, 인간 중심의 사고방식 등 현대의 문명을 만든 모든 것들이 이제는 오히려 현대 문명을 위기에 빠뜨린 주범이라고 생각하게 된 것이다.

서양의 현대 문명, 즉 기계문명은 사실 플라톤의 이분법적 세계관으로부터 만들어졌다고 해도 과언이 아니다. 현대 문명을 만든 것은 근본적으로 수학적 사고였으며, 이는 플라톤의 이데아에서 배양된 것이기 때문이다. 중세를 넘어 과학과 함께 근대사회가 도래했을 때 서양 사람들은 그것을

유토피아라 믿고 열광했다. 당시에 등장했던 기계들은 유토피아를 가능하게 해 주는 중요한 도구이자 환경이었다. 디자인에서 기능주의나 기계 미학은 바로 이런 의식을 바탕으로 무소불위의 사회적 힘을 얻었던 것이다. 그러나 유토피아를 약속했던 기계들은 두 번의 세계대전에서 효과적인 살상 무기로 변했다. 그때부터 사람들은 플라톤의 사상부터 재검토하기 시작했고, 현대 문명을 이루어 온 우주관도 자연히 도마에 올랐다.

| 입자와 기계론으로 설명 불가능한 세계

서양의 물리학적 우주관에서 핵심은 이미 언급한 바 있듯 '입자'였다. 플라톤에서 뉴턴에 이르기까지 서양의 우주관은 이 입자라는 개념 위에 있었다. 입자는 서양의 인문학에서 '개인'으로 번역되기도 했고 '우주의 기본 단위'가 되기도 했으며, 기계에서는 곧 '부품'이었다. 부품이 물렁물렁하다거나 깨질 수 있다면 기계는 만들어질 수도, 작동할 수도 없다. 기계는 단단한 입자들이 수학적으로 조직되어 있는 체계이며, 특정한 효용을 생산하기 위해 움직인다. 바우하우스에서 시작된 현대 디자인도 근본적으로는 이런 입자론 위에 있었다. 그러므로 서양 문명이 촉발한 문제들도 바로 이 입자에서 나타났다.

그런데 20세기 초 서양 문명이 전성기를 구가할 즈음, 아인슈타인은 상대성원리를 세상에 선보인다. "$E=MC^2$"이라는 아인슈타인의 유명한 이 공식은 입자론의 근본을 흔들어 놓기에 충분했다. 'M'은 질량, 곧 입자를 의미하며 'E'는 에너지, 즉 입자가 아닌 파장이다. 아인슈타인의 이 단순한 공

식은, 변하지 않는 질량을 가진 입자가 질량 없이 파장만으로 존재하는 에 너지로 바뀔 수 있다는 사실을 말하고 있다. 실제로 이는 제2차 세계대전 말 히로시마에 떨어진 원자폭탄으로 입증되었다.

이로써 입자는 더 이상 쪼갤 수 없고, 그래서 절대 변하지 않는다는 믿음이 순식간에 위기에 내몰렸다. 입자가 언제든지 파장으로 변할 수 있다면 우 주는 더 이상 기계적으로 결합될 수도, 수학적으로 움직일 수도 없다. 그러 면 근대와 현대를 이루었던 과학 문명뿐 아니라 데모크리토스 이후로 입 자설에 기대어 발전해 온 서양의 우주관, 다시 말해 오로지 이성의 힘에 의 지했던 그리스 시대 이후 모든 서양 문명의 근거가 흔들릴 수밖에 없다.

여기에 쐐기를 박은 것이 물리학자 하이젠베르크가 밝힌 불확정성원리였 다. 그에 따르면, 더 이상 쪼갤 수 없는 가장 최후의 입자는 쿼크인데 이 쿼 크는 파장의 상태와 입자의 상태를 매우 빠른 속도로 왔다 갔다 한다. 한마 디로 있다가 없다가 하는 것이다. 그렇다면 입자에 기초한 뉴턴의 물리학 은 쿼크가 우연히 입자 상태에 있는 경우에만 적용될 수밖에 없다. 나머지 경우는 설명할 수 없게 되어 버리는 것이다.

결국 이 우주는 기계처럼 움직이지도 않으며, 이성을 기반으로 한 과학으 로는 우주의 진리를 밝힐 수 없게 된다. 현대 과학을 통해 우리가 알 수 있 는 것은 확률적 지식뿐이라는 것이 불확정성원리의 핵심이다. 이것으로 서양의 모든 사고방식은 근거를 잃는다. 자연히 디자인에서도 기능주의나 기계 미학의 근거들은 든든한 배경을 잃게 되었다.

세상을 기계장치로 본 것은 인간의 오만이었다는 것이 두 차례의 세계대전으로 확인되었고, 그 후 환경오염이나 자연 파괴와 같은 문제들이 인류를 위협하는 수준에 이르면서 기계론적 우주관 자체에 대한 심각한 회의가 불길처럼 일어났다.

우주를 기계로 여겨 온 관점의 가장 큰 문제는 자연에 대한 이해였다. 자연을 기계로서 대하다 보니 자연은 그저 입자들이 결합된 무미건조한 물질로 인식되었고, 그런 이상 인간이 마구잡이로 사용해도 되는 재화와 같은 존재였다. 서구의 근대 문명은 이런 인식을 바탕으로 자연을 착취한 것이었다. 자연을 통해 얻는 효용이 엄청났기 때문에 아무도 이에 의문을 제기하지 않았지만, 착취의 정도가 선을 넘으면서 그 피해가 인간의 생존을 위협하는 상태로 진행되었다.

처음에 사람들은 오염이나 자원 고갈 자체에 주목했지만, 그런 것들은 부차적인 문제에 불과하며 자연을 바라보는 방식이 원인이었음을 점차 인식하게 된다. 여기에 대한 의문이 물리학에서 물꼬를 틔워 카오스Chaos 이론, 나비효과 이론 등이 탄생한다. 이 이론들을 한마디로 요약하자면, 자연은 어디로 튈지 모른다는 것이다. 인간이 아무리 이성을 발휘하더라도 수많은 변수가 작용하는 자연의 움직임을 예측할 수는 없다는 것인데, 자연은 언제나 통제 가능하며 얼마든지 예측할 수 있다는 뉴턴의 물리학적 우주관을 전면 부정하는 셈이다. 이는 영화로도 제작된 마이클 크라이튼의 소설《쥬라기 공원Jurassic Park》의 주제이기도 하다. 문화적으로 이런 관점은

마이클 그레이브스의 포스트모던 건축 디자인(좌측 상단부터 시계 방향으로): 클로스 페가세 와인
공장Clos Pegase Winery, 포틀랜드 빌딩Portland Building, 월트 디즈니 월드 돌핀 호텔Walt Disney World
Dolphin Hotel

모든 조형들을 이성에 의해 통제하려 했던 모더니즘 디자인, 기능주의 디
자인에 균열을 가했으며, 포스트모더니즘 디자인이 등장할 수 있는 계기
를 마련했다.

그러나 이성으로 통제되지 않는 자연을 그대로 둬서는 인간의 삶이 이루어질 수 없다. 반드시 또 다른 우주관이 등장해야 인간은 세상을 이해하면서 삶을 영위할 수 있는데, 여기에 실마리를 던져 준 것이 바로 가이아 이론Gaia theory이다.

가이아는 그리스 신화 속 '대지의 여신'으로, 그것에서 이름을 따온 가이아 이론에 의하면 지구는 자신의 문제를 스스로 치유하면서 가장 합당한 균형 상태를 이루는 생명체이다. 예컨대 지구가 단지 무생물의 입자덩어리였다면 바다로 흘러드는 오·폐수는 망망대해에 그대로 축적되었을 것이다. 하지만 바다는 오염이 발생하면 자체적으로 정화하는 능력을 발휘한다. 이것은 마치 우리 몸속에 병균이 침투하면 온갖 항체들을 동원하여 그것을 자체적으로 물리치는 것과 같다. 이처럼 자연을 거대한 생명체로 봐야 한다는 인식이 생물학에서부터 생겨났는데, 물리학에서도 이러한 인식으로 우주를 보기 시작하면서 가이아 이론 등이 등장했다.

20세기 후반까지 입자론에 입각했던 물리학은 이렇게 생물학에 기초한 관점의 도전을 크게 받는다. 해체주의는 그런 인식의 전환 과정에서 나타난 과도기적 문화 현상이었다. 그저 건축물의 형태를 깨부수는 수준이 아니라, 물리학적 우주관과 생물학적 우주관이 서로 부딪히고 있었던 것이다.

21세기에 들어오면서, 더 이상 '해체'라는 표현은 해체주의 건축가라 불리

생물학적 우주관을 기반으로 등장하기 시작한 유기적 디자인(좌측 상단부터 시계 방향으로): 자하 하디드의 볼텍스 샹들리에Vortexx Chandelier, 로스 러브그로브의 수전 디자인, 부룰렉Bouroullec 형제의 클라우즈Clouds

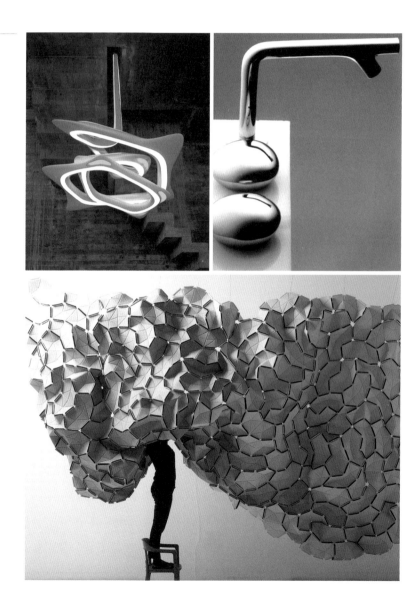

던 이들의 입에서조차 언급되지 않는다. 아울러 디자인 경향도 해체에만 초점을 맞추는 것이 아니라 유기적인 형태를 지향하는 방향으로 정리되었다. 우주를 기계가 아닌 생명체로 보기 시작했다는 의미이다. 불규칙해 보이는 것을 지향하고 구불구불하거나 유선인 형태가 많이 나타나는 양상은 찰나의 유행이 아니라 기계에서 생명으로 우주관이 전이되는 현상이라고 보는 것이 정확하다. 우주관의 변화는 우리도 모르는 사이에 디자인의 모든 것을 바꾸고 있는 셈이다.

이 제 , 자 연 으 로

| 우주관의 변화가 필요한 때

문화인류학자 전경수는 문화와 자연을 구분하는 이분법적 사고가 통합적·총체적으로 이루어지는 인간과 환경의 상호작용을 잃게 한다고 말한 바 있다. 그렇게 되면 환경을 인간에 비해 부수적인 것으로 취급하는 관념과 도덕률이 확립되고, 인간 집단을 생태계의 중심 또는 정점으로 간주하는 인간중심주의가 형성된다고 우려한다. 결국 생태계의 균형뿐 아니라 인간의 삶은 파국으로 치달을 것임을 경고했다.

앞서 살펴본 것처럼 현대사회의 여러 문제, 특히 환경이나 자원 문제는 단순히 오염 제거나 리사이클링recycling으로 해결할 수 있는 것이 아니라 근본적인 우주관의 변화에 달려 있다. 과학자들을 비롯한 많은 인문학자들은 오래전부터 이에 대해 연구해 왔고, 꽤 의미 있는 대안들을 내놓고 있다.

디자인 분야 역시 마찬가지이다. 어떤 디자인은 거꾸로 과학이나 인문학에 영감을 줄 정도의 수준을 보인다.

| 견고한 입자를 깨다

그동안 디자인은 깔끔하고 구조적이며 철저히 기능에 헌신해야 했다. 그러다 보니 주로 합리적이고 기하학적인 형태와 뛰어난 내구성, 완벽한 작동 구조 등을 갖추게 되었다. 기계론적 우주관을 그대로 반영했던 것이다. 그렇지 않은 디자인들은 본분을 벗어난 예술이라는 매우 혹독한 대접을 받곤 했다. 그런데 언제부터인가 기하학적이고 기능적인 디자인들이 무대의 뒤안길로 서서히 물러났다. 이제는 그처럼 상식적인 면만을 충족하는 디자인이 아니라 조금 더 다른 가치를 환기하는 디자인이 주목을 받는다. 우주관의 변화와 무관하다고 할 수 없는 현상이다.

캄파나^{Campana} 형제가 1991년에 선보인 파벨라^{Favela} 의자는 기능주의 디자인이 아직은 힘을 발휘하던 시기에 세상의 이목을 크게 끌었다. 당시의 상황을 생각하면 이 의자가 얼마나 충격적인 디자인이었는지 추측하기 어렵지 않다. 지금 보더라도 매우 혁신적이다.

의자의 모양이나 구조는 너무나 간단하다. 나무를 다듬고 남은 자투리 같은 나무조각들을 재료로 하여 얼기설기 붙여서 의자 모양을 만들었다. 목공소 아저씨들이 심심해서 그냥 한번 만들었을 법한 의자이다. 앉기에 편안해 보이지도, 형태가 아름답지도 않다.

하지만 파벨라 의자가 불러일으키는 충격은 그런 데에 있지 않다. 이 의자

는 우선 보는 사람의 눈과 마음을 단번에 사로잡는다. 그리고 의자에 대한 선입견을 파괴하면서 기존의 디자인이 보여 주지 못했던 것을 우리에게 인지시킨다. 말하자면 그것은 형태를 구축하는 새로운 질서, 나아가 우주를 보는 새로운 방식이다.

우선 의자는 정확하게 다듬어지지 않은 나무조각을 기본으로 만들어졌다. 그동안 봐 온 의자에서는 상상할 수 없었던 재료이다. 가공이 덜 된, 아니, 어떤 물건을 만들기 위한 재료로서도 부족한 상태이다. 그것으로 완전한 의자를 제작할 생각을 했다는 것부터가 우리의 생각을 흔든다. 입자설로 보자면 입자와 파동의 중간 상태를 패러디한 듯하다.

기계 미학적 디자인관에서는 디자인을 이루는 재료들은 반드시 정확하고 기능적으로, 한 치의 빈틈도 없이 수학적으로 다듬어져야 했다. 재료의 낭비는 생각할 수도 없는 일이었다. 그런데 21세기로 넘어오기도 전에 캄파나 형제는 그런 기준과 관습을 정면으로 무시했다. 중요한 것은 이 같은 과감한 도전을 세상은 받아 주고 또 주목했다는 사실이다. 그 당시에 이미 시대는 변하고 있었고, 우주관도 변하고 있었던 것이다.

얼핏 보면 이 의자는 조형성을 고려하지 않고 아무렇게나 만들어진 것 같다. 그러나 사실 매우 견고한 구조로 짜여 있다. 전체적으로 좌우대칭이면서 불규칙함의 극치인 나무조각들이 이루는 조화가 안정적이면서도 매우 역동적인 인상을 준다. 기하학적이면서도 유기적인 조형 질서를 함유한, 매우 역설적인 디자인이다. 덕분에 이 의자는 기계로서의 디자인이 아니라 생동감을 잔뜩 품은 생명체가 되었다. 기존의 의자가 가져야 할 면모들

에 거의 모두 반대하지만, 동시에 기존의 의자가 가져야 할 면모들을 매우 다른 차원에서 성취하고 있다. 그렇기 때문에 당시는 물론이고 지금까지도 대단한 존재감을 자랑한다. 그리고 이 디자인 이후로 표피적인 심미감보다는 역동성을 환기하는 디자인들이 많이 등장했다.

1990년대 말에 디자인 분야에서는 이렇게 새로운 우주관이 실험되고 있었다. 요즘처럼 생명 중심의 우주관이 20세기의 기계론적 우주관을 대치하기 전에 이미 디자인에서 이런 접근이 이루어졌다는 사실은 디자인 분야가 사색의 공간으로, 다시 말해 새로운 우주관을 실험하는 공간으로 작동하고 있었음을 입증한다. 어느새 디자인은 앞서가는 인문학 분야로 자리 잡고 있다.

| 생명체를 지향하다

실용적인 물건일 경우에 화려한 장식보다 견고해 보이는 단순한 형태가 요청되는 것은 당연해 보인다. 하지만 이는 서양의 조형예술이 오래전부터 지향해 왔던 조형적 경향이기도 하다. 수학적 질서로 단단하게 구축된 파르테논 신전에서부터 르네상스 시대의 인체 조각이나 건축, 20세기 들어 구축된 기하학적 조형들이 수학 이론, 특히 기하학 논리의 조형적 변용에 불과했다는 사실이 밝혀지지 않았을 때까지만 해도 단순한 형태를 지향하는 이러한 입장은 보편타당한 것으로 받아들여졌다.

그런데 21세기로 넘어오면서 커다란 변화가 이루어지기 시작한다. 견고하고 단순한 형태를 벗어던지려는 시도가 적지 않게 나타난 것이다. 이것이 유행을 따라 등장한 것이 아니라 우주관의 변화에 따른 새로운 체제임은

불규칙하면서도 유기적인 구조의 솔리드 의자

한눈에 알 수 있다. 프랑스의 디자이너 패트릭 주앙Patrick Jouin의 의자 솔리
드Solid가 그 예이다.

얼핏 보기에 이것이 의자라는 사실을 간파하기는 어렵다. 색도 그렇지만 가느다란 선으로 표현된 플라스틱 재료가 분출해 흘러넘치는 듯한 형상은 견고한 기하학적 구조와 완벽한 기능성을 구현하는 기존 디자인들과 사뭇 다른 조형 문법을 보여 준다. 앉았을 때 의자가 무너지지는 않겠지만 최소한 시각적으로 안정감을 주는 모양은 아니다. 자세히 살펴보면 구조적인 면이 제법 계산되었음을 알 수 있으나 그런 안정감을 일부러 피한 흔적이 농후하다. 견고한 구조 주변으로 불규칙한 부분들을 밀집시켜 놓았다. 디자이너의 의도는 무엇일까?

이 역시 스타일이 아니라 세계관의 변화로 이해해야 한다. 완벽한 아름다움이나 성능을 내세우지 않은 대신 이 디자인에서는 살아 숨 쉬는 역동성이 느껴진다. 가느다란 선들이 힘 있게 움직이는 것 같으면서도 서로 엮여 있는 모습은 마치 강하게 솟구치는 나뭇가지 또는 액체의 비균질적 흐름을 연상케 한다. 적어도 고요한 공간에 고즈넉하게 앉아 있는 것처럼 보이지는 않는다.

무생물, 게다가 산업 시대의 상징이라고 할 수 있는 플라스틱에서 살아 숨 쉬는 자연물과 같은 느낌을 받는다는 것만으로 이 디자인은 제 몫을 다하지 않았나 싶다. 디자인이 아무리 본분에 충실해야 한다고 주장하더라도 이런 파격적인 접근을 무의미하다고 치부하기는 어려울 것이다. 생소하긴 하지만 이 의자의 생명감이야말로 서양 조형예술의 근본을 건드리고 있다.

물론 디자인의 과격한 인상은 보는 사람들에게 다소 부담스러울지 모른다. 하지만 모든 것이 완벽할 수는 없다. 어느 하나를 추구하면 다른 하나를 포기해야 하는 경우는 많다. 이 의자는 살아 숨 쉬는 인상을 위해 다른 모든 가치들을 제품의 뒷자리로 물렸다. 디자이너는 자신의 디자인을 생명체로 만들고 싶어 했던 것이 틀림없다.

| 자연을 향하다

'자연'이라는 테마를 둘러싼 열풍이 세계적으로 무섭게 일고 있다. 디자인에서도 이제는 기계가 아닌 자연이 대세이다. 개념 면에서든 재료 면에서든 자연과 연계하려는 디자인들이 여기저기서 나타난다. 바우하우스를 필두로 등장했던 20세기 서양 디자인의 기하학적이고 기계적인 경향이 언제적 일이었는지 기억나지 않을 정도이다.

프랑스를 대표하는 산업 디자이너 부룰렉 형제도 이러한 대열에 앞장서고 있다. 그들의 행보에서 자연의 비중은 날로 커지는데, 대단히 의미 있는 결과들을 풍부하게 내놓고 있다.

알규Algues, 해초는 그들의 작업이 어디로 가고 있는지를 잘 알려 주는 동시에 그들의 이름을 세계에 알리는 데 크게 일조한 디자인이다. 그런데 디자인이라면 최소한 멋있다 혹은 아름답다고 말할 수 있는 어떤 형태가 있어야 할 텐데, 이것은 그냥 그물망 같다. 뭐라 말할 수가 없는 형태이다. 무엇에 쓰는 물건인지도 알기 어렵다. 인상적인 점이라면 울창하고 불규칙하게 얽혀 있는 잔가지 모양 때문에 수양버들처럼 보인다는 것 정도이다.

부룰렉 형제의 대표작인 알규

알규의 기본단위 형태

사실 이것은 실내 공간을 구획하는 파티션이나 시선을 가리는 가림막으로 많이 사용된다고 한다. 그 외에도 필요에 맞게 조립해서 다양한 용도로 쓸 수 있는데, 그렇다고 하더라도 불규칙한 형태와 흐물흐물한 시각적 질감은 견고한 모양을 갖춘 완전한 디자인으로 보기에는 다소 부족한 듯하다. 그런데 이를 조금 더 가까이 다가가서 살펴보면, 나뭇가지처럼 생긴 작은 플라스틱을 기본 모듈module로 하여 수많은 단위체가 조립된 구조이다. 똑같은 모양의 모듈들을 레고 블록처럼 이리저리 끼워서 형태를 자유자재로 만들 수 있게 디자인되어 있다. 그런데 기본단위의 형태가 아주 이채롭다. 일반적으로 모듈 형태의 디자인이라면 기본단위가 되는 모듈을 매우 정교

하고 완벽한 구조로 디자인한다. 그렇게 해야 같은 모양을 여러 개 결합하
더라도 오차가 발생하지 않기 때문이다. 그런데 이 디자인은 그런 규칙성
을 오히려 거부하고 있다. 대신 여러 개의 구멍들을 통해 다른 모듈이 아무
곳에나 편하게 결합될 수 있도록 배려했다. 그래서 수많은 단위체들이 어
울려서 큰 형태를 이루는 데에 불편함이 없다.

비정형적인 이 형태는 모듈로서의 의무보다는 나무의 잎맥 같은 자연에
더 충실하다. 재료가 플라스틱이라는 사실을 잊게 한다. 면밀하게 계산된
말끔한 형태는 아니지만, 플라스틱 조각으로부터 우리는 자연의 장관을
느낄 수 있다. 별것 아닌 듯한 이 디자인이 중요하게 다가오는 것은 그 점
때문이다. 규칙을 일그러뜨린 디자이너의 시도는 혼란스러움이 아닌 대자
연을 가져다준다. 공업 재료인 플라스틱을 자연으로 바꾸어 놓은 디자이
너의 솜씨 역시 놀라운 경지이다. 새로운 우주관을 관념적인 논리를 통해
서가 아니라 이처럼 눈앞에 실제로 실천하고 있으니, 가히 디자인을 인문
학의 꽃이라 할 만하지 않은가.

| 다듬지 않은 자연을 도입하다

붐뱅크Boombank라는 이름의 벤치를 보자. 벤치라고는 하는데, 기다란 통나
무에 고전적인 모양의 의자 등받이만 끼워져 있다. 이 통나무덩어리를 벤치
로 사용하기에는 적지 않은 불편이 따를 것이다. 다른 의자에서 등받이만
빼서 통나무에 끼웠으니 디자이너의 무성의함도 지적할 수 있을 것이다.

하지만 실제로는 정반대의 결과를 낳았다. 디자인의 개념을 혁신적으로
바꾼, 세계 디자인 역사에 길이 남을 작품이 되었다. 수십 년을 몸 바쳐 가

구를 디자인해 온 사람들을 하루아침에 초라하게 만들 만했다.

그 이유는 무엇일까? 이 디자인이 주는 물리적 편의보다는, 그것이 어떤 메시지를 던지고 있는지를 들어 보면 쉽게 알 수 있다.

통나무에 등받이. 언뜻 보면 설치미술 같지만 이것이 디자인인 이유는 의자라는 기능성에 기반을 두고 우리에게 질문을 건네고 있기 때문이다. 이를테면 다음과 같은 것들이다.

'의자의 기능성이라는 것이 꼭 사람의 허리나 엉덩이에만 중점을 두어야 할까? 인간이 생태계 속 하나의 존재에 불과하다면 인간이 쓰는 물건 역시 인간이라는 제한된 영역에 헌신할 것이 아니라 인간이 속한 생태 구조 속에서 역할을 해야 하지 않을까? 그렇다면 그 재료를 인간에 맞추어 극단적으로 가공하기보다는, 자연에 맞추어 적절한 수준으로 가공하는 것이 바람직하지 않을까?'

이 통나무덩어리는 바로 이런 말을 하면서, 온갖 첨단 기술과 화려함으로 만들어진 디자인들을 시대에 뒤떨어지고 자연을 배려하지 않은 투박한 것으로 만들어 버린다. 그동안 기업에 헌신하기만 한 디자인이나 오직 사람을 위한 기능에만 헌신해 온 디자인, 기계론적 우주관을 벗어나지 못한 디자인들이 크게 반성하도록 만든다. 고전적인 장식의 등받이를 통나무에 박아 놓은 점은 고전 양식을 부드럽게 비판하는 것 아닐까 싶기도 하다.

그와 같이 이 벤치는 디자이너가 한 일은 거의 없는 것 같지만 전하는 메시지는 정말 많은 디자인이다. 하나의 인문학 텍스트로서 충분하다. 어려운 생물학적 세계관을 단순한 재료와 시적 표현으로 너무나도 명료하고 정확하게 보여 주고 있다.

요시오카 도쿠진이 디자인한 투명한 벤치인 워터 블록

| 자연 그 자체를 표현하다

'호수에 돌을 던졌다. 곧 잔잔한 파장이 일더니 물가에 다다른다.'

그 순간을 멈추어 놓은 게 아니고서야 이 디자인을 무엇이라고 설명할 수 있을까. 마치 호수에 던진 조약돌이 맑은 소리를 내며 만드는 아름다운 궤적 같아서, 보는 사람을 호숫가에 있는 것처럼 착각하게 한다.

물체의 뒤쪽까지 훤히 보이는 투명한 재질은 어떻게 봐도 물이다. 그 위의 물결은 그런 믿음을 더욱 굳건히 해 준다. 밝게 비치는 빛을 하나도 남김없이 뒤편으로 보내 버리는 투명한 형체는 손에 잡히면서 눈에는 보이지 않는 희한한 존재감을 발산한다. 물이 아니라면 대체 이것은 무엇일까?

이 물체를 두고 어떤 '쓰임새'를 가진 디자인이라고 하기는 너무나 미안하다. 맑디맑은 물을 오염시키는 듯한 느낌이랄까. 굳이 실용적인 역할을 하지 않더라도 그 자체로 충분하다. 보는 것만으로도 물가에 있는 것처럼 물이 손에 잡힐 듯하니 무엇을 더 바랄까. 마음이 맑고 청량해졌다면 그 점만으로도 도시 생활이 가져다주는 콘크리트의 독성이 한결 누그러진다.

그런데 이것은 워터 블록Water Block이라는 이름의 벤치이다. 게다가 재료는 물과는 거의 상극이라 할 수 있는 플라스틱이다. 안경 렌즈용 플라스틱이라고 하면 쉽게 이해할 것이다. 재료의 성질이나 가공 방법은 매우 기계적이고 반자연적이다. 하지만 우리 눈에 보이는 것은 이것이 무엇으로 어떻게 만들어졌든, 하나의 반듯한 물이다. 결국 이 작품은 자연을 챙겨 왔던 동아시아 특유의 가치관을 현대적으로 표현한 디자인이라고도 할 수 있고, 21세기에 등장하기 시작한 유기적 우주관, 즉 생물학적 우주관을 표현한 첨단 디자인이라고도 할 수 있다. 엔지니어링 플라스틱이라는 공업 재료를 자연물로 환원한 디자이너의 노련함은 감탄스러울 따름이고, 기능성을 넘어 자연이라는 가치를 이토록 매력적으로 가공해 낸 감각도 빼어나다.

| 생물을 추상화하다

기하학이 장악한 20세기를 떠올리면, 오늘날 다음과 같은 디자인이 디자인이라는 이름으로 통용된다는 사실이 다소 초현실적으로 다가온다. 세상은 그리 느리지 않은 속도로 변하나 보다. 네덜란드 디자이너 요리스 라만Joris Laarman의 의자 본 체어Bone Chair이다. 21세기 들어 네덜란드 디자이너

요리스 라만이 디자인한 본 체어

들의 행보가 심상치 않았는데 결국 이런 디자인까지 선보이고 있다. 형태 가 의자라고 하기에는 파격적이고 뭔가 과잉된 느낌이 있다. 디자이너가 의자를 통해 단순히 자기과시를 한 것으로 볼 수도 있겠다.

하지만 이런 디자인이 등장하기 전을 생각한다면 이를 조금 다른 측면에서 파악하게 된다. 1980년대 이후로 디자인계에는 다소 술렁임이 있었다. 그동안 금과옥조로 여겨 왔던 기능주의적 디자인관이나 그에 따른 기하학적 형태의 디자인이 세상으로부터 외면받기 시작했기 때문이다. 핵심은 '지루하다'는 것이었는데, 다르게 표현하자면 그간 디자인에서 추구해 온 가치가 너무 획일적이었으며, 이제 사람들은 디자인이 보다 다양한 가치를 담을 것을 요구했다는 의미이다.

마치 19세기 말, 사진기가 발명됨으로써 미술계에 후원자가 없어지자 화가들이 자기 개성을 적극적으로 추구하기 시작한 현상처럼, 디자이너들도 기능성뿐 아니라 다른 무언가를 표현하기 위해 동분서주했다. 포스트모더니즘이나 해체주의, 젠 스타일Zen (禪) Style, 절제미와 단순미를 추구한 양식 등이 그런 노력의 산물들이다. 하지만 대체로 색다른 형태 이미지를 만드는 데에 그쳤을 뿐, 시대를 이끌 가치를 창출하는 데에는 큰 성과를 올리지 못했다.

그런데 앞서 살펴본 바와 같이 21세기부터 새로운 가치에 대한 바람이 불기 시작했다. 라만의 의자에서처럼, 기하학적 형상을 완전히 뒤로 물린 뒤 불규칙하다고 여겨 온 형태들을 과감하게 디자인에 들여온 흐름도 그중의 하나이다. 이것이 어느 순간부터는 대세가 되어, 건축이나 산업 디자인에서는 이제 파격적인 불규칙성을 띤 형태들이 세계적으로 주목받는다.

디자인의 지향점이 기능성과 같은 눈앞의 현실이 아니라 자연으로 바뀐

것이다. 자연의 실현이라는 이 시대의 요청이 그러한 디자인을 가능케 했
다. 라만의 의자 이름이 'Bone 뼈'인 사실을 보더라도, 의자의 몸체는 공업
적 구조가 아니라 동물의 뼈를 추구하고 있음을 알 수 있다. 하나의 도구에
불과한 무생물의 의자이지만 살아 있는 자연을 향하면서 그 가치를 일상
속에 실현하려 했다. 결과적으로 그런 목표를 성취했는지는 정확히 알 수
없다. 하지만 이러한 시도들이 디자인의 범위와 가치의 외연을 한껏 넓히
고 있다는 점에는 큰 이견이 없을 것이다.

| 전통과 미래, 그리고 자연이 한자리에

디자인에서 전통은 뜨거운 감자이다. 어느 시대, 어느 문화권에서든지 자
신들의 전통을 이어 나가는 것은 문화적인 도리이자 의무이다. 그런데 디
자인은 문명의 일원이며 당대의 기술 및 삶과 어울려 앞으로 나아가는 분
야이다. 그렇기 때문에 도리와 의무로서의 전통은 무거운 짐이 되어 디자
인의 걸음을 저해하는 걸림돌이 되기도 한다. 그럼에도 불구하고 전통이
라는 과제는 디자인에서 무시될 수 없으며, 알게 모르게 전통은 첨단 디자
인에 많은 관여를 하고 있기도 하다. 그 가장 큰 이유는, 전통은 의무이기
이전에 개인의 창조적 능력을 수십 배나 증폭시켜 주는 자산이자 시간의
흐름에 부식되기 쉬운 디자인의 생명을 끝없이 연장해 주는 생명수이기
때문이다. 그럴 때 전통은 의무가 아니라 수단이자 무기가 된다. 실제로 전
통의 역사와 무게가 장중한 문화권의 디자이너들은 이런 관점에서 전통을
매우 영리하게 활용하고 있다. 네덜란드의 젊은 디자이너 예룬 페르후벤
Jeroen Verhoeven의 기묘한 테이블인 산업화된 나무Industrialized Wood-Cinderella

예룬 페르후벤이 디자인한 테이블인 산업화된 나무

268 ─── 는 전통의 그런 특징들을 21세기의 생물학적 우주관과 대단히 잘 결합한 경우라고 할 수 있다.

'산업화된 나무'라는 테이블 이름에서부터 디자이너의 센스가 엿보인다. 산업이라는 반자연적 개념과 나무라는 자연이 하나의 디자인에서 만나고 있다. 페르후벤은 기계론적 우주관에서 생물학적 우주관으로의 변화를 정확하게 포착하고 있으며, 그것을 매우 재치 있게 디자인에 반영했다.

우선 테이블의 고전적인 실루엣에서 디자이너가 전통을 초대했음을 알 수 있다. 테이블 전체를 아우르며 흐르는 유럽 문화의 격조 높은 전통적 이미지는 나무라는 질감이 갖는 자연 친화적 이미지와 어울려 더욱 심오한 무게감을 준다. 이 디자인에 적용된 전통은 고전 가구의 실루엣뿐이다. 하지만 이를 통해 우리는 베르사유 궁전을 상상하고, 이런 가구들이 놓여 있었을 웅장하고 화려한 건물들과 이런 의자를 사용했음 직한 귀족과 왕족의 화려한 모습들까지 함께 상상하게 된다.

보는 방향에 따라 다른 형태가 되는 구조적 특징에서는 미래를 초대했음이 느껴진다. 어느 방향에서 봐도 형태가 새로운 것은 그 전에는 구현하기 어려웠던 미감이다. 이렇듯 실루엣과 형태라는 두 가지 특징이 융합된 이 테이블은 전체적으로 매우 독특하고 강렬한 이미지를 발산한다.

그리고 이 모든 것이 나무로 만들어졌다는 사실에서 이 디자인은 정점을 찍는다. 보통 이런 형태라면 금속성의 번쩍거리는 질감에 최첨단의 재료로 제작하기 쉽다. 제작 면에서도 그것이 더 용이한 방법이다. 그런데 나무

를 깎아서 이 같은 형태를 만들었다는 것은 정말 놀라운 일이다. 나무의 가
공법을 완전히 넘어서는 기술을 보여 주고 있다.

사실 나무로 이런 구조를 제작한다는 것은 최첨단 기술이 없으면 불가능
하다. 컴퓨터를 활용한 첨단 기술이 아니면 생각할 수도, 만들 수도 없는
형태이다. 하지만 나무만 깎아 만들었을 뿐 다른 어떤 재료도 사용하지 않
았기에 이 디자인에서 첨단 기술을 즉각적으로 느끼기란 쉽지 않다. 나무
라는 천연 재료는 그와 같은 기술적 첨단성을 형태의 표면 아래로 흡수한
다. 그러고는 일반 목재보다 훨씬 더 살아 숨 쉬는 생명체로 거듭 태어나게
했다. 오직 나무만을 재료로 선택한 데에는 몇 수 앞을 내다보는 디자이너
의 심오한 의도가 깔려 있다. 그러한 간접화법, 즉 자신이 의도한 바를 몇
템포 쉬어 가면서 은연중에 느끼게 한 디자이너의 차원 높은 접근은 보는
사람들이 매우 은은하게, 그러나 매우 강렬하게 몰입하도록 한다.

단지 테이블 하나이지만 보면 볼수록 많은 것들이 실타래처럼 풀어져 나
오는 신기한 디자인이다. 이 디자인이 위대한 것은 그 안에 담긴 모든 가치
들을 간접적으로 전달한다는 점, 또 그런 것들을 중층적으로 융합함으로
써 디자인을 받아들이는 사람들을 매료시킨다는 점이다. 무엇보다 기계론
적 우주관을 완전히 탈피해 생물학적 우주관을 전통과 미래 위에서 실현
했다. 그와 같은 인문학적 접근이 놀라울 뿐이다. 이처럼 과거의 경향과 사
뭇 다른 행보를 보여 주고 있는 21세기의 다양한 디자인들은 기계시대의
디자인이 주지 못했던 매력을 만들어 내고 있다.

270 인문학적 디자인을
기대하며

디자인에 부는 인문학 붐을 보면, 지금까지 주목하지 않았던 다른 분야의 성취들을 적극 도입해 디자인의 문제를 풀어 나가자는 목적이 저변에 깔려 있는 듯하다. 하지만 그러한 생각은 경영학이나 과학, 또는 기술 분야에서 도구적 방법론을 들여와 디자인의 문제를 푸는 도구로 활용했던 이전의 접근 방식과 다르지 않다.

디자인은 이미 인문학에 속하는 분야이다. 디자인과 인문학과의 관계를 이해하기 위해서는, 디자인 외부의 인문학적 이론에 천착하기보다 디자인 내부에서 쌓아 올린 인문학적인 성취들을 먼저 이해하고 의미를 얻는 것이 중요하다. 이 방식이 특정한 인문학 논리를 적용해 디자인을 해석하는 것과 무엇이 다를까 의심스러울 수도 있겠지만, 인문학에서 주객主客이란 상당히 중요하다. 빨간색 렌즈로 세상을 보면 세상이 온통 빨갛게 보이는 것처럼 선후의 문제는 안경이 되느냐, 안경을 통해 보이는 것이 되느냐와 같다. 물론 현상을 제대로 이해하기 위해서는 주변 학문의 시각 또한 반드시 필요하지만, 디자인 자체의 체계가 고려되기 전에 다른 인문학적 논리로 디자인 현상에 대한 틀이 부여될 경우 논리의 체계 자체가 달라지기 때문이다.

앞서 살펴보았듯 디자인은 다양한 인문학 분야로부터 영향을 받으며, 그러한 인문학은 여러 학문들의 병렬적 결합이 아니라 하부와 상부로 구축되는 위계적 체계이

다. 즉, 뿌리와 줄기, 잎과 열매로 하나의 연속적 체계를 이루는 나무와 같다. 따라서 디자인에 대한 인문학적 시각도 구조적·종합적이어야 한다. 아래로는 우주관, 그 위로 철학, 그 밖의 분야들, 그리고 예술과 디자인으로 이어지는 인문학적 체계 속에서 디자인의 현상들을 이해하는 것이 바람직하며, 이때 비로소 의미 있는 통찰을 얻을 수 있다.

그런 점에서 본다면 지금 디자인에 필요한 것은 인문학이라기보다 '인문학적 태도'라고 할 수 있다. 중요한 것은 정보가 아니다. '통찰력'이고 '비전vision'이다.

최근 디자인에서 인문학이 강조되는 데는 그만 한 이유가 있다. 표면적으로는 디자인을 선택하는 대중이 부각되고 있어서라고 할 수 있겠지만, 보다 근본적인 이유는 세상에 대한 우주관이 바뀌고 있어서이다. 기계론적 우주관이 장악했던 20세기를 지나, 21세기에는 무언가 크게 달라지는 중이다. 디자인 분야도 예외는 아니다. 기술이나 기능, 상업성 등의 틀 안에서 제한적으로 이루어지던 것이 보다 넓은 영역을 향해 활발한 움직임을 보인다. 특히 생물학적 우주관을 바탕으로 급선회하여, 유기적인 형상이나 불규칙한 구조의 디자인을 풍부하게 내놓는 등 디자인은 인문학의 꽃으로서 제 역할을 충실히 수행 중이다. 인문학의 어려운 이론들을 탁월한 형상으로 실현하면서 오히려 디자인이 인문학을 이끄는 면모도 많이 보인다. 다소 수동적이고 제한적인 역할에 머물렀던 기계시대를 넘어, 새로운 우주관하에서 디자인은 인문학적 역할을 보다 광범위하게 해 나갈 듯하다.

그럼에도 불구하고 앞으로 디자인이 해야 할 일은 산처럼 쌓여 있다고 해도 과언이 아니다. 이는 단지 디자인 내부의 기술적·물질적 차원으로는 해결되지 않을 것 같다. 따라서 디자인은 이제 어엿한 인문학의 한 영역으로서 폭넓은 교양과 통찰력을 쌓으며 과제를 풀어 나가야 할 것이다.